中 国 画 名 家 册 页 典 藏

宋代传世经典册页

中国画名家册页典藏编委会 编

浙江人民美术出版社

图书在版编目（ＣＩＰ）数据

宋代传世经典册页 / 中国画名家册页典藏编委会编.
-- 杭州 ：浙江人民美术出版社，2020.12
　　（中国画名家册页典藏）
　　ISBN 978-7-5340-8317-4

　Ⅰ．①宋…　Ⅱ．①中…　Ⅲ．①中国画－作品集－中国
－宋代　Ⅳ．①J222.44

　　中国版本图书馆CIP数据核字（2020）第159084号

中国画名家册页典藏丛书编委会

徐　凯　黄秋桃　杨可涵
张书彬　杨海平

责任编辑：杨海平
装帧设计：龚旭萍
责任校对：黄　静
责任印制：陈柏荣

统　　筹：梁丹辰　何经玮　张素婷

中国画名家册页典藏　宋代传世经典册页

中国画名家册页典藏编委会 编

出版发行　浙江人民美术出版社
　　　　　（杭州市体育场路347号）
网　　址　http://mss.zjcb.com
经　　销　全国各地新华书店
制　　版　浙江海虹彩色印务有限公司
印　　刷　浙江海虹彩色印务有限公司
版　　次　2020年12月第1版
印　　次　2020年12月第1次印刷
开　　本　889mm×1194mm　1/12
印　　张　14
字　　数　146千字
印　　数　0,001-1,500
书　　号　ISBN 978-7-5340-8317-4
定　　价　138.00元

如有印装质量问题，影响阅读，请与出版社营销部联系调换。

联系电话：0571-85105917

图版目录

宋代花鸟

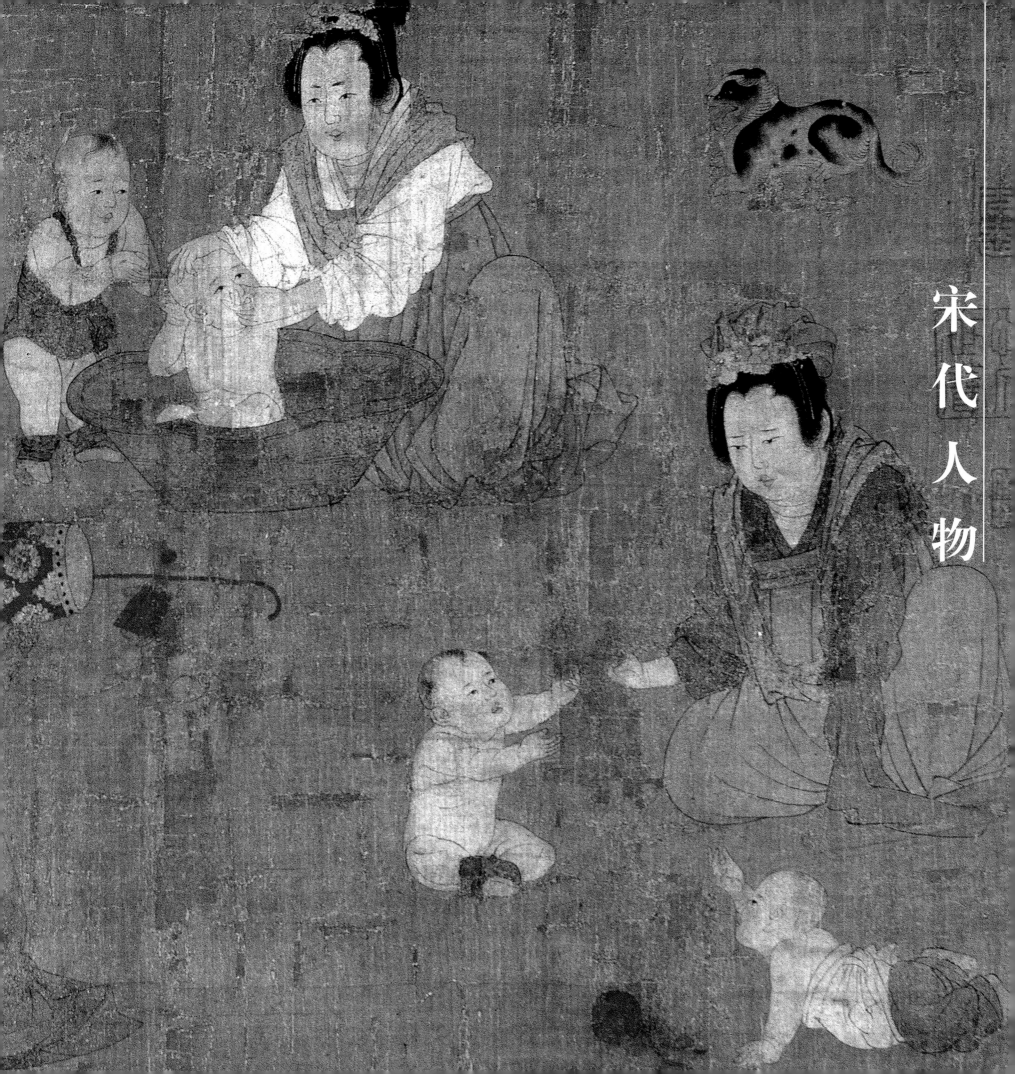

凝想形物　高雅超逸

——品读宋代人物画

张书彬

每当提及宋代人物画时，时人鉴赏家郭若虚的言论往往被广为引用："近代方古多不及，而过亦有之。若论佛道、人物、仕女、牛马，则近不及古。若论山水、林石、花竹、禽鱼，则古不及近。"（《图画见闻志·论古今优劣》）在他看来，宋代人物画已远不及唐代人物画的风采，暂且抛却古人"好古""尚古"之风，从侧面也反映了在经历唐代人物画的鼎盛之后，宋代的画家们面临着一些新的挑战和变革。

唐代及之前的绘画多诉诸政治宣传和宗教"鉴戒"功能，道释题材居多，致力于"成教化，助人伦"（《历代名画记》），与民间的关联体现不明显。五代后始分人物、山水、花鸟，至宋代文人画勃兴，山水、花鸟逐渐占据画坛主流，人物画日渐式微。纵观宋代的人物画发展，大体可分为三个阶段：北宋前期为由唐、五代而宋的转折过渡阶段，人物画仍承继前代余绪；北宋中期至南宋前期，人物画以反映社会各阶层的生活习俗为主；南宋后期人物画领域盛行文人墨戏与禅林简淡意远之风。

唐代人物画诸家多奉吴道子"吴带当风"为正脉，以磊落挥洒的线条成就气势恢宏的画风，多以壁画形式绘制于宫殿、寺院、石窟或墓葬的空间中。五代、宋初承袭唐风，但更内敛，绘画形式多以中小幅的卷轴画为主。正如宋人陈郁《藏一话腴》所言："写照非画科比，盖写形不难，写心惟难，写之人尤其难也。"宋代人物画逐渐摆脱类型化羁绊而注重对个性化特征的细腻深入的刻画，更加注重画面意境和艺术家的内心情趣。

宋代画论的发展完善为绘画的创作提供了深度思考的源泉和指引。在笔者看来，宋代人物画论的精华，在于对刻画人物内心世界以及对观察人物的精神状态方法的探讨。苏轼《传神论》曾道："传神与相一道，欲得其人之天，法当于众中阴察之。今乃使人具衣冠坐，注视一物，彼敛容自持，岂复见其天乎？""人之天"即人的天然神情、气概。南宋人陈造对于传神的见解与苏轼相近："使人伟衣冠，肃瞻眠，巍坐屏息，仰而视，俯而起草，毫发不差，若镜中写影，未必不木偶也。著眼于颠沛造次，应对进退，颦颣适悦，舒急倨敬之倾，熟想而默识，一得佳思，亟运笔墨，兔起鹘落，则气王而神完矣。"（《江湖长翁集》）两者结合起来，正指明了人物画如何捕捉对象的自然神情的方法，对人物画的发展起到了重要的指引作用。

宋代的人物画题材广泛，大体可分为历史故事、宗教题材、风俗画、肖像画等。画面表现的内容更加丰富，除承继前代常见的仕女、圣贤、释道外，平民生活、历史故事及日常习俗也进入画家关注的视野。

自五代之后，描绘文人士大夫游乐娱情场景和市民世俗生活内容的绘画已出现增多之势。宋代的人物风俗画则主要以城市工商经济高度发达的背景下的市民生活为主题，表现了社会民众的生活理想和审美情趣，具有强烈的时代特征和风格特点，在世俗趣味和文人士大夫审美的矛盾统一中有着"雅"和"俗"趣味的相互渗透、交融的美学特征。

宋代人物风俗画的题材非常广泛，以城乡市井民众及其生活场景为表现对象，涵盖货郎、婴戏、耕织、捕鱼、放牧等生活的各个方面，生活气息浓郁，表现手法细致生动，如故宫博物院藏《小庭婴戏图》页、《秋庭婴戏图》页、《牧牛图》页、《雪溪放牧图》页、《秋溪放牧图》页，及台北故宫博物院藏李嵩《市担婴戏图》页、辽宁省博物馆藏《蕉石婴戏图》页等。画家善于捕捉生活场景中生动的瞬间，以形写神，力求形神兼备，体现出画家细致严谨的创作态度和细致入微的观察方式。这类人物风俗画并未以描绘惊心动魄的情节冲突取胜，也没有形成强烈的视觉冲击，画面中呈现出的是朴实无华、淡雅自然的艺术意境。

当然，这些风俗画也多出现讴歌太平盛世、宣扬教化的主题倾向，由官方主持编撰的绘画著录《宣和画谱》卷三即明言："盖田父村家，或依山林，或处平陆，丰年乐岁，与牛羊鸡犬熙熙然。至于追逐婚姻，鼓舞社下，率有古风，而多见其真，非深得其情，无由命意。然击壤鼓腹，可写太平之象，古人谓礼失而求诸野，时有取焉。虽曰田舍，亦能补风化耳。"

此时的文学也呈现出从雅文学向俗文学倾斜和发展的态势，俗词、话本、杂剧、戏曲等通俗文学的创作进入繁盛期，与绘画的发展同气相应。据《东京梦华录》《梦粱录》《西湖老人繁胜录》《都城纪胜》《武林旧事》等笔记史料记载，宋代的演艺事业也比较繁盛，既有宫廷教坊乐艺人，也有路歧（民间艺人）往来各地搭台演戏。其中杂剧是北宋时形成的最为重要的说唱艺术，为各阶层所接受和喜爱。到了南宋，杂剧更是位列宫廷教坊十三部首位，被视为"正色"："散乐，传学教坊十三部，惟以杂剧为正色。"（《都城纪胜》）宋人《杂剧眼药酸图》页（故宫博物院藏）和《杂剧打花鼓图》页（故宫博物院藏）就是当时杂剧演出场景的精彩再现。

《杂剧眼药酸图》页左侧画有一位头戴尖长高帽、身着宽袖长袍的眼药推销商，浑身上下贴满眼药广告，眼睛的图样布满全身，密密地排在一起，散发出诡异感和神秘气息。他右臂前伸，举药指天，身体前倾，头歪向一侧，似乎正在推销自家眼药如何灵验；而画面右侧立着一个佝身老者，右手食指指向自己的眼睛，表明他正饱受眼疾之苦，急需灵药医治。《杂剧打花鼓图》页中绘有女扮男装的两个角色，正作打拱状，旁置花鼓。左侧一人头戴诨裹，脚边斜置斗笠等道具；右侧一人头戴红花，着短对襟，腰插一扇，上书"末色"二字。两幅画中的人物配合默契，表情丰富，人物的姿态、服装、动作、表情，恰到好处，丝丝入扣，如闻其声，如见真人，活灵活现，妙趣横生，同时也是珍贵的戏剧史视觉材料。

随着禅宗和理学的盛行，宋代文化更加趋向超然脱拔的玄机顿悟、正心诚意的格物致知和清逸闲旷的文心雅韵，也促使宋代文人画得到长足发展。由于受到儒家入世、道家出世思想的影响，中国传统文人几乎都有"穷则独善其身，达则兼济天下"（《孟子·尽心上》）的情结，喜纵情于山水之间，体会自然造化之妙，这种性格在宋代人物画上也有颇多表现。此类题材绘画，将人物置于林泉之间，优游自在，或临流独坐，或避暑消夏，或树下闲憩，或文会雅集，或谈玄论道，或探梅采花。如故宫博物院藏《柳荫高士图》页、《松荫谈道图》页、《竹林拨阮图》页、《南唐文会图》页、《采花图》页，辽宁省博物馆藏《秋窗读易图》页、天津艺术博物馆藏《月下把杯图》页等，予观者以超然洒脱之感。

水，在中国传统文化中饱含哲理和意蕴，孔子在《论语·雍也篇》中的千古名句"仁者乐山，智者乐水"，最早将山与水的地位从自然层面提升至精神层面。由于圣人的指引，"观水明道"逐渐成为古代文人体心悟道的生活方式之一，西汉董仲舒的《春秋繁露》和刘向的《说苑》都曾反复提倡。明代文人宋懋澄的《蘼芜馆手录序》曾总结观水之法："观水之去来，悟剥复之理；感水之盈缩，知盛衰之机；其来也勇往，其去也勇退，其平也勇沉，信乎非天下之至柔，孰能运天下之至勇乎？"濯足的意象也是由来已久，《楚辞·渔父》和《孟子·离娄上》曾共同引用《孺子歌》，歌曰："沧浪之水清兮，可以濯我缨；沧浪之水浊兮，可以濯我足"，成为"濯足"意象的最早诠释，体现了一种超拔脱俗的人生态度，隐含抛却凡尘、归隐田园之意。南宋佚名《濯足图》页（湖北省博物馆藏）即集两种文化意象于一身，描绘了深山古树之下，一位士人左臂斜倚靠在临水的岩石上，右手抱定一根钓竿，两脚赤足交叉浸入山涧溪水中，临溪濯足，观水悟道。赵孟頫曾言："画人物以得其性情为妙"（《式古堂书画汇考》），此画正是甚得其妙。溪水潺潺，在岩石间穿行，激起阵阵漩涡，扬起片片水花，画中主人公以背示人，许是凝思悟道，何等的高雅闲逸，体现了心灵享受之意旨。

宋代人物画在承继唐、五代绘画传统的基础上，顺应社会发展和历史变革，更加追求哲理化和文学化的理想表达，注重对人物内心和画面意境的刻画，内涵丰富，拓宽了题材范围，完善了绘画理论，形成了整体特色，于文人高士、释道凡俗、村牧行旅的生活中追寻和参悟人生的价值，可谓开辟了中国人物画的新天地。

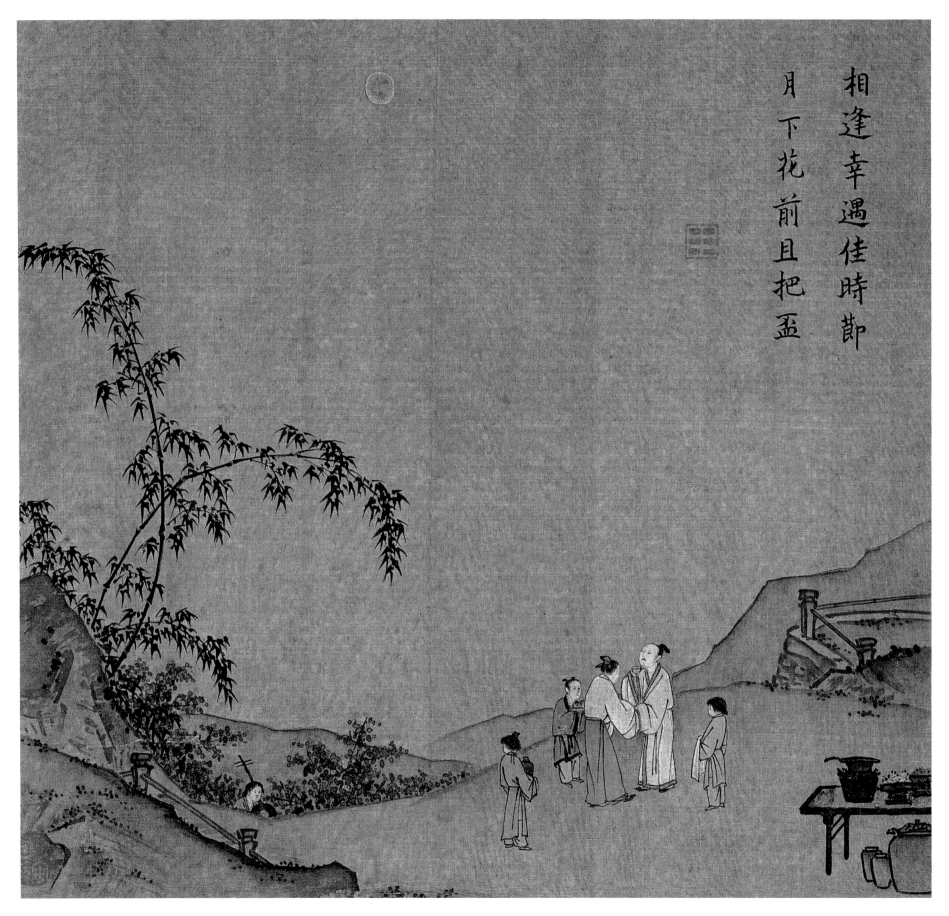

相逢幸遇佳時節
月下花前且把盃

无款　月下把杯图页　南宋　绢本设色　25.7cm×28cm　天津艺术博物馆藏

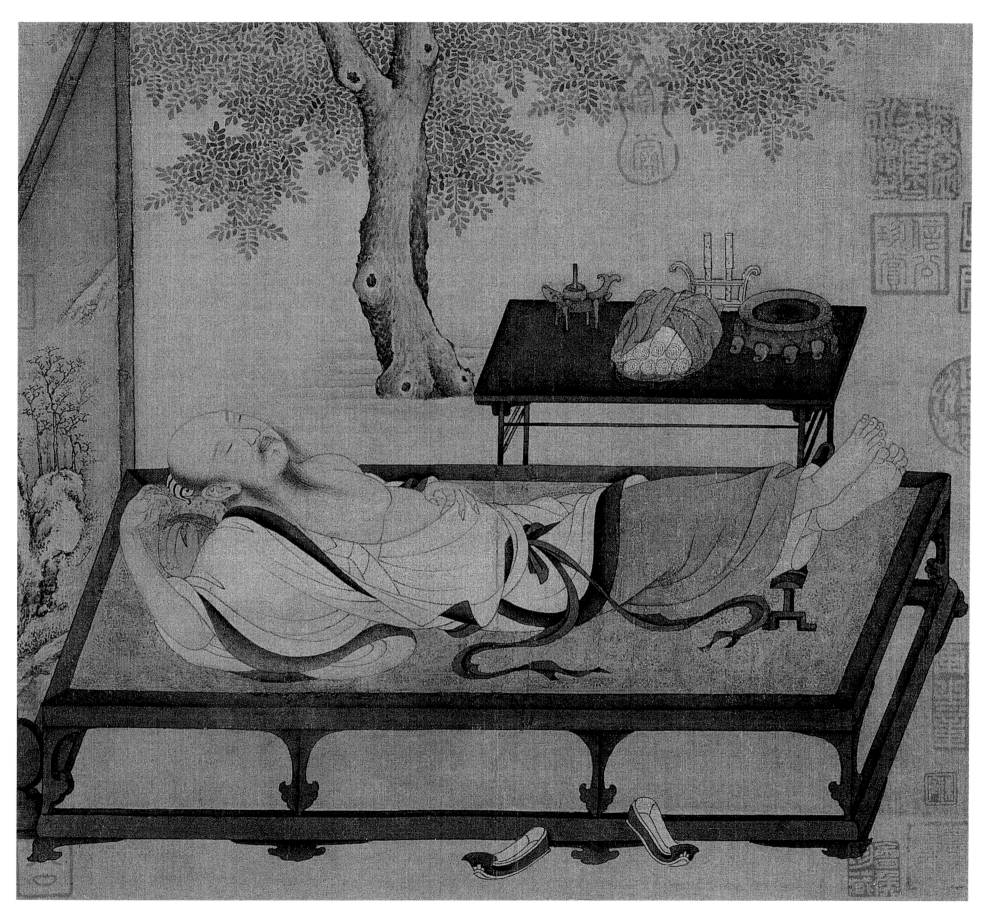

无款　槐荫消夏图页　南宋　绢本设色　25cm×28.5cm　故宫博物院藏

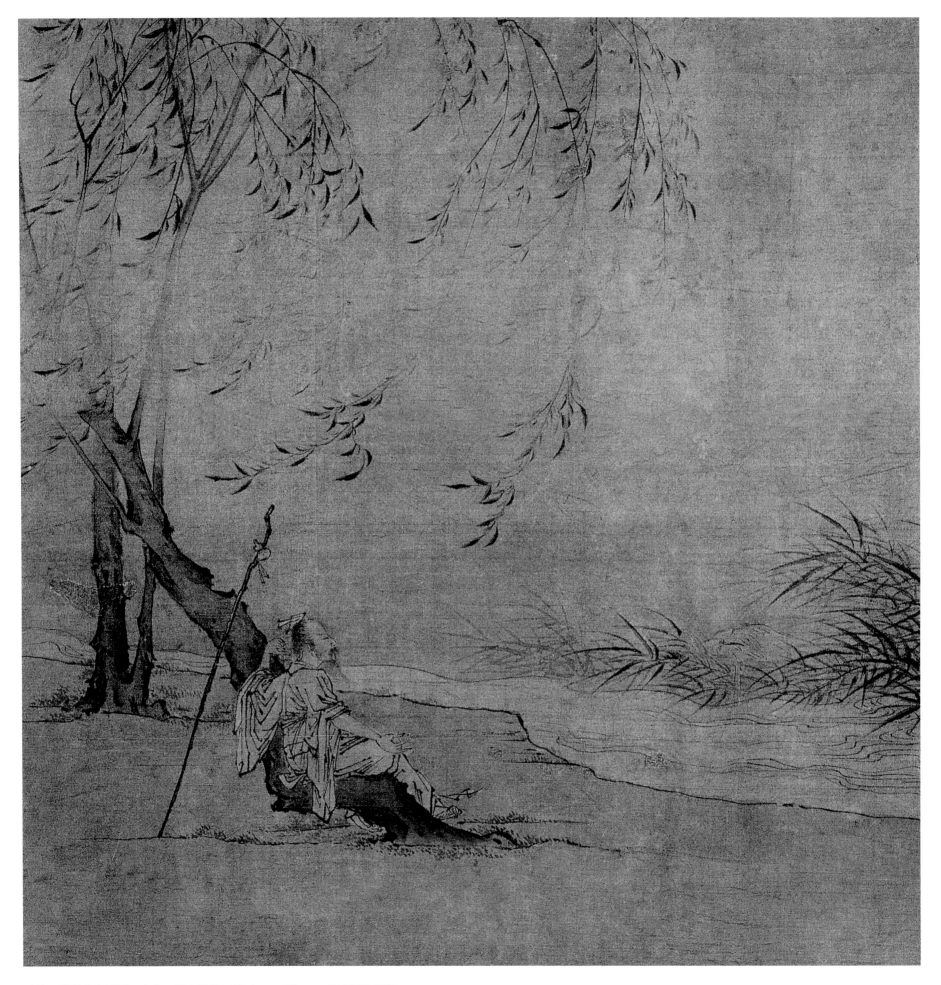

无款　柳荫高士图页　南宋　绢本设色　29.4cm×29cm　故宫博物院藏

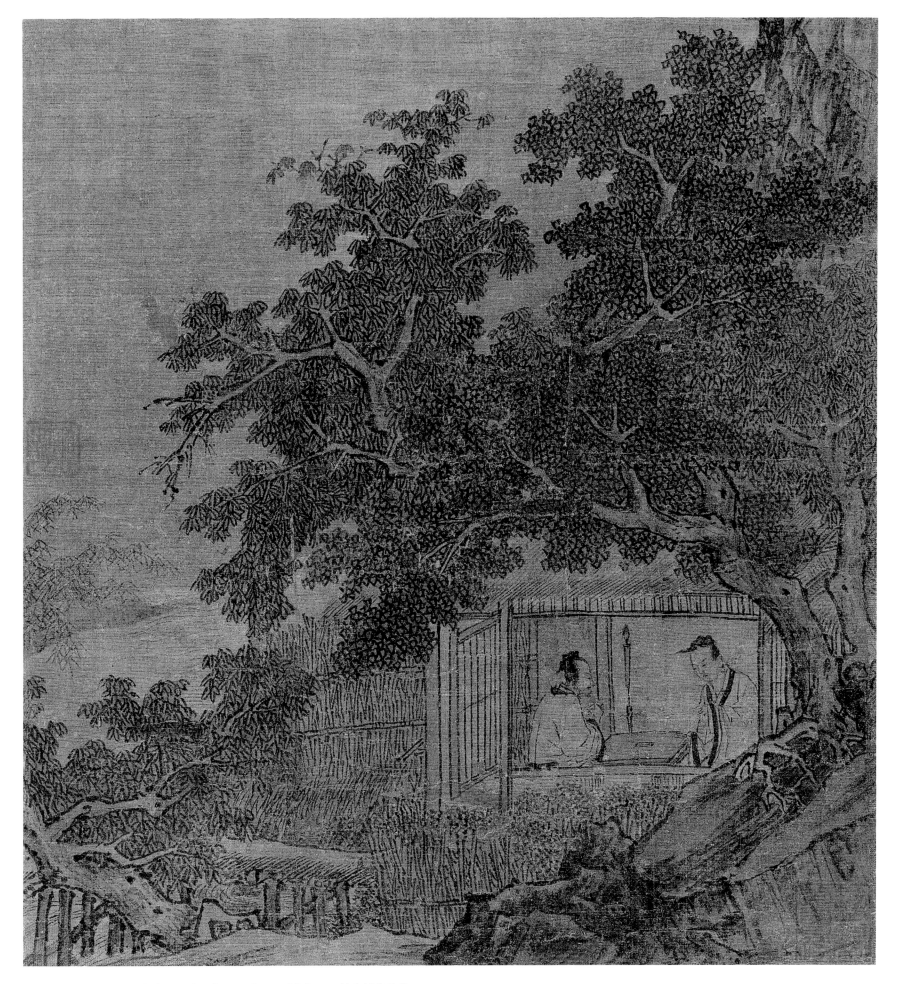

无款　秋堂客话图页　南宋　绢本设色　24.3cm×22.6cm　故宫博物院藏

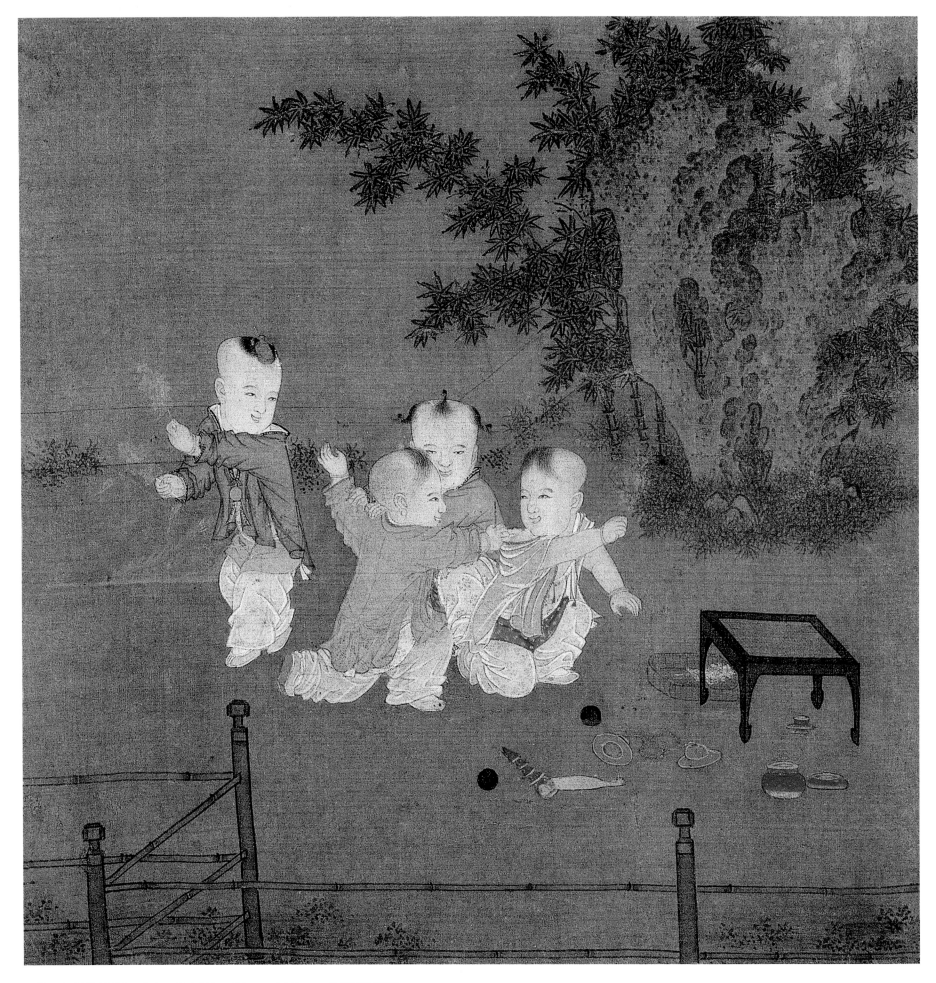

无款 小庭婴戏图页 南宋 绢本设色 26cm×25.2cm 故宫博物院藏

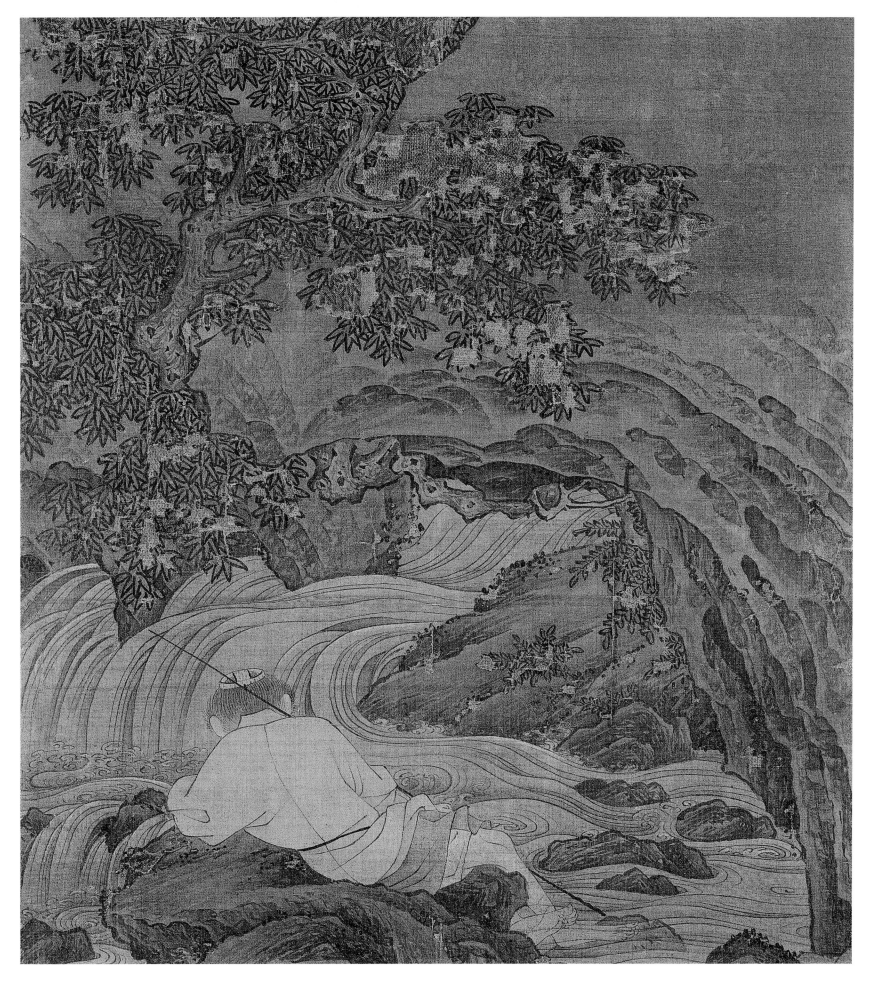

无款　濯足图页　南宋　绢本设色　26.9cm×24.4cm　湖北省博物馆藏

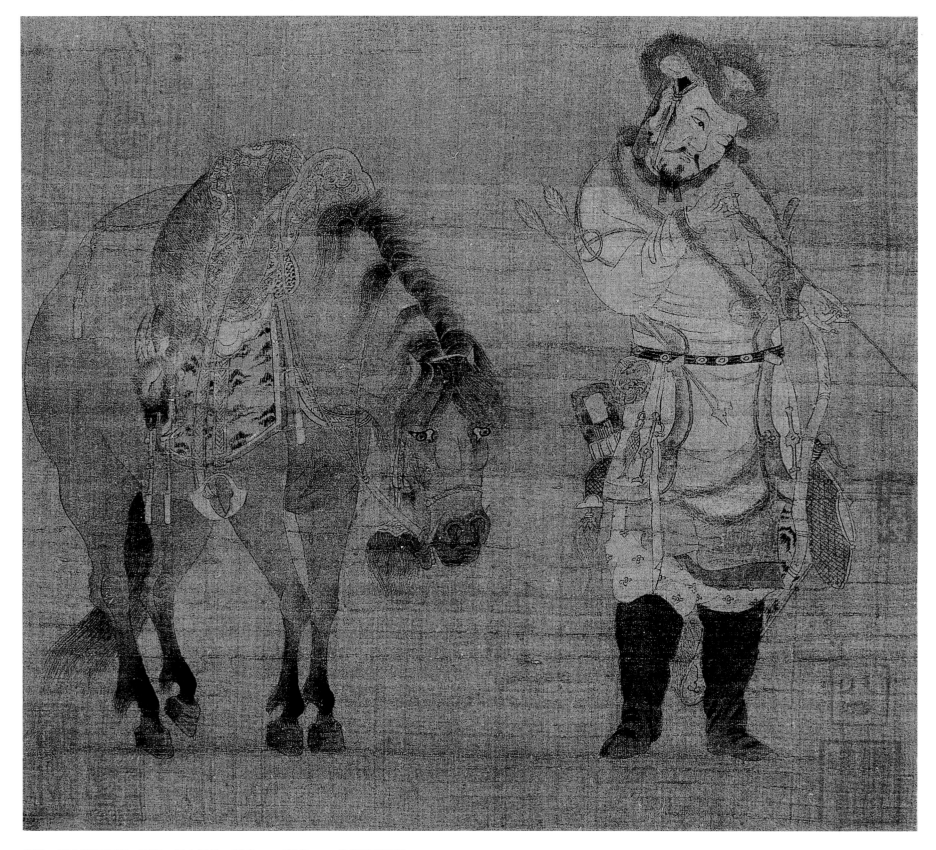

无款　骑士猎归图页　南宋　绢本设色　22.3cm×25.2cm　故宫博物院藏

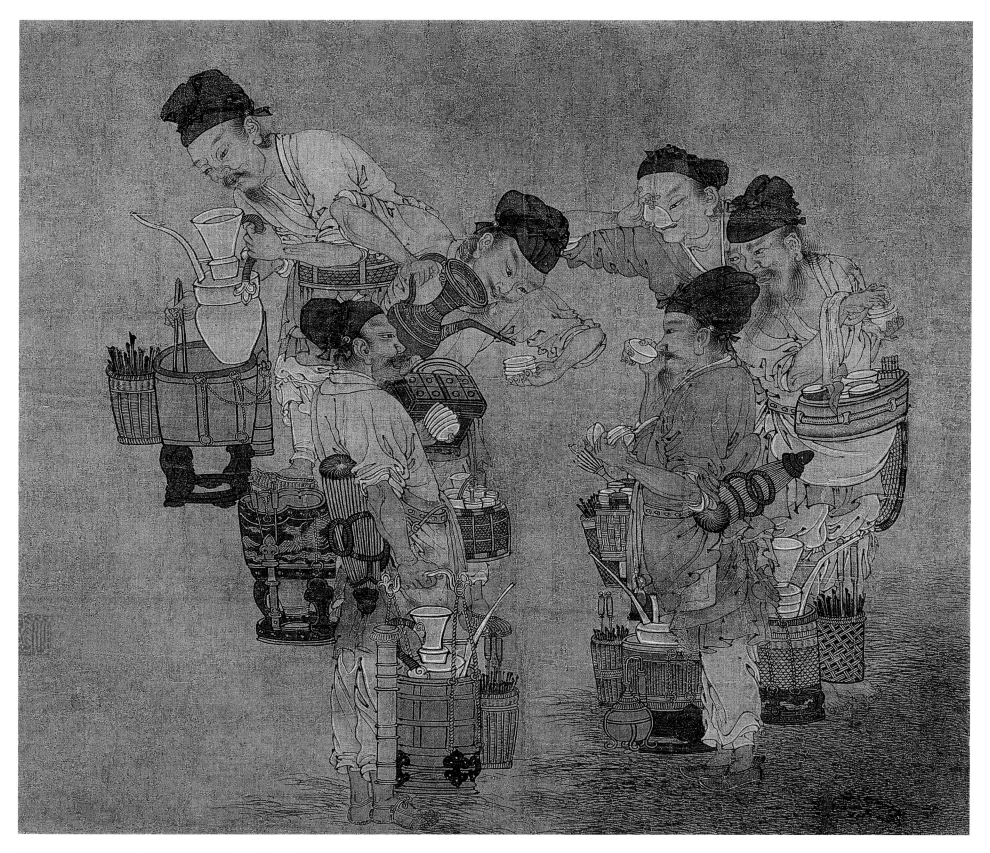

无款　卖浆图页　南宋　绢本设色　24.1cm×40cm　黑龙江省博物馆藏

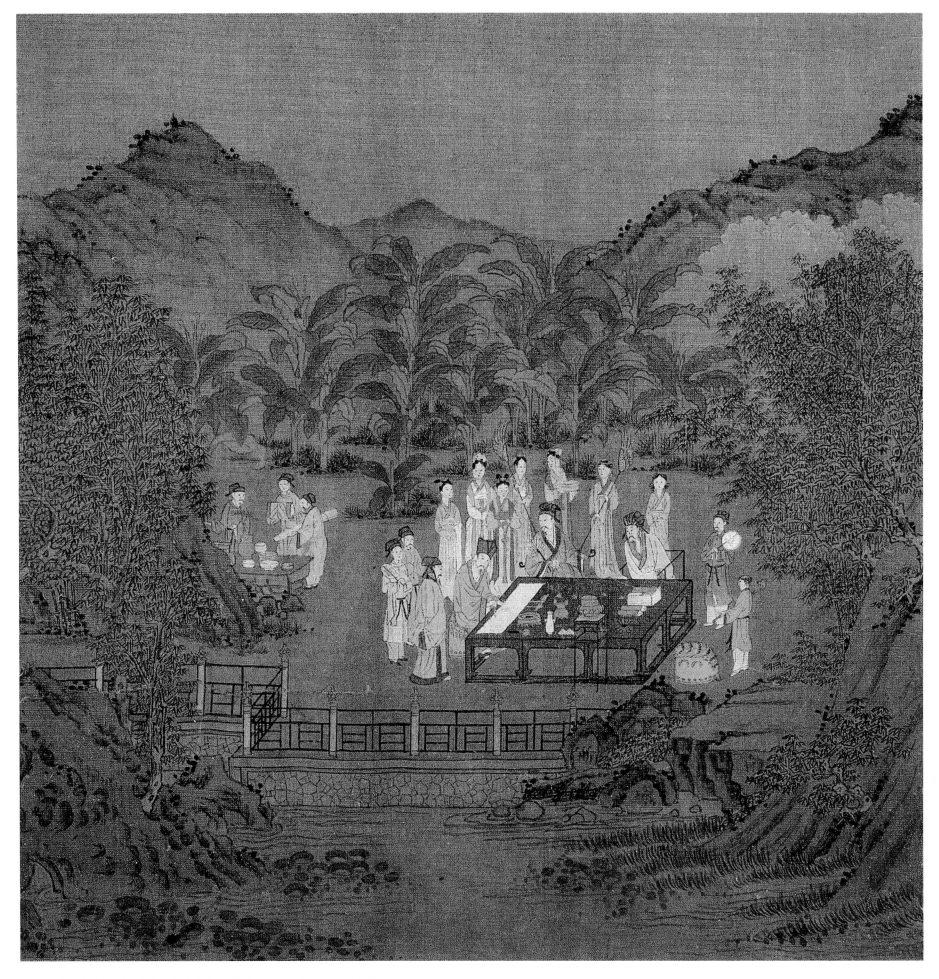

无款　南唐文会图页　南宋　绢本设色　30.4cm×29.6cm　故宫博物院藏

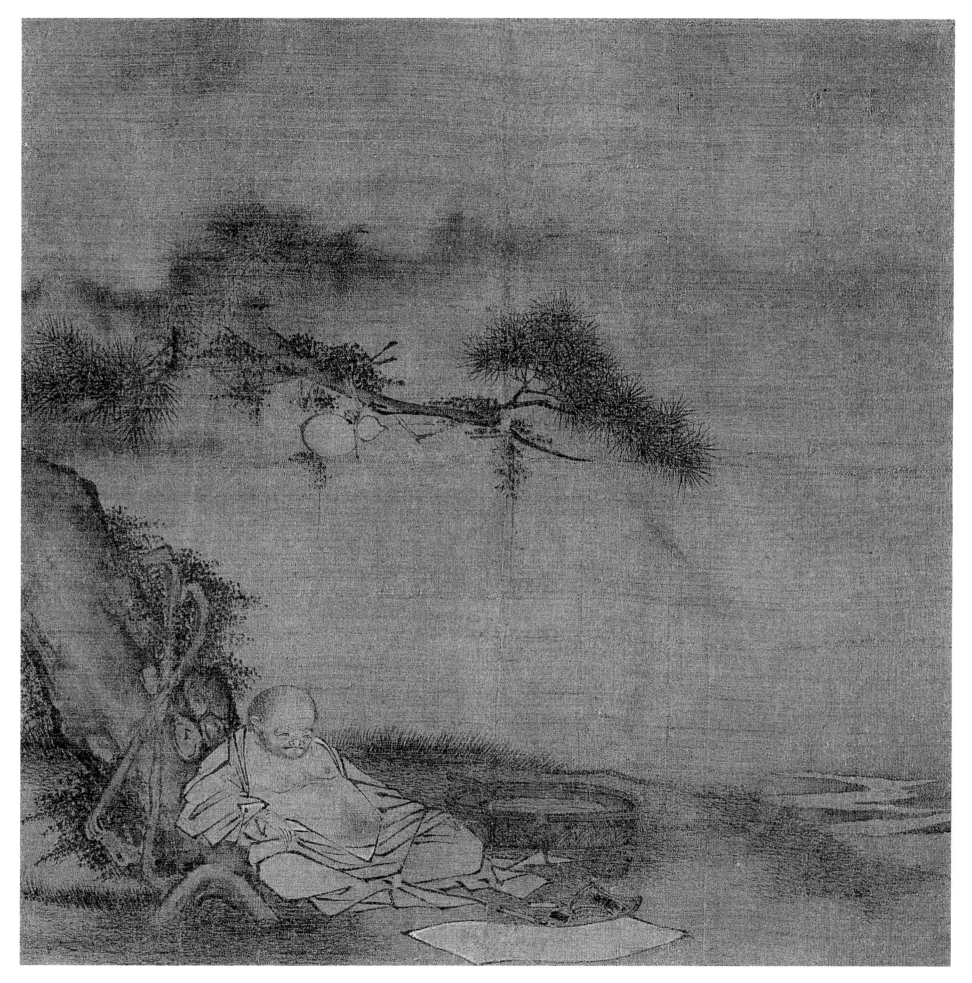

无款　松下憩寂图页　南宋　绢本设色　22.8cm×23.1cm　上海博物馆藏

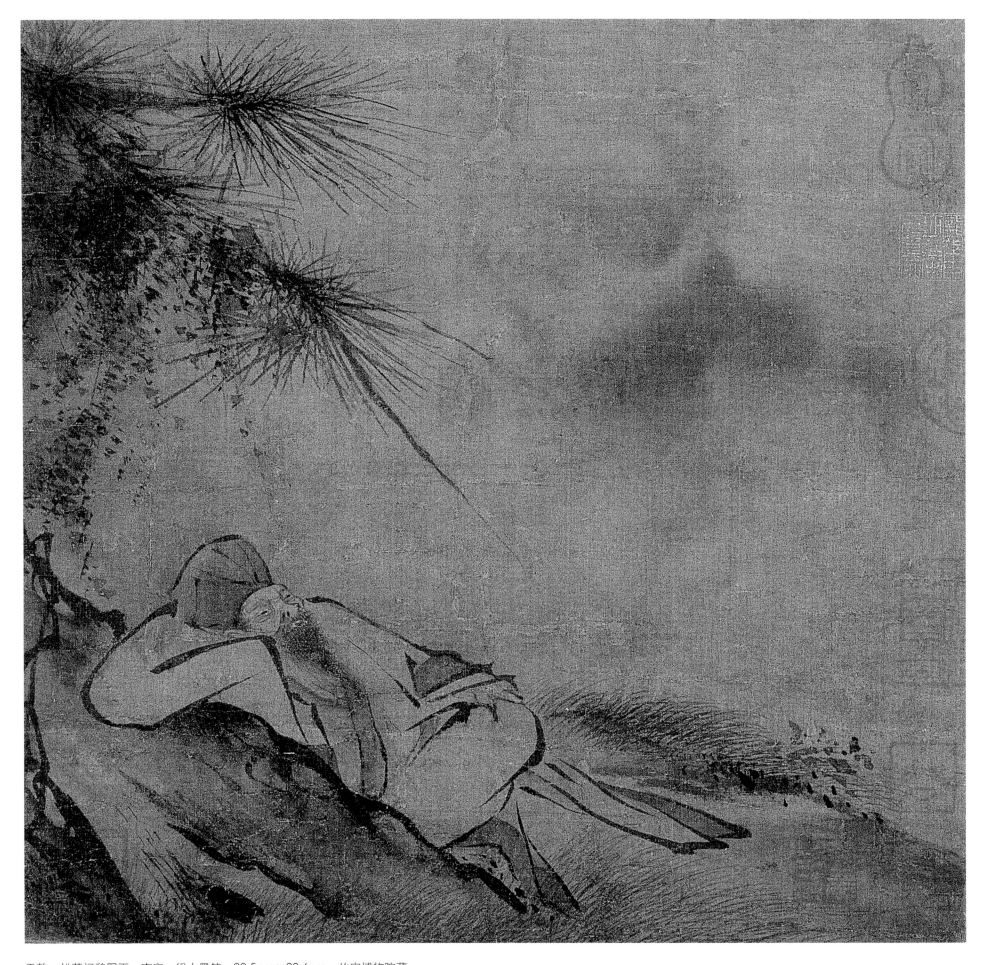

无款　松荫闲憩图页　南宋　绢本墨笔　22.5cm×23.6cm　故宫博物院藏

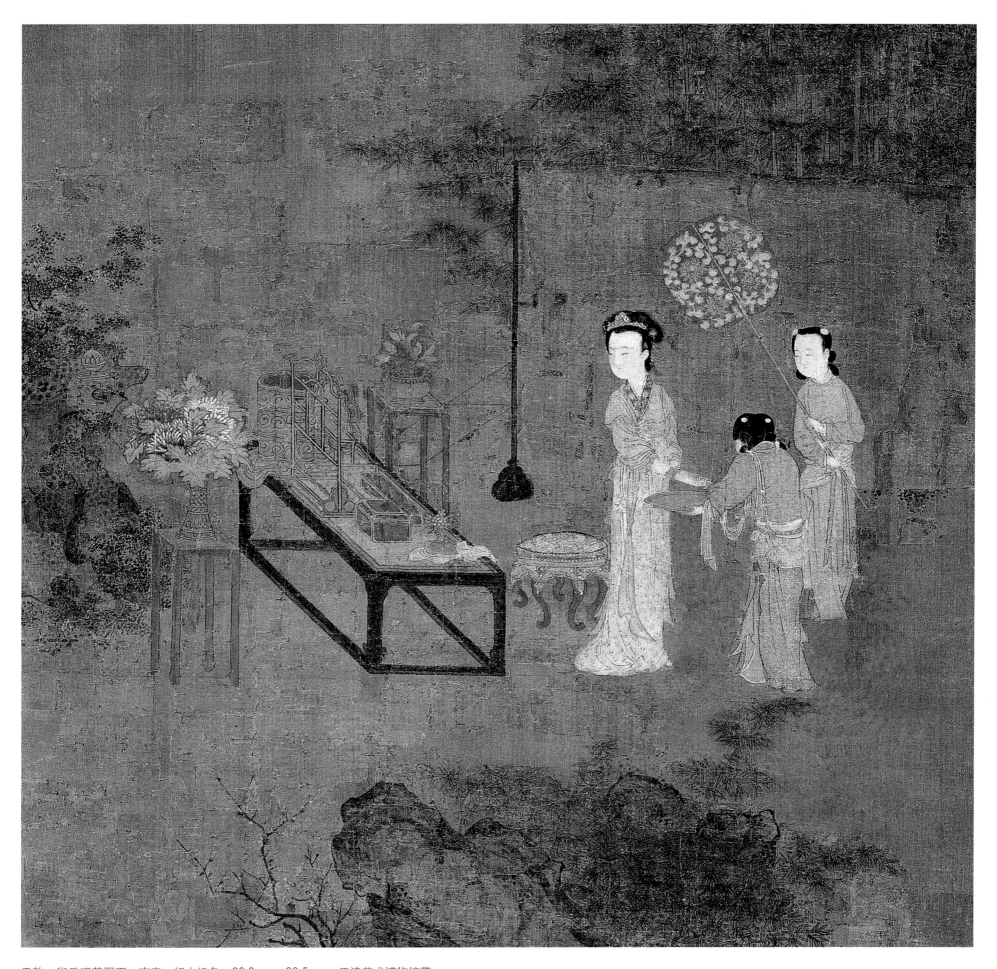

无款　盥手观花图页　南宋　绢本设色　30.3cm×32.5cm　天津艺术博物馆藏

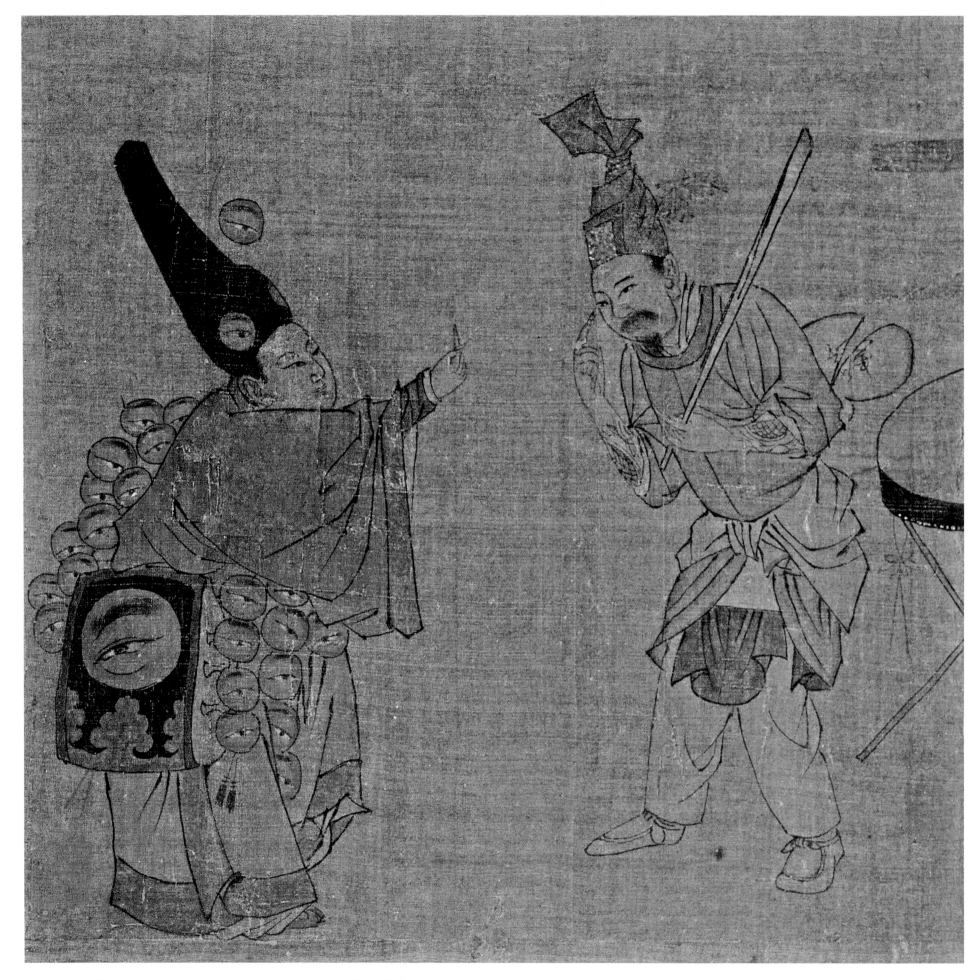

无款　杂剧眼药酸图页　南宋　绢本设色　23.8cm×24.5cm　故宫博物院藏

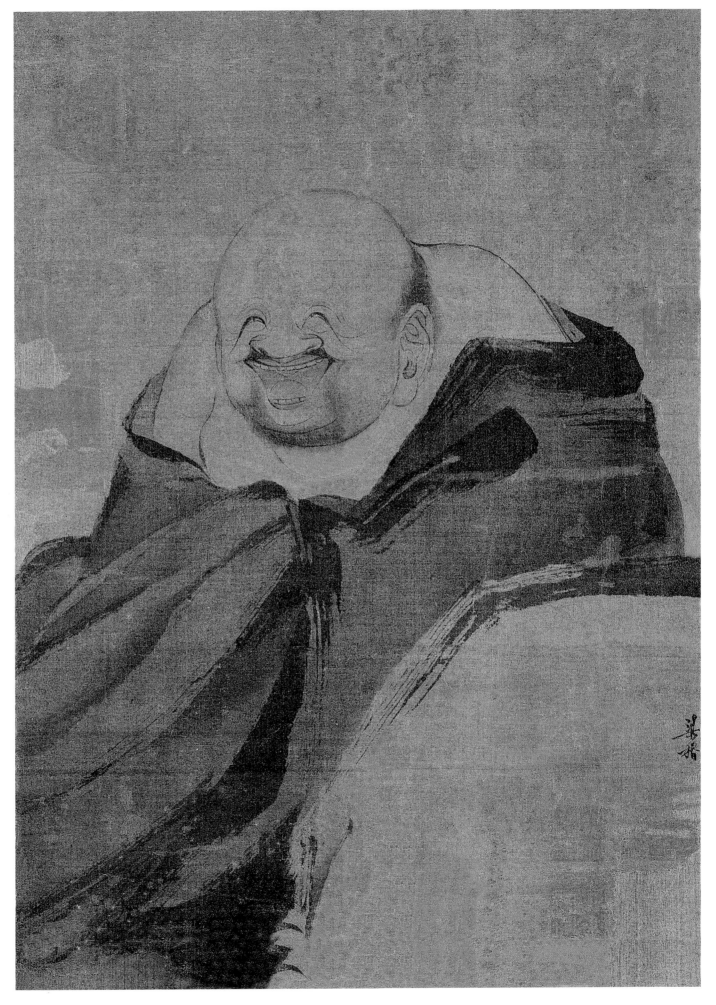

无款
布袋和尚图页
南宋
绢本设色
31.3cm×24.5cm
上海博物馆藏

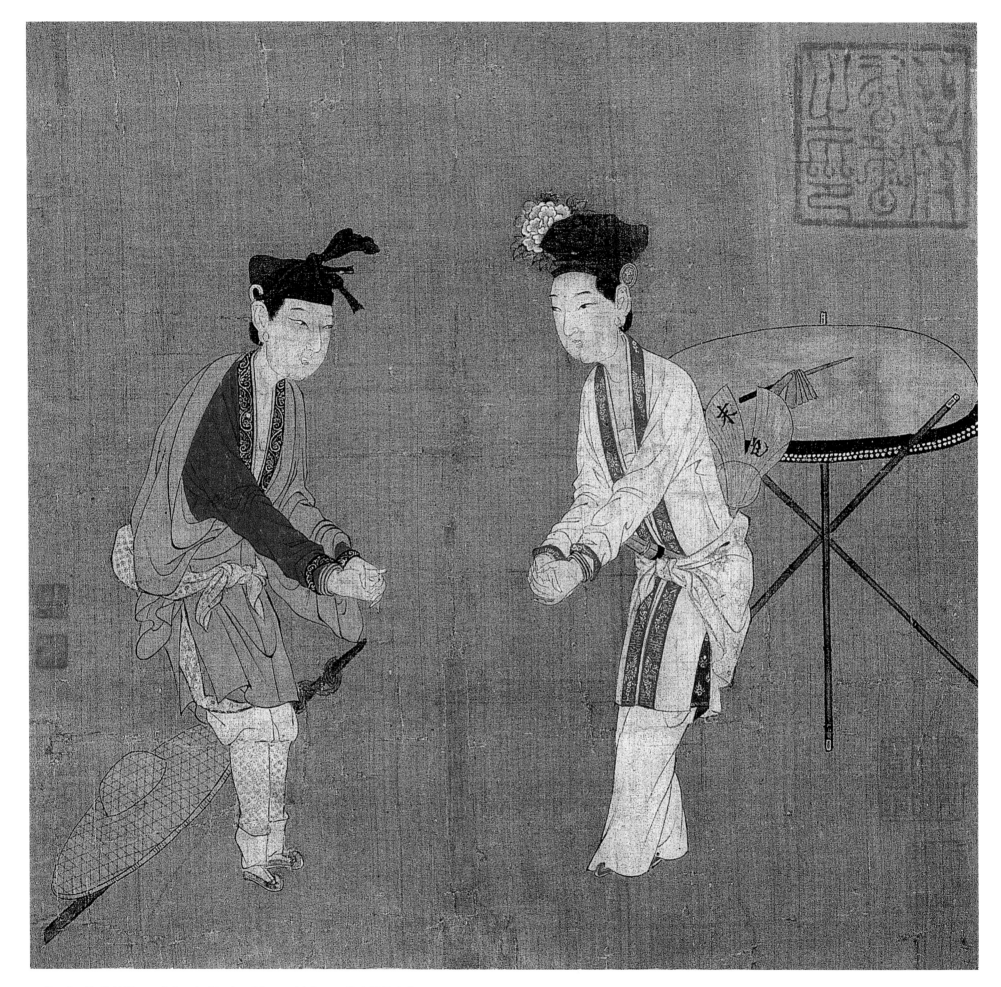

无款　杂剧打花鼓图页　南宋　绢本设色　24cm×24.3cm　故宫博物院藏

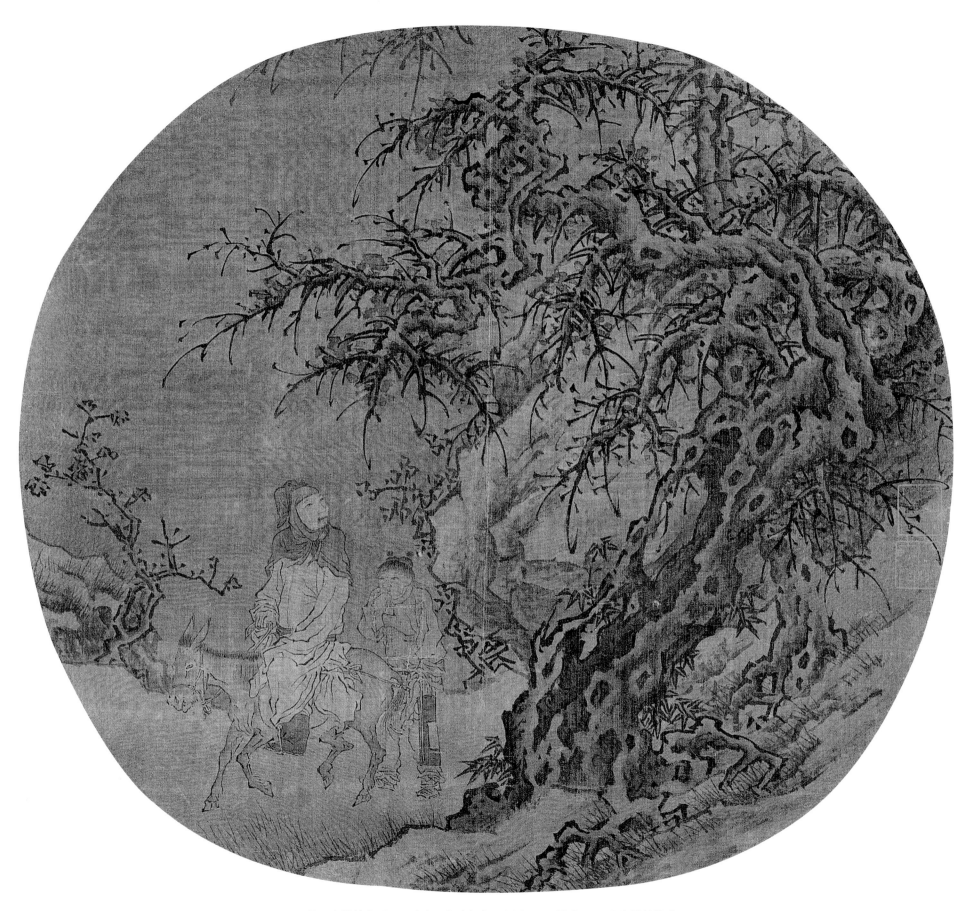

无款　寒林策蹇图页　南宋　绢本设色　26.9cm×29.9cm　上海博物馆藏

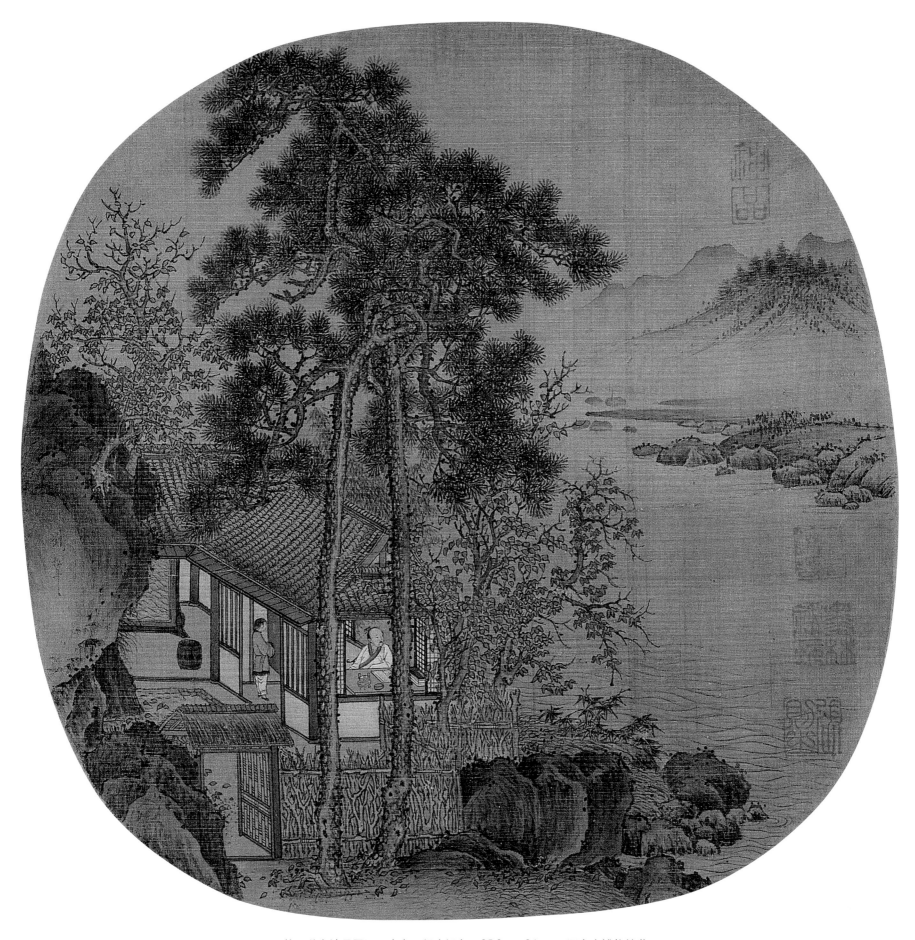

无款　秋窗读易图页　南宋　绢本设色　25.8m×26cm　辽宁省博物馆藏

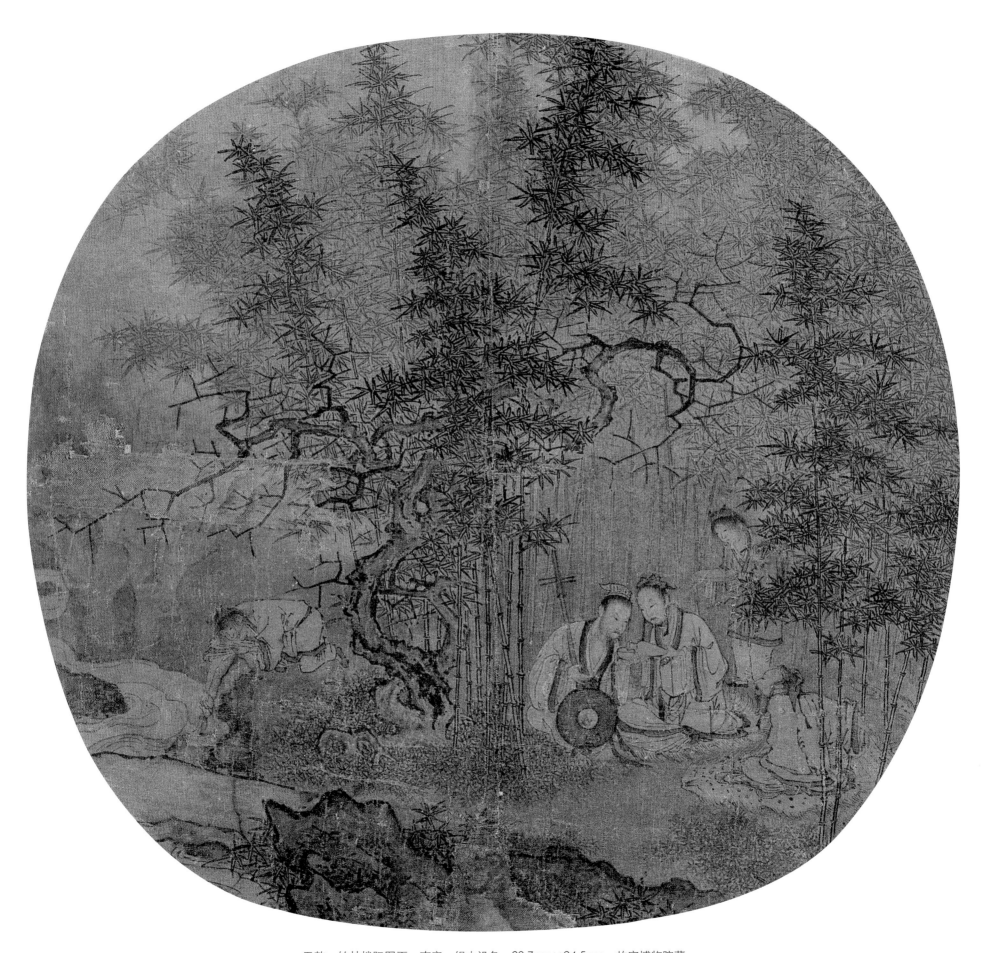

无款　竹林拨阮图页　南宋　绢本设色　22.7cm×24.5cm　故宫博物院藏

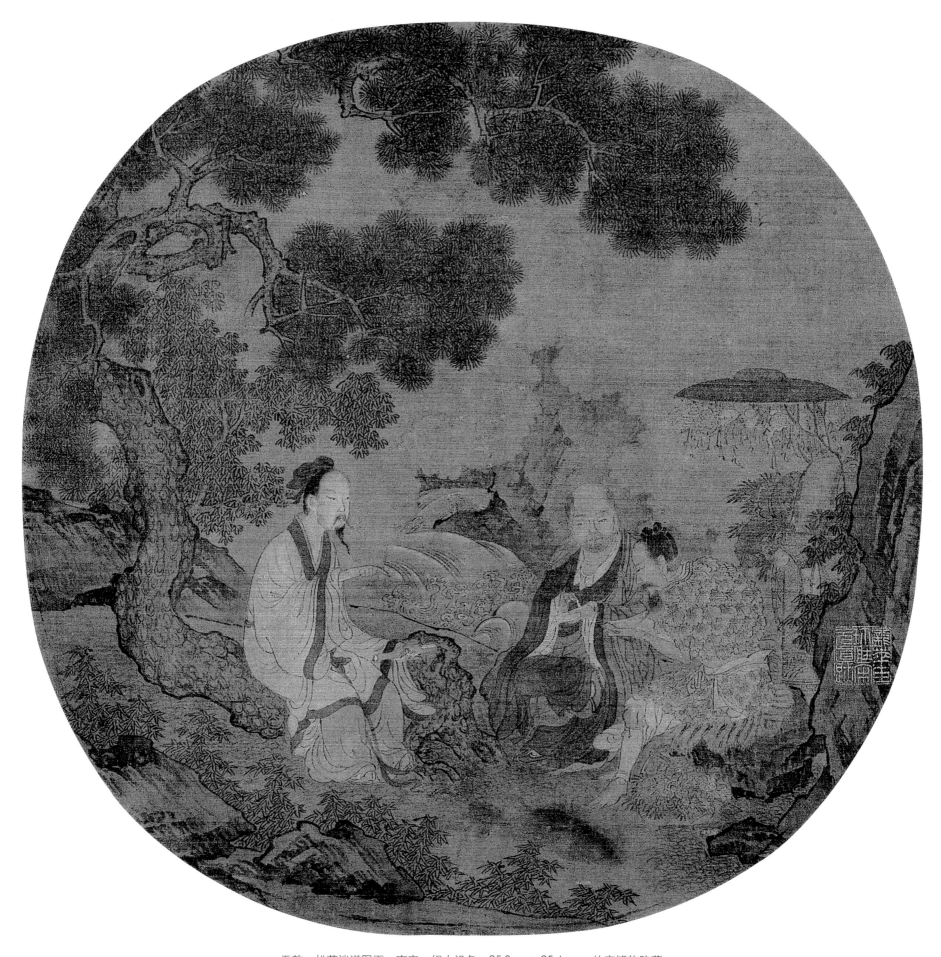

无款 松荫谈道图页 南宋 绢本设色 25.3cm×25.6cm 故宫博物院藏

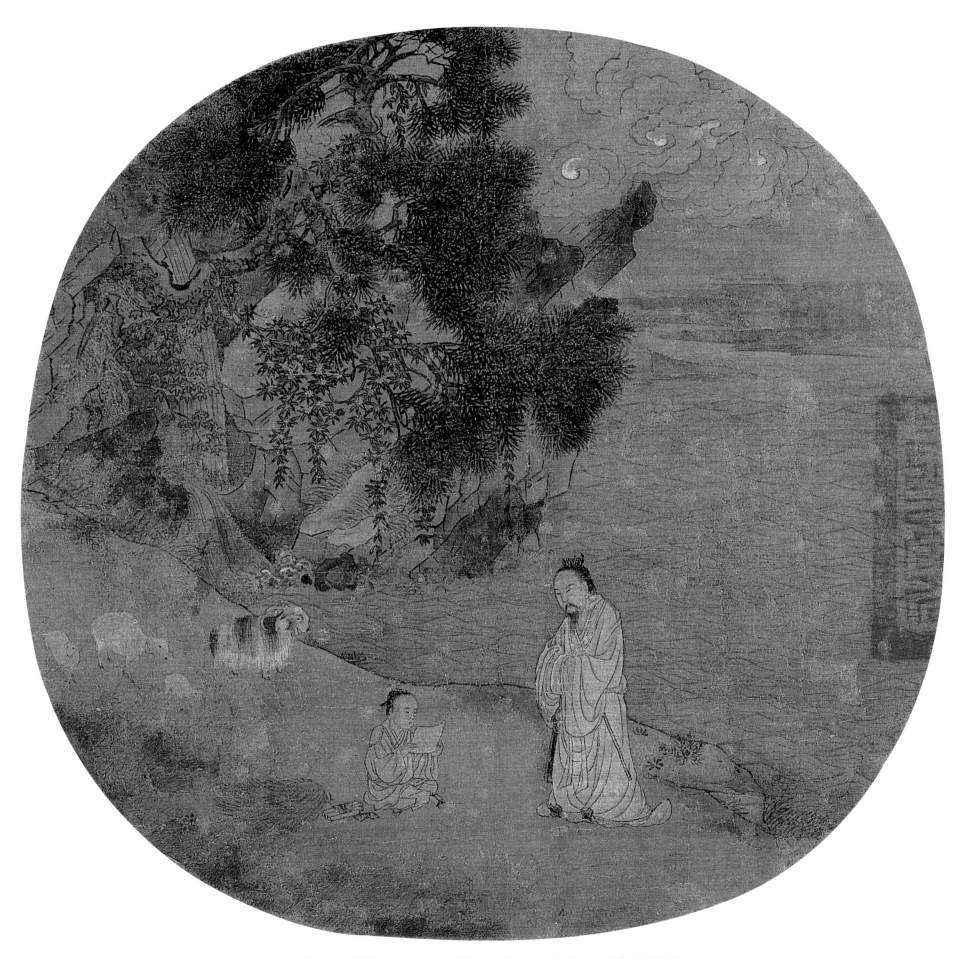

无款　叱石成羊图页　南宋　绢本设色　23.5cm×24.6cm　故宫博物院藏

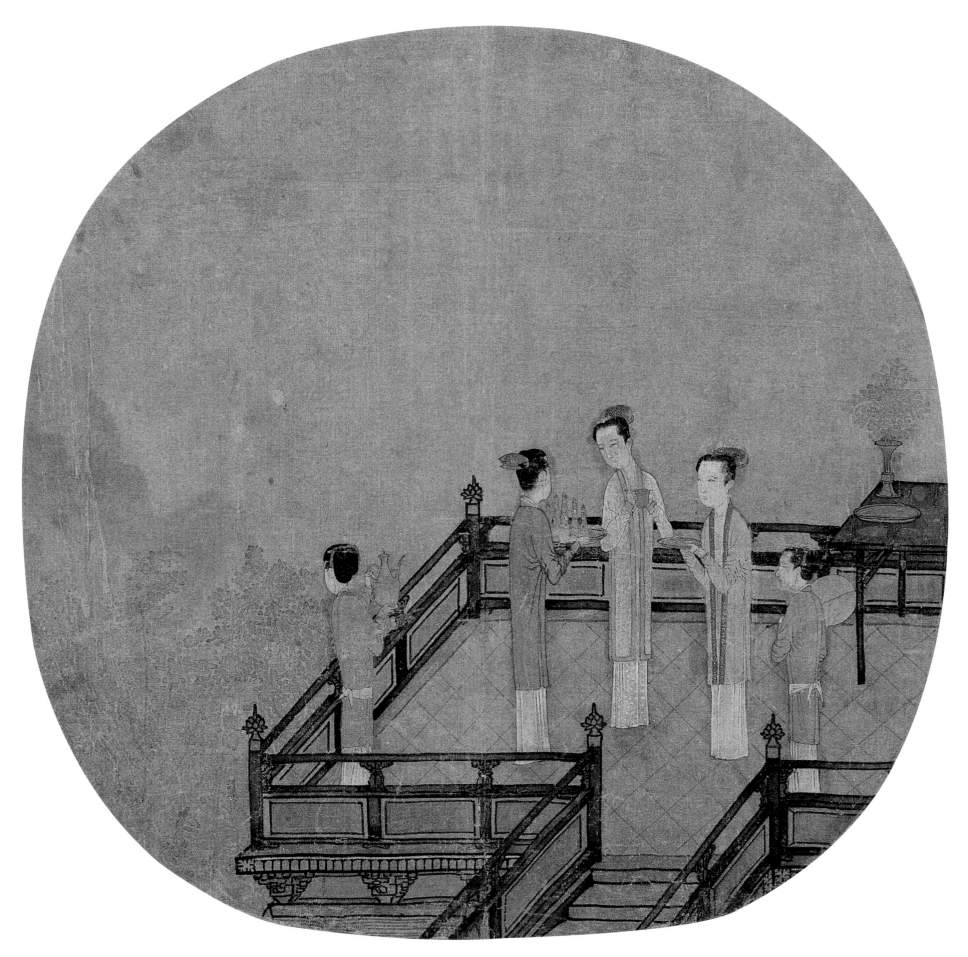

无款　瑶台步月图页　南宋　绢本设色　25.6cm×26.7cm　故宫博物院藏

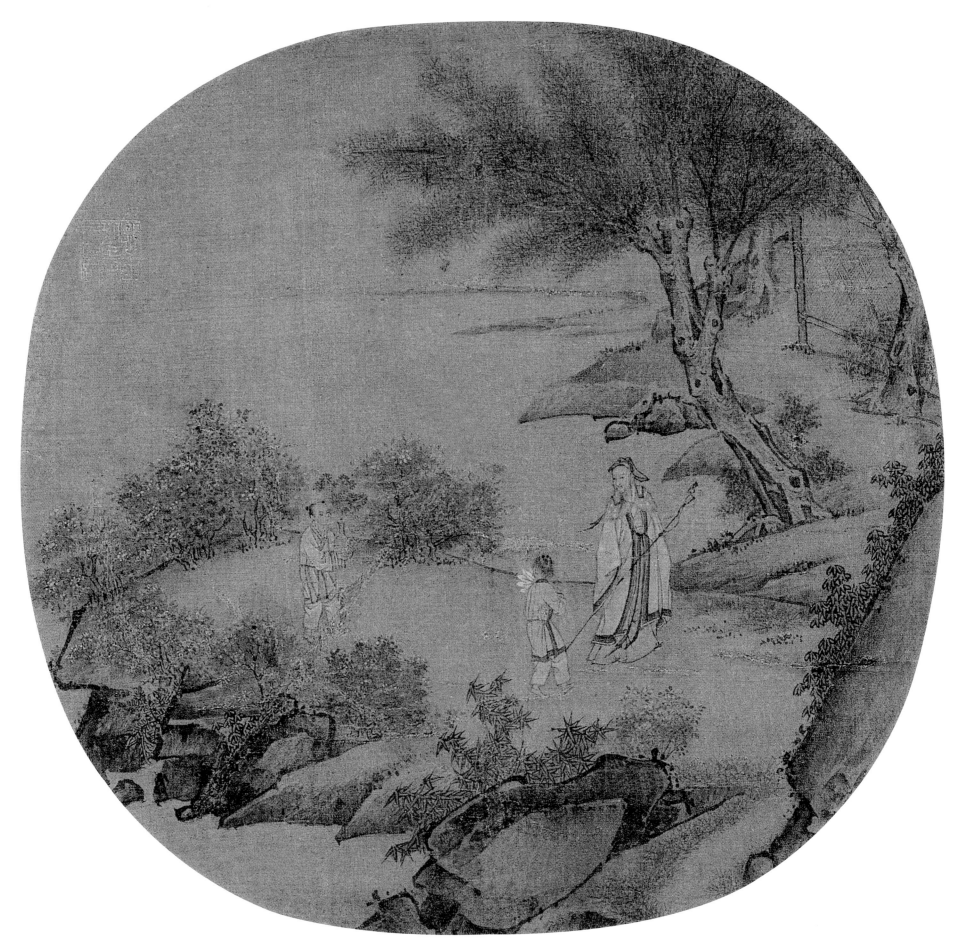

无款　采花图页　南宋　绢本设色　24.1cm×25.2cm　故宫博物院藏

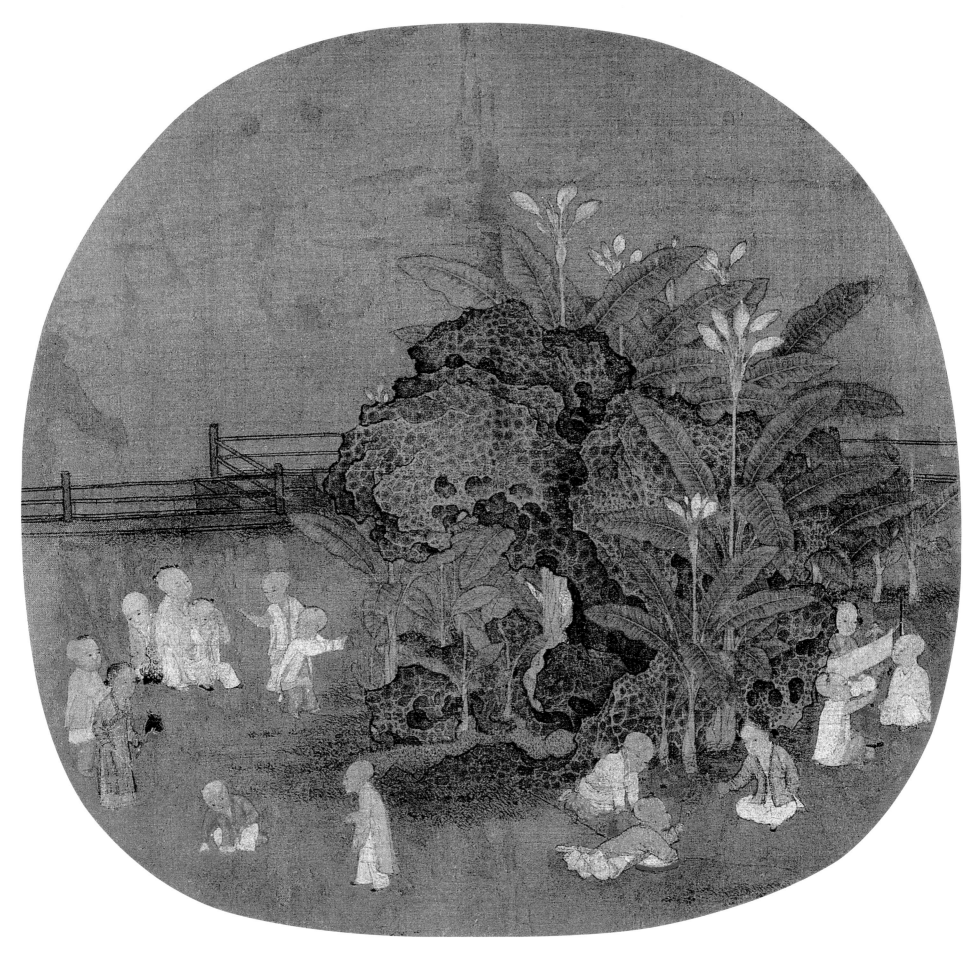

无款　蕉石婴戏图页　南宋　绢本设色　23.7cm×25cm　辽宁省博物馆藏

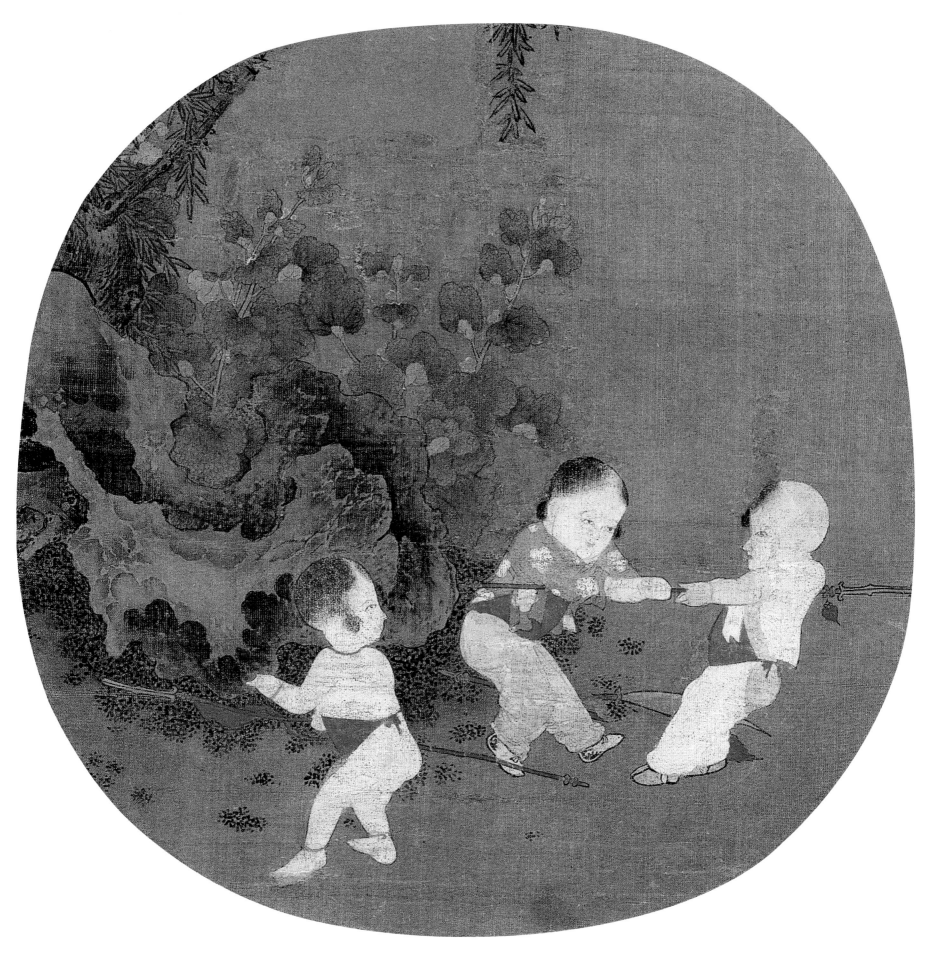

无款　秋庭婴戏图页　南宋　绢本设色　23.7cm×24cm　故宫博物院藏

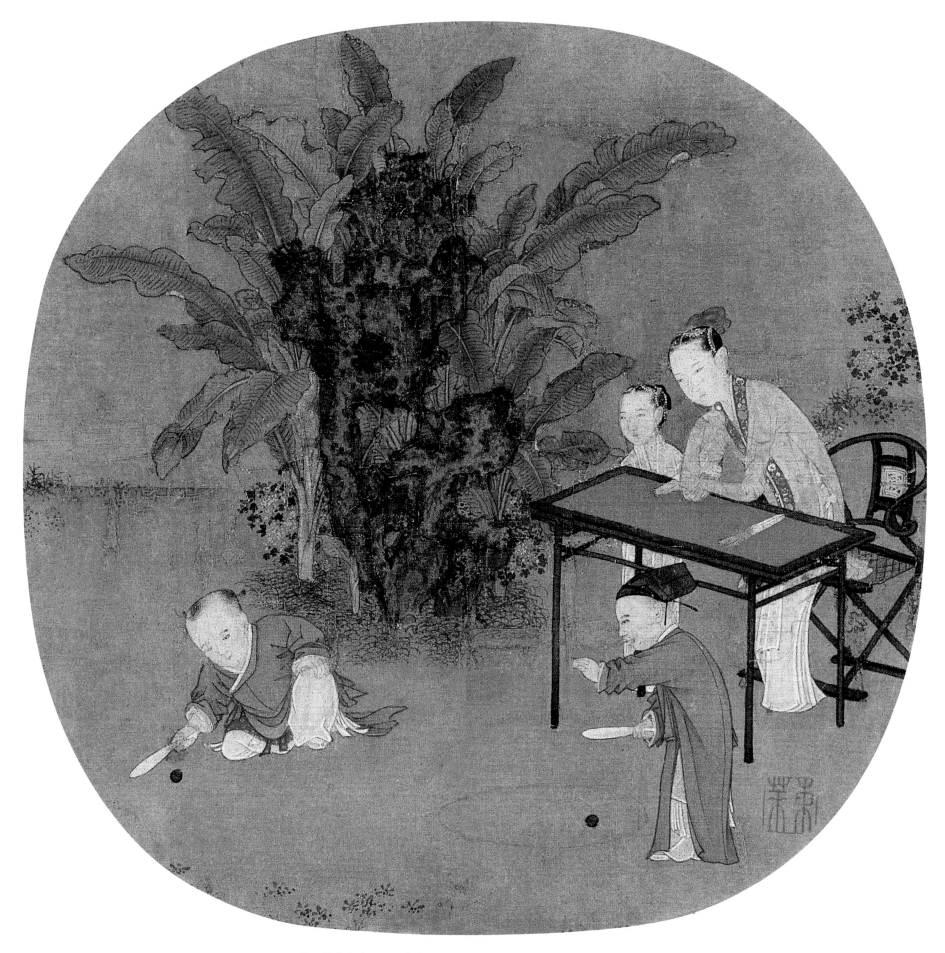

无款　蕉荫击球图页　南宋　绢本设色　25cm×24.5cm　故宫博物院藏

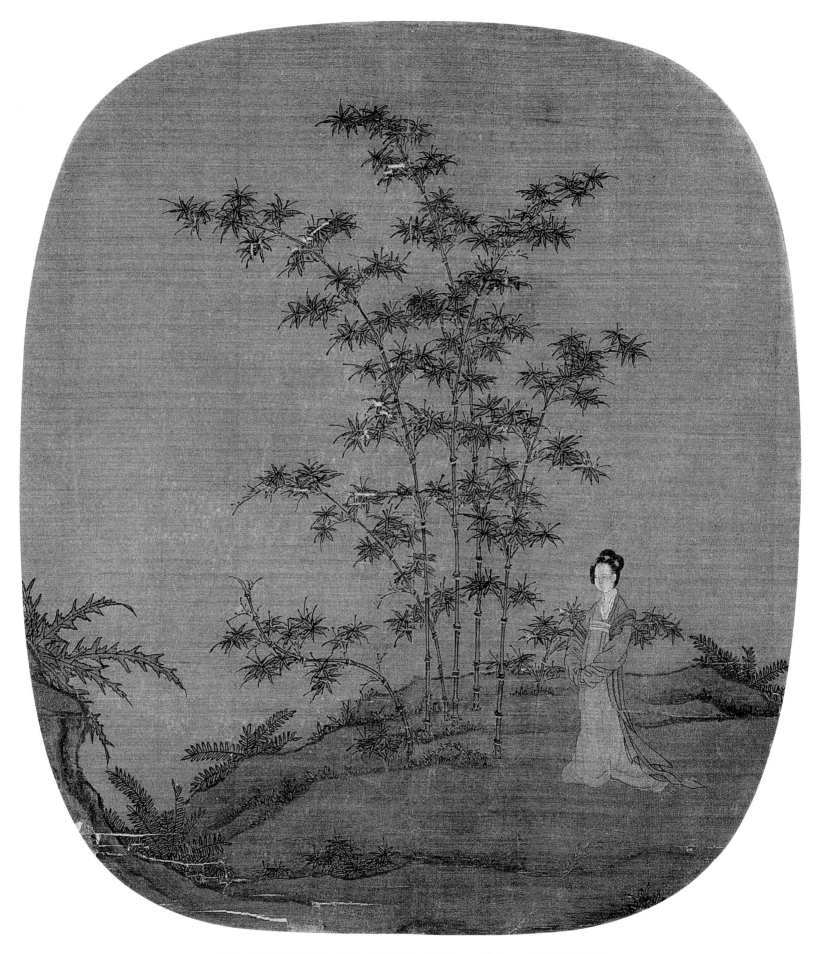

无款　天寒翠袖图页　南宋　绢本设色　25.7cm×21.6cm　故宫博物院藏

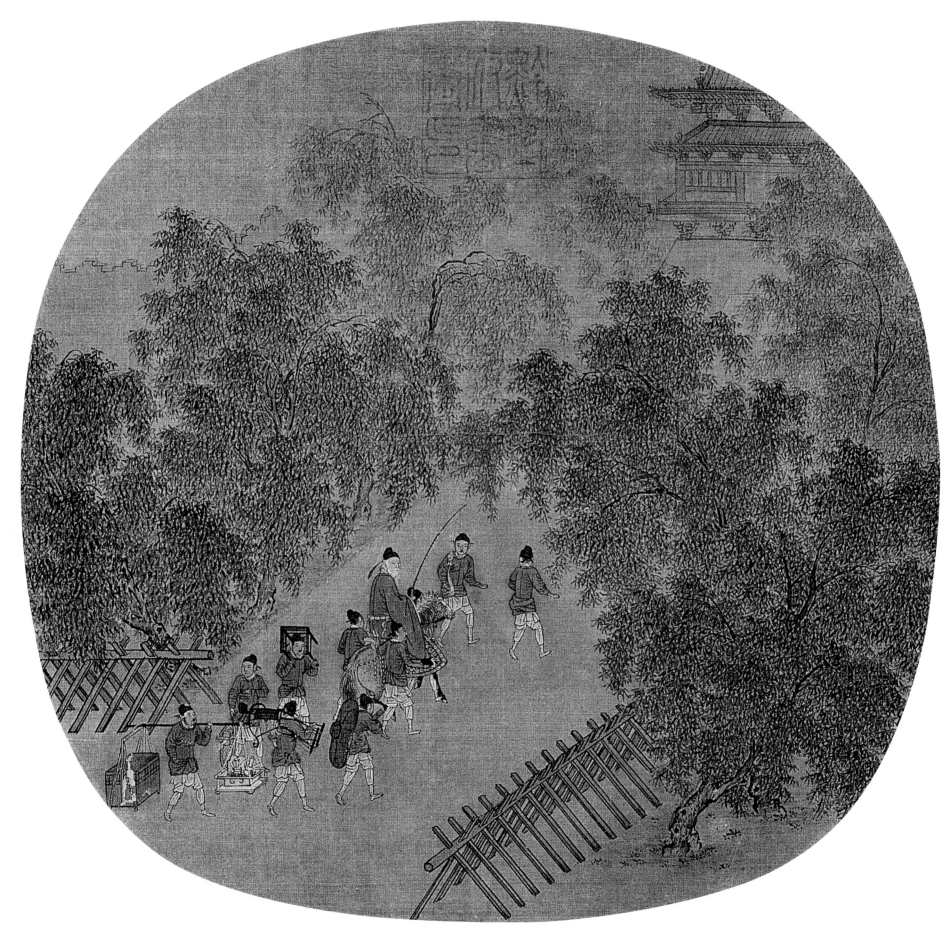

无款　春游晚归图页　南宋　绢本设色　24.2cm×25.3cm　故宫博物院藏

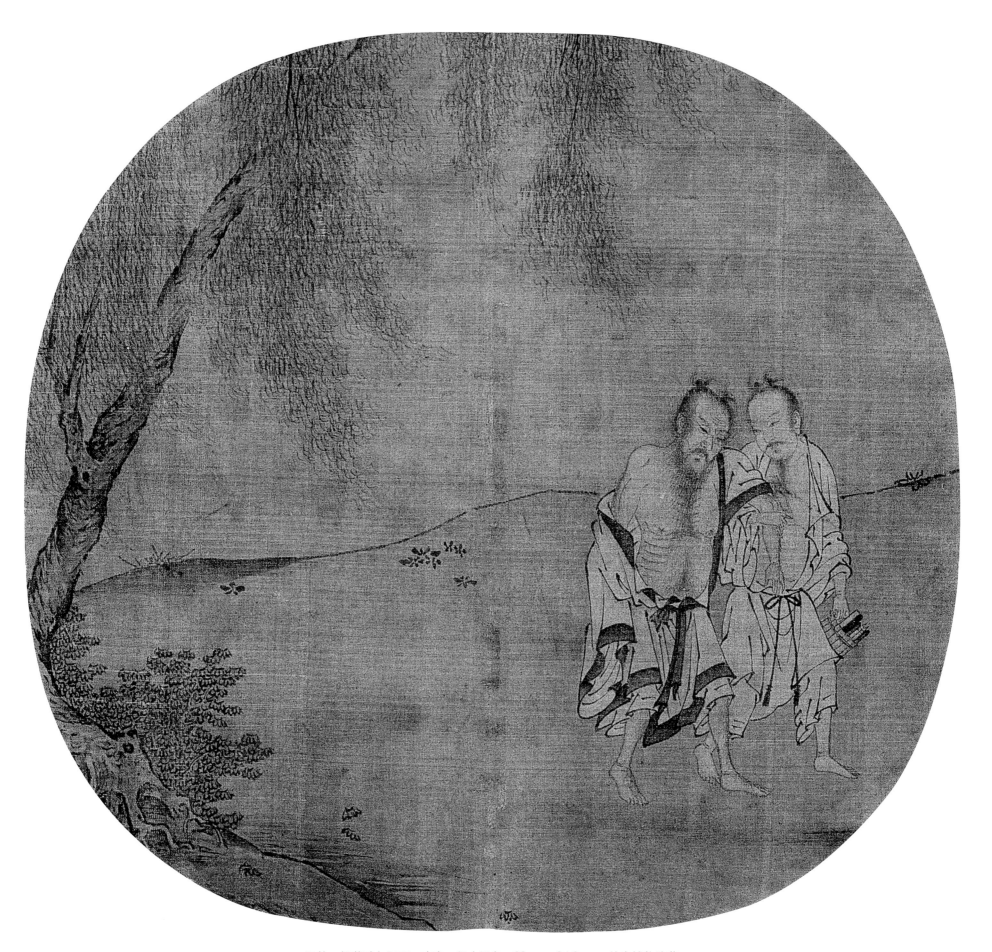

无款　柳荫醉归图页　南宋　绢本设色　23cm×24.8cm　故宫博物院藏

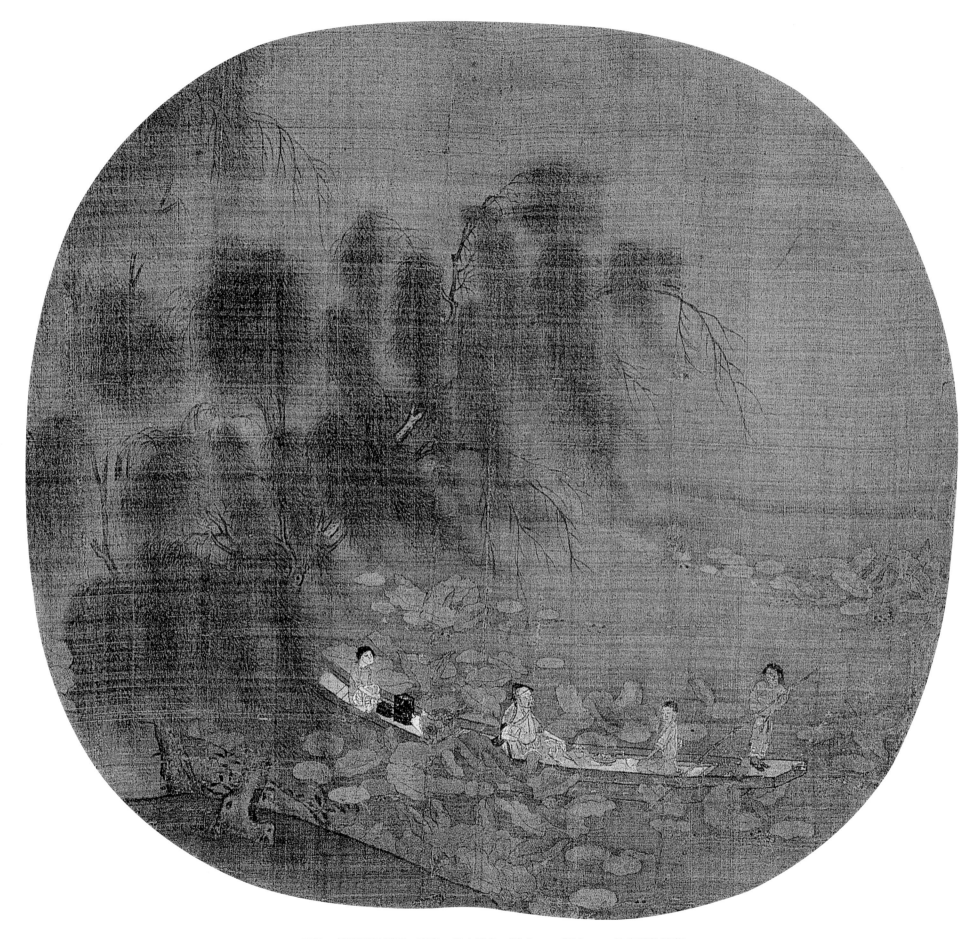

无款　柳塘泛月图页　南宋　绢本设色　23.2cm×25.1cm　故宫博物院藏

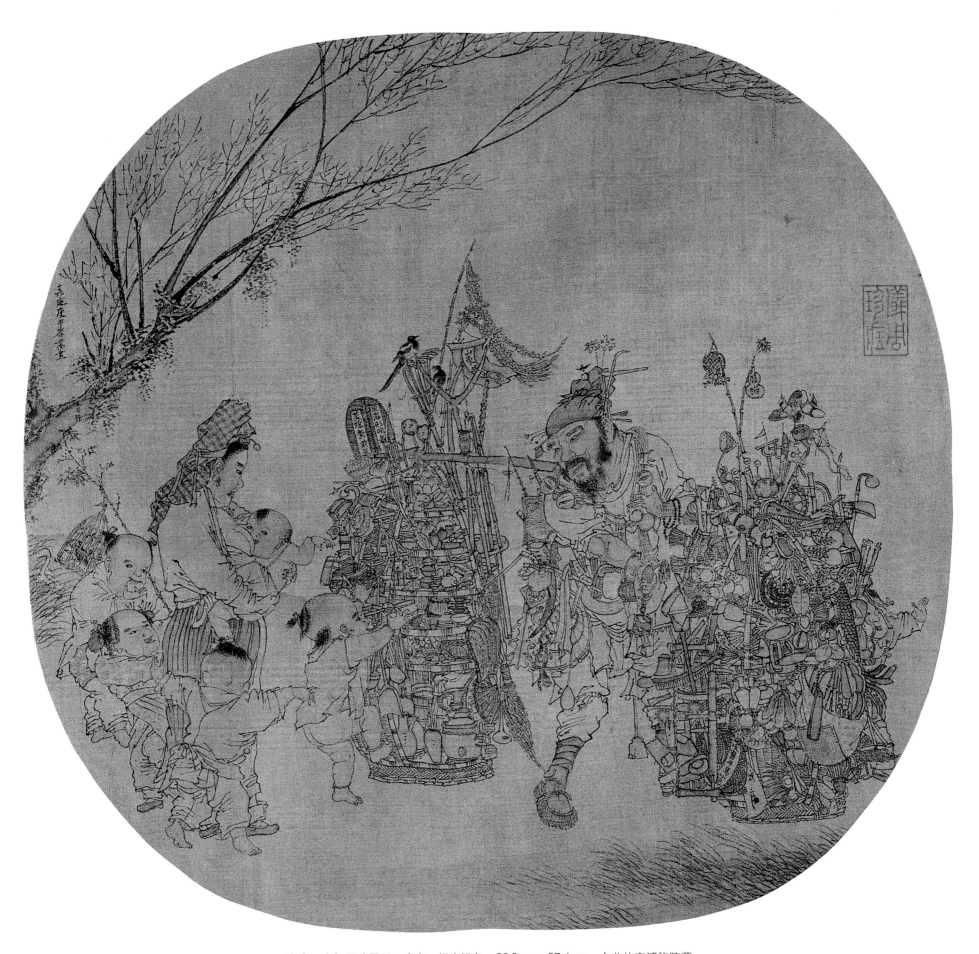

李嵩　市担婴戏图页　南宋　绢本设色　25.8cm×27.6cm　台北故宫博物院藏

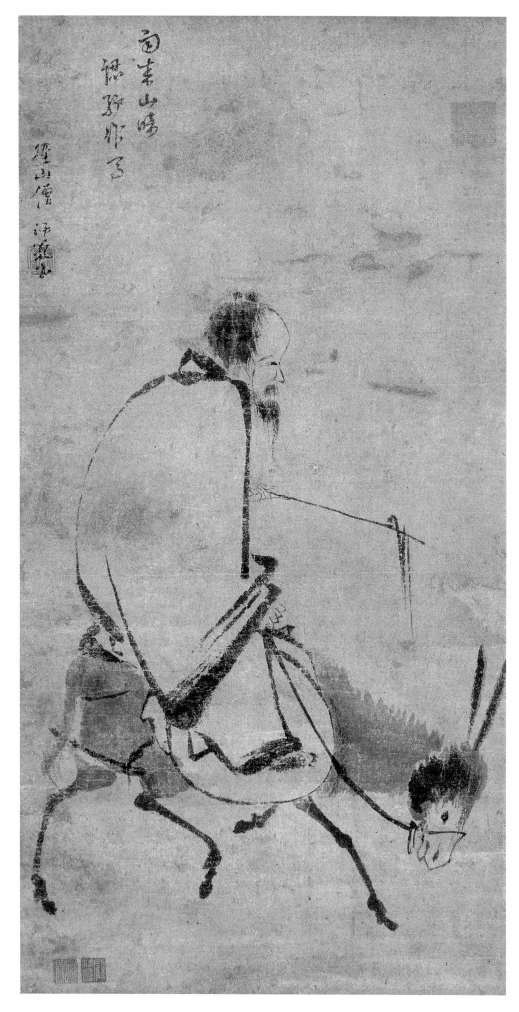

无款
骑驴图页
宋
纸本墨笔
64.1cm×33cm
美国大都会艺术博物馆藏

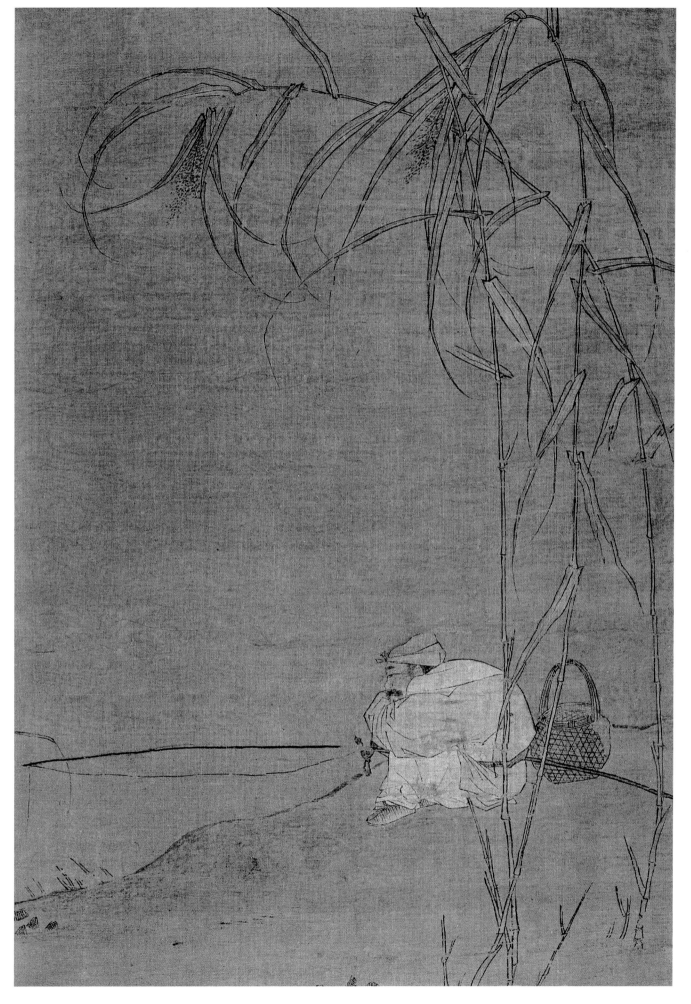

徐祚
渔钓图页
宋
绢本设色
82.7cm×49.5cm
日本出光美术馆藏

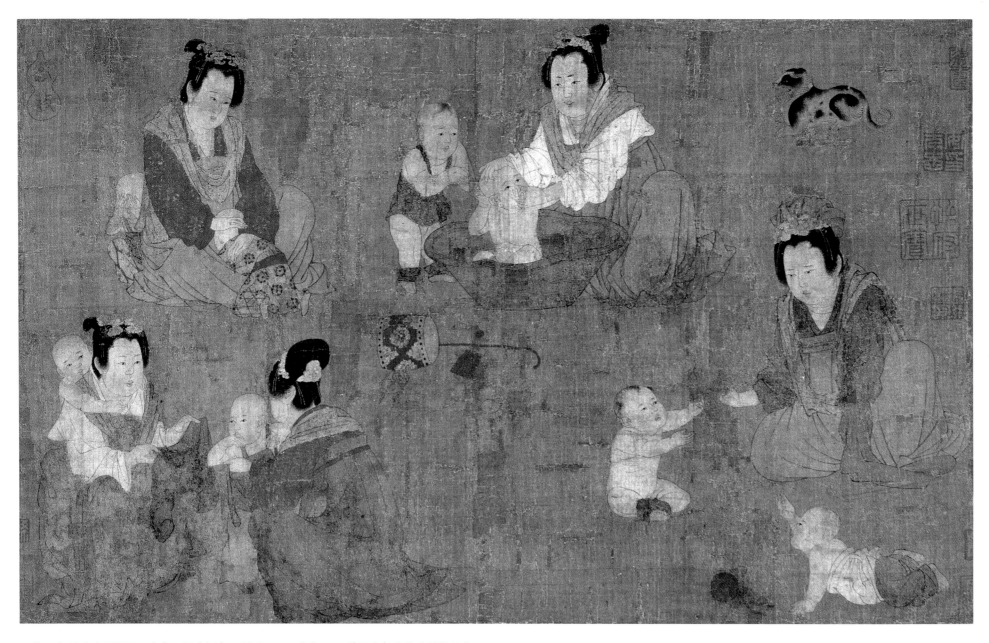

无款 仿周昉戏婴图页 南宋 绢本设色 30.3cm×49.3cm 美国大都会艺术博物馆藏

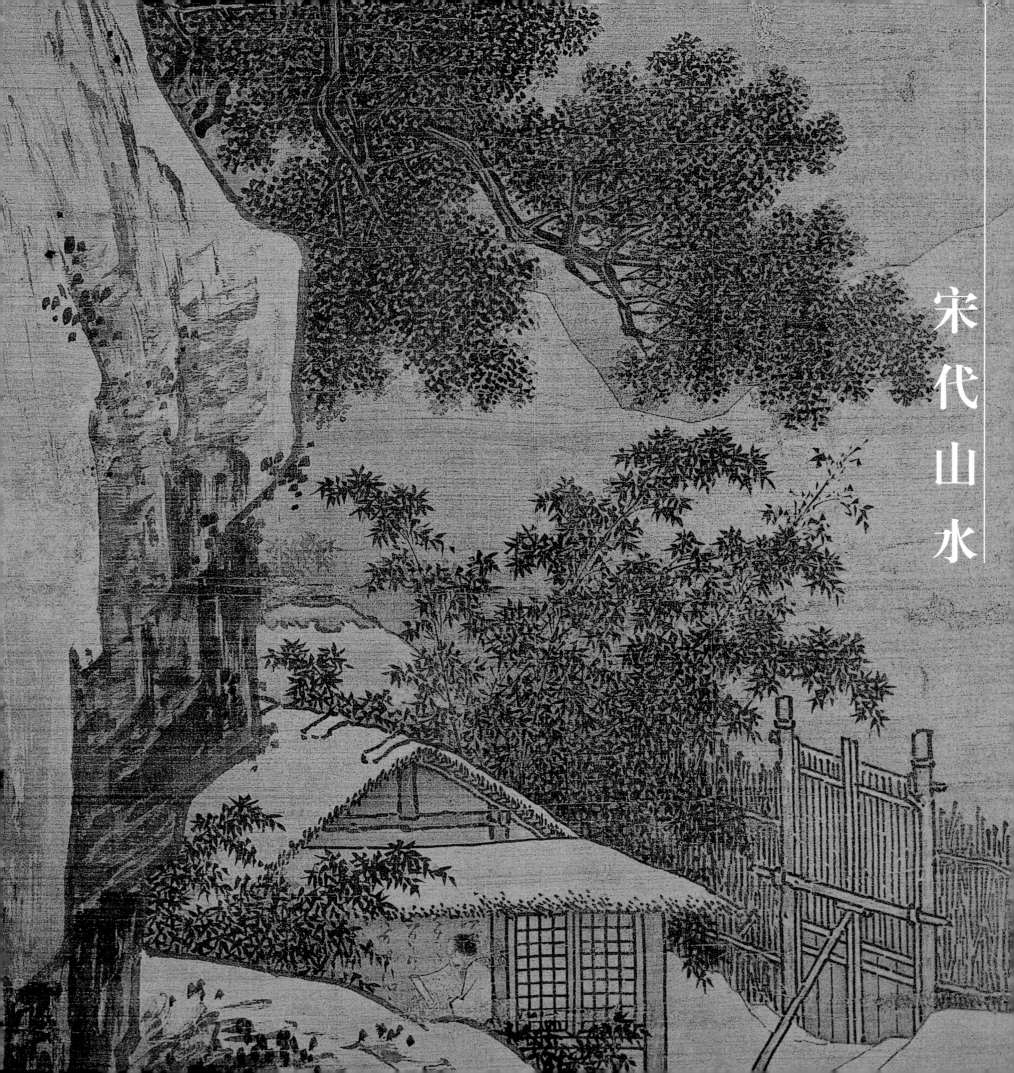

细微之处见大美

——南宋山水小品的诗意格调

徐 凯

　　宋靖康二年（1127），金人南下，攻陷了北宋的首都汴梁，掳走宋徽宗、宋钦宗北去，这次事件标志着曾盛极一时的北宋王朝的灭亡。同年，宋徽宗的第九子赵构于河南商丘称帝，年号建炎，是为大宋帝国的第十位皇帝。对北宋实行了这次毁灭性打击后，金人并未放弃南下的计划，赵构在登基后，也迫于金人的南下侵袭和为保存北宋的有限实力，不得已作出南迁的决定。经过近十年的无休止混乱时期，终于在绍兴八年（1138）重新建都于临安。政治上的动乱，无疑对艺术的发展有着极大的影响，宋都南迁使朝廷重新进入一个崭新环境的同时，对那些以自然山水为范本的画家而言，在绘画风格上也产生了剧烈的变化。

　　临安位于江南经济富庶之地，自然风光秀美，景色迷人，到处充满着诗情画意，这与北方巍峨的大山大水的景致及风蚀的平原风光有着极大的不同。那种善于摹写北方山水的画家在此地便表现出一种绘画风格上的不适应，进而开始学习将南方景致中的抒情趣味融合到个人的画作中，因此，这一时期的绘画风格开始出现一种北方山石刚硬的巨嶂式山水风格与南方温润柔和的气氛相融合的趋势，如目前归名为萧照的《山腰楼观图》即是其中一个有趣的例证。萧照是由北宋入南宋的画院画家，他的老师是北宋画院画家李唐，他的绘画与其师一样，都善于表现北方石体坚硬的巨大山石，这在《山腰楼观图》的左侧中还可看出李唐对其的影响。但画面的右侧则抛弃了那些用笔刚硬、用墨浓重的画法，而选择了一种淡墨渲染的手法来表现平远的景致，颇为迷人。从整体来看，整幅画面显示出一种矛盾和不安定的气氛，左侧山石嶙峋、墨色浓重，表现山石的高远之景，右侧则淡墨烟岚，展现了江南平远、恬淡的景致，左右之间所产生的对比，令画面呈现出一种不协调，但它却展现了北宋山水风格结合南方景致的一个特殊的阶段。

　　如上文所述，萧照为李唐门生，而李唐画法落笔刚劲，墨色黝黑凝重，形同刮铁，实与范宽一脉相承，于萧照之外，李唐又影响了南宋马、夏诸家。由此可见，范宽—李唐—萧照一路的画法，在南宋时期仍然较为流行。除此之外，元代倪瓒的说法也为此说提供了佐证，其曾题夏珪《千岩竞秀图》云："盖李唐者，其源于范、荆之间。马远、夏珪辈，又法李唐。"事实上，南宋时期，郭熙一路的画法在当时也颇受欢迎，而且郭熙在当时地位颇高，甚至将其与李成、范宽并称。在本画册所收录的南宋团扇小品山水中，也有不少受郭熙风格影响的作品。

　　南宋时期，还有一路画家继承了唐人设色的古体山水画风格。大约在北宋时期，复古趣味开始在文人中间兴起，这激发了当时仿唐和仿唐以前作品的风气。南宋时期著名的山水画家赵伯驹、赵伯骕兄弟就曾实验了这种风格，并在社会上引起了极大的反响。如现藏于故宫博物院的《万松金阙图》就是赵伯骕仿唐代青绿山水的杰作，有学者认为《万松金阙图》与传为李思训的《江帆楼阁图》在用笔和设色上有某些相似之处，特别是松树布枝的方法特别接近，由此可见赵伯骕师法唐人的痕迹。

　　在南宋时仍有少数画家遵循董、巨一路的画法，其中对后世产生较大影响的首推"二米"父子独创的云山风格。尽管米芾本人未有具体作品传世，但据今日的研究，他也应是能画的，其子米友仁就是学习他的绘画风格，而根据米友仁流传至今的相关作

品及文献记载，可以大致推想米芾的绘画风格。米芾自己曾说："由以山水古今相师，少有出尘格者，因信笔作之，多烟云掩映，树石不取细，意似便已。"米芾所述确与米友仁绘画风格大致相吻合，可见米友仁的画法很可能就来自其父米芾。若云山风格确为米芾所创，他同时又企图把新创之画格托之古人，并最终找到了董源，自云其画法乃是学习董源得来。当然，米芾的山水画法可能有取法古人之处，如王墨、张图等人已创有泼墨山水，董源也有"水墨类王维"一路的画法，可能为米氏所取法，因此米芾本人所说也有他的依据，只是今人已难以将其澄清。事实上，"二米"画法对南宋画院亦有影响，董其昌就认为夏珪的画受其影响，所谓"若灭若没，寓'二米'墨戏于笔端也"。南宋还有一位取法董、巨画法的画家是江贯道，据其流传至今的《千里江山图》来看，画法上为水墨皴染，施以披麻皴、圆椒点，树亦作点法，与传世所谓董、巨一路的画法颇为相近。王时敏曾评价江贯道云："江贯道专师巨然，其皴法不甚用笔，而以墨气浓淡渲运为主。"明清时期对江贯道的普遍看法是：上继董、巨一派，下启黄公望、吴镇等人的画风。

最具代表性的南宋画风还是马夏派山水。因为画面构图上的典型特点，二人的绘画被称为"马一角""夏半边"。他们的作品构图普遍较为疏简，减少实体，较少描绘山石表面的质感，线条多用来勾勒渲染面的边缘轮廓，远景多若隐若现，并运用迷雾的手法将观者的视线引向远处。令人惊叹的是二位画家在用墨上的精妙，他们可以较为熟练地从最重的浓墨运用到最细腻的淡墨，而没有任何的突兀，他们对墨法的高妙运用，颇受后世画家称道。

本册所收之山水画，多为小幅之作，其中尤以团扇形制为多，因此有必要谈一下扇面艺术在南宋时的基本状况。最早关于扇面绘画的记载来自唐代张彦远的《历代名画记》，其中记录了三国时杨修为曹操画扇，误点为蝇的轶事；《太平御览》中也记有此类的故事，如："顾虎头为人画扇，作嵇、阮，面不点睛，曰：'点眼睛便欲语。'"类似的名人绘扇留迹的故事历代皆有，但根据出土的实物和壁画中所绘制的扇子来看，宋代之前的扇子多以实用和装饰为主，扇面内容缺乏艺术性。进入宋代，扇面艺术开始出现繁荣的景象，为中国绘画史上扇面艺术的第一个高峰。民国时期对扇子颇有研究的白文贵先生曾云："团扇小景中，独以宋代名贤为夥，且均为精到合作……凡有款者，多为宋贤；其无款者，多为宋画院作品……可见书画纨扇，独盛于宋，尤以崇宁以后为最。"对于宋人画扇之盛景，《书继》中也记云："政和间，徽宗每有画扇，则六宫诸邸竟皆临仿一样，或至数百本。"一时天下名手，纷纷研习笔墨，经营画扇，形成了蔚为壮观的艺术图景。

在此册所收录的诸多山水小品和纨扇绘画中，我们可以轻而易举地辨别出南宋时期所流行的不同的绘画风格，但就整体而言，南宋小品山水的画风较为丰富，不同的画法可能同时出现于同一作品中，不同画风之间所具有的界限不再那么明显，这些作品更多地呈现为一种融合的状态，这样的绘画态势也预示了元代绘画发展的路线。

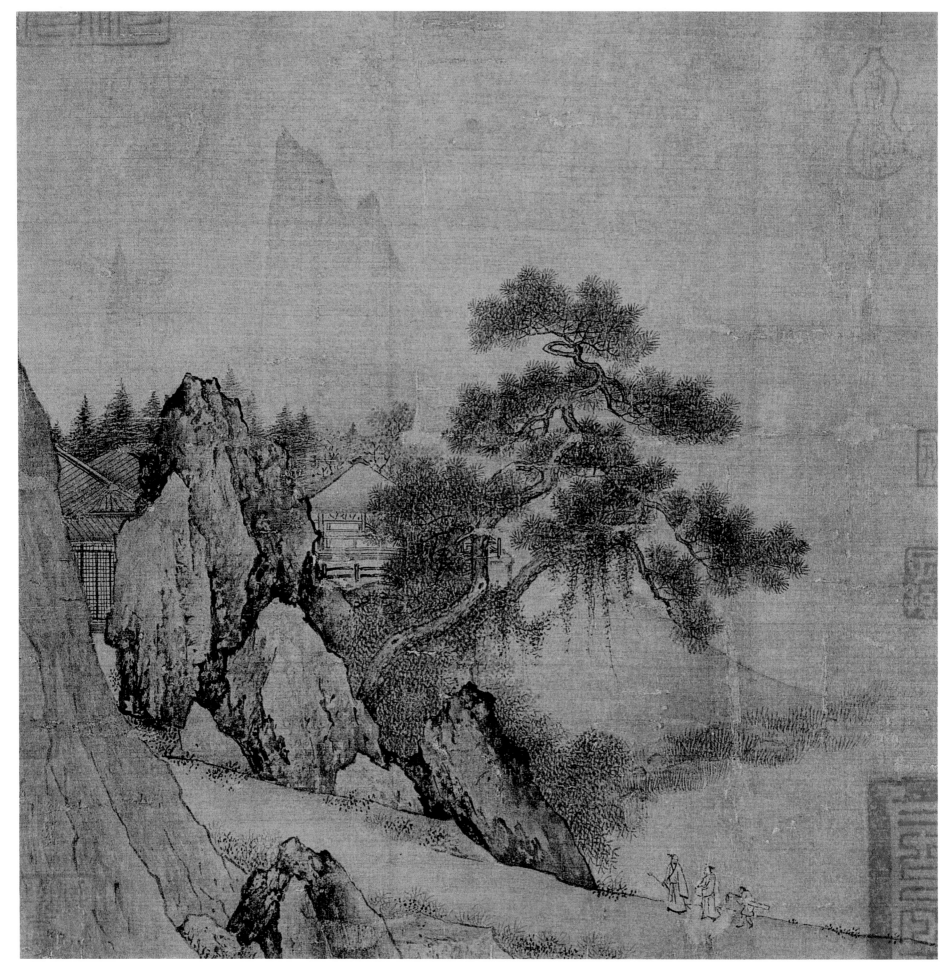

无款　携琴闲步图页　南宋　绢本设色　26cm×25.9cm　上海博物馆藏

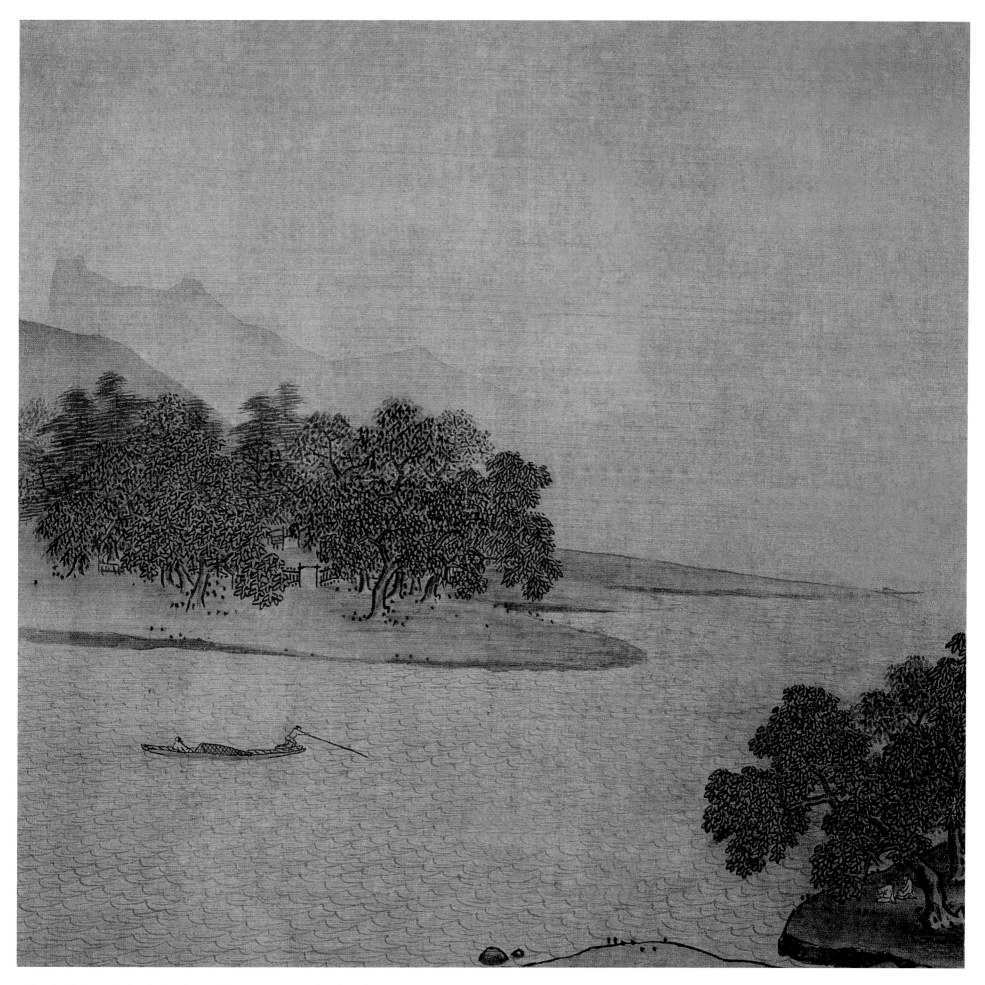

无款　江村图页　南宋　绢本设色　23.3cm×24cm　上海博物馆藏

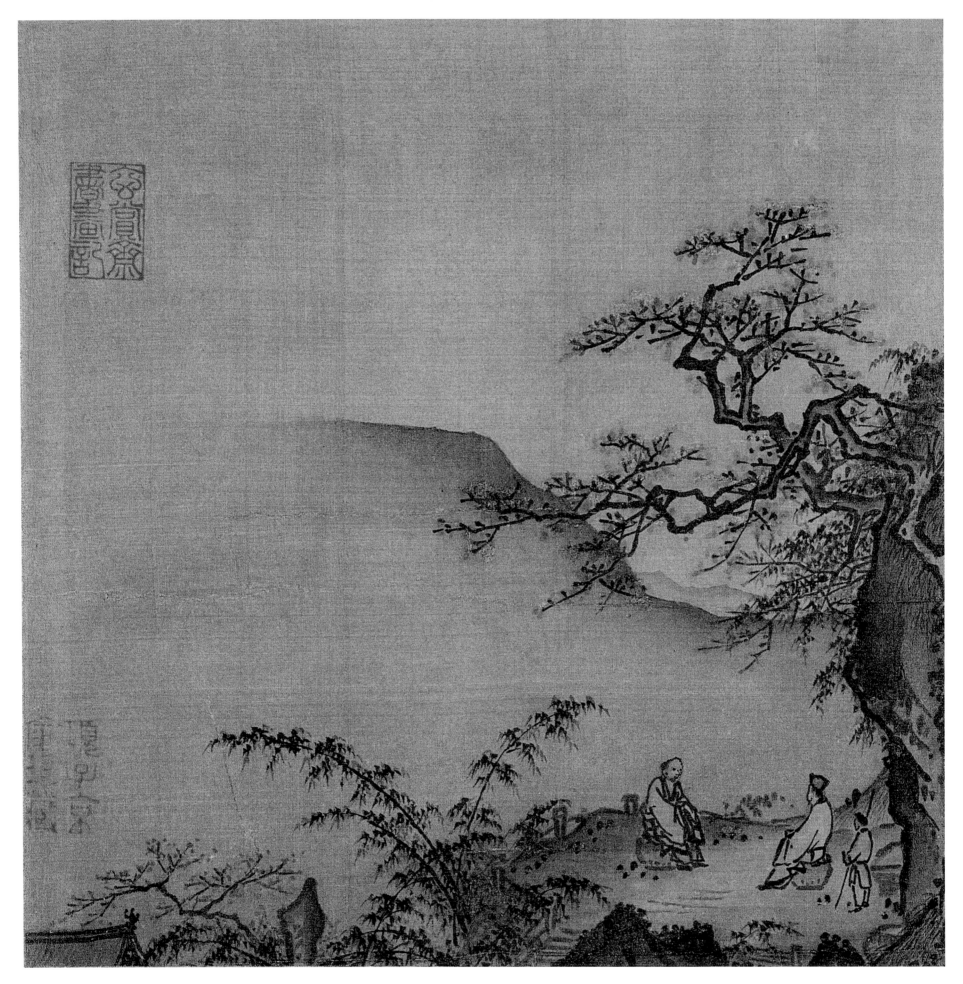

无款　山坡论道图页　南宋　绢本设色　25cm×25.4cm　故宫博物院藏

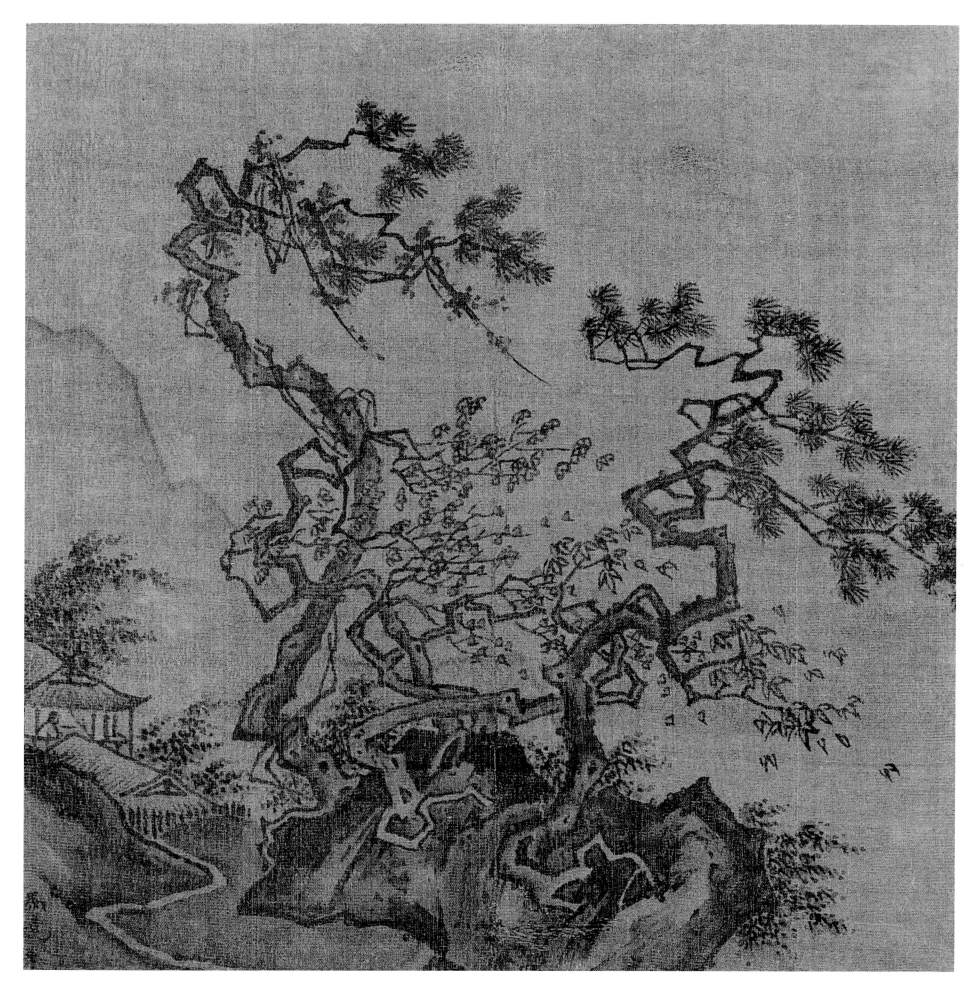

无款　高阁听秋图页　南宋　绢本设色　24.3cm×24.7cm　故宫博物院藏

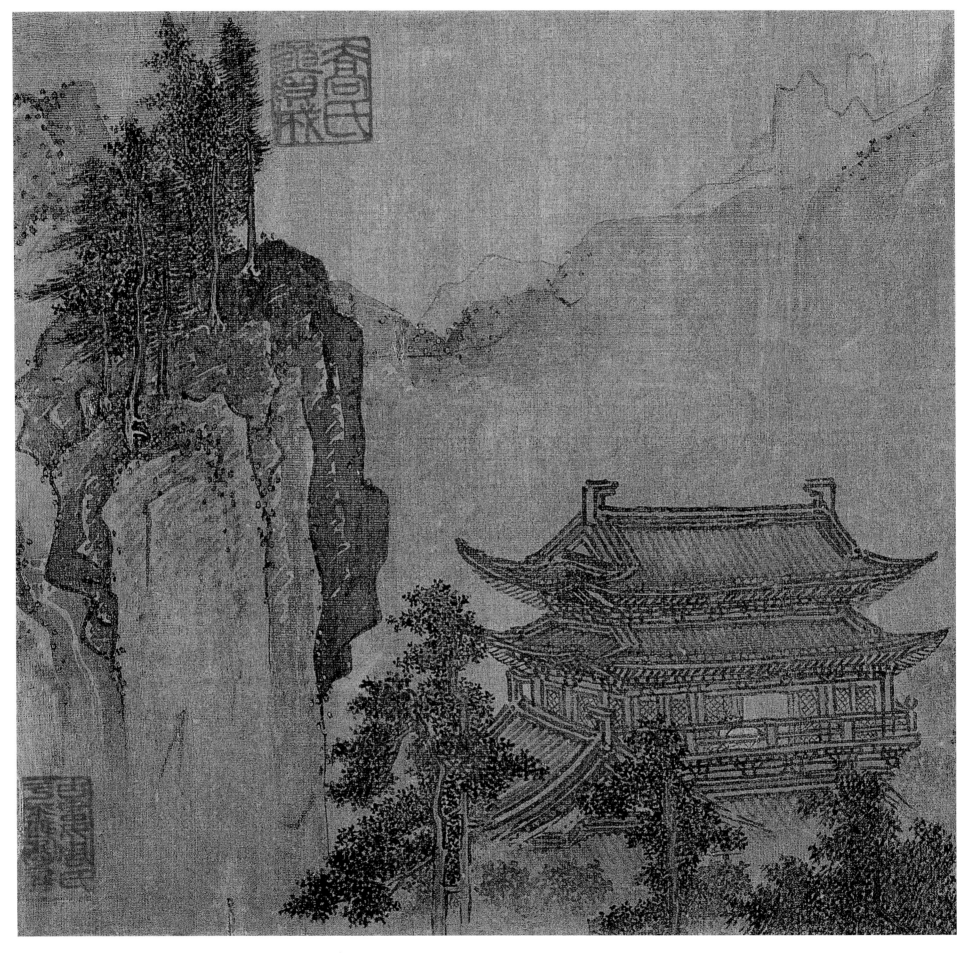

无款 松阴楼阁图页 南宋 绢本设色 23.5cm×24.5cm 故宫博物院藏

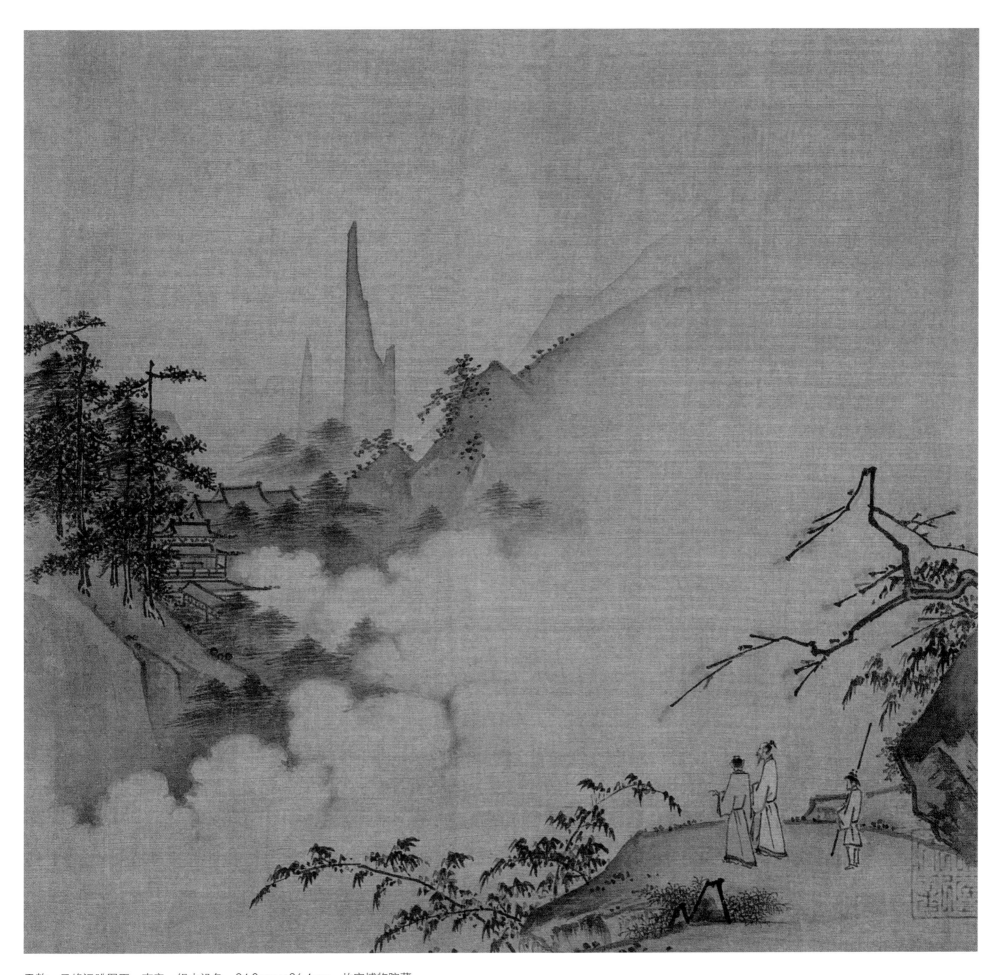

无款　云峰远眺图页　南宋　绢本设色　24.8cm×26.4cm　故宫博物院藏

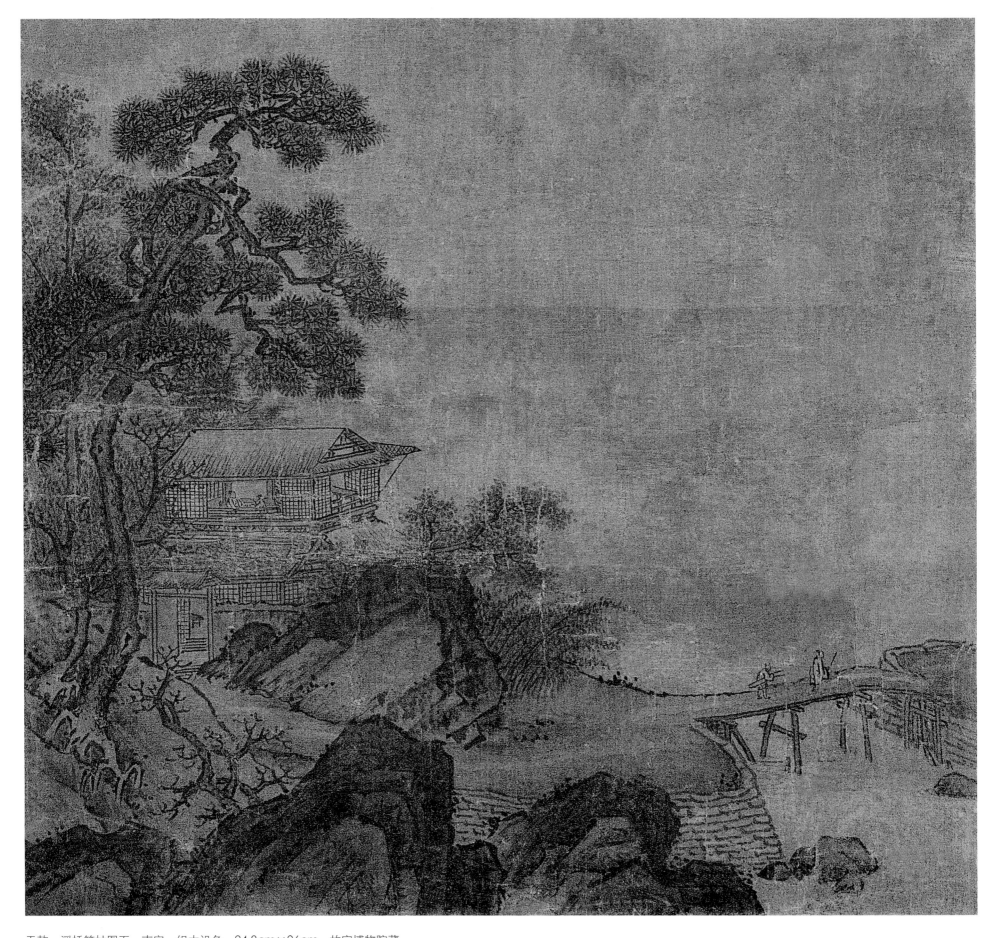

无款　溪桥策杖图页　南宋　绢本设色　24.8cm×26cm　故宫博物院藏

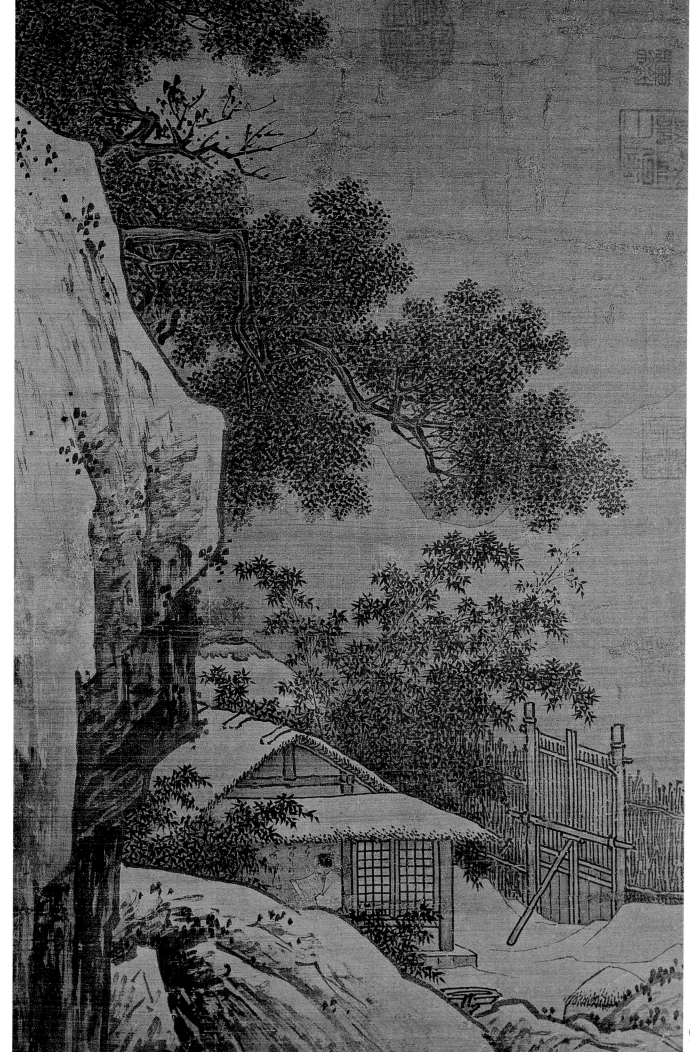

无款
雪窗读书图页
南宋
绢本设色
49.2cm×31cm
中国国家博物馆藏

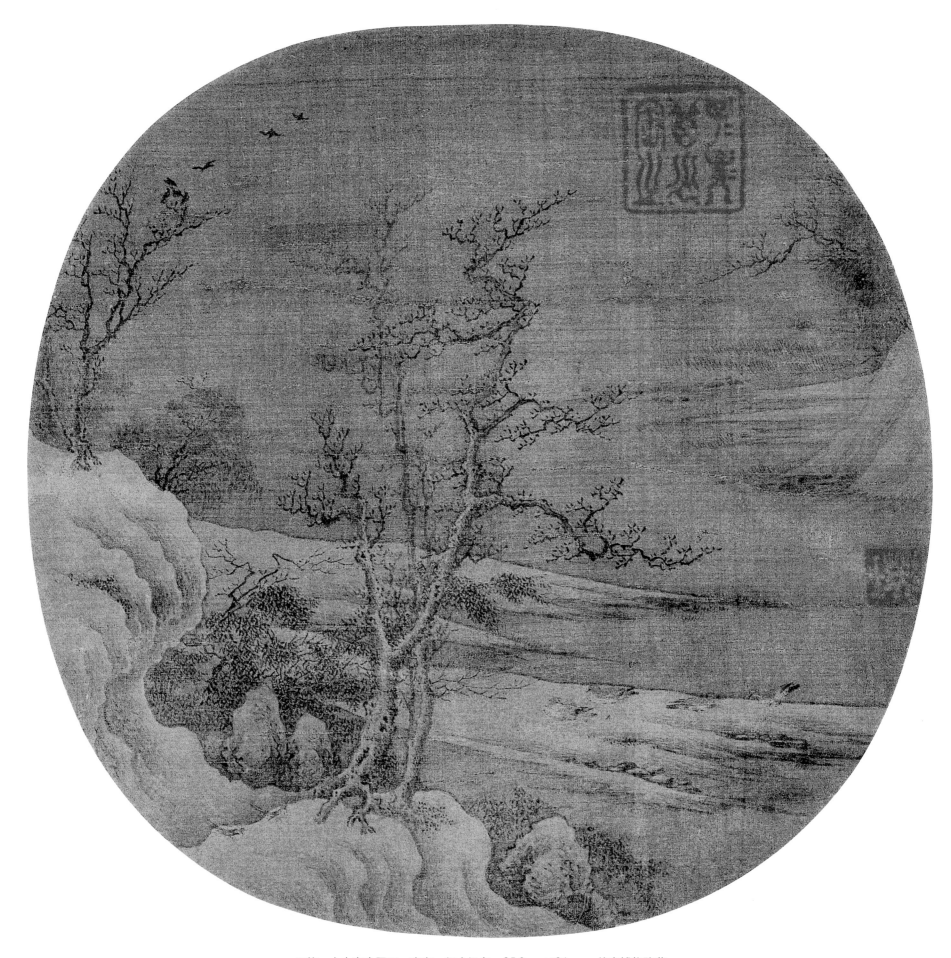

无款　古木寒禽图页　南宋　绢本设色　25.3cm×26cm　故宫博物院藏

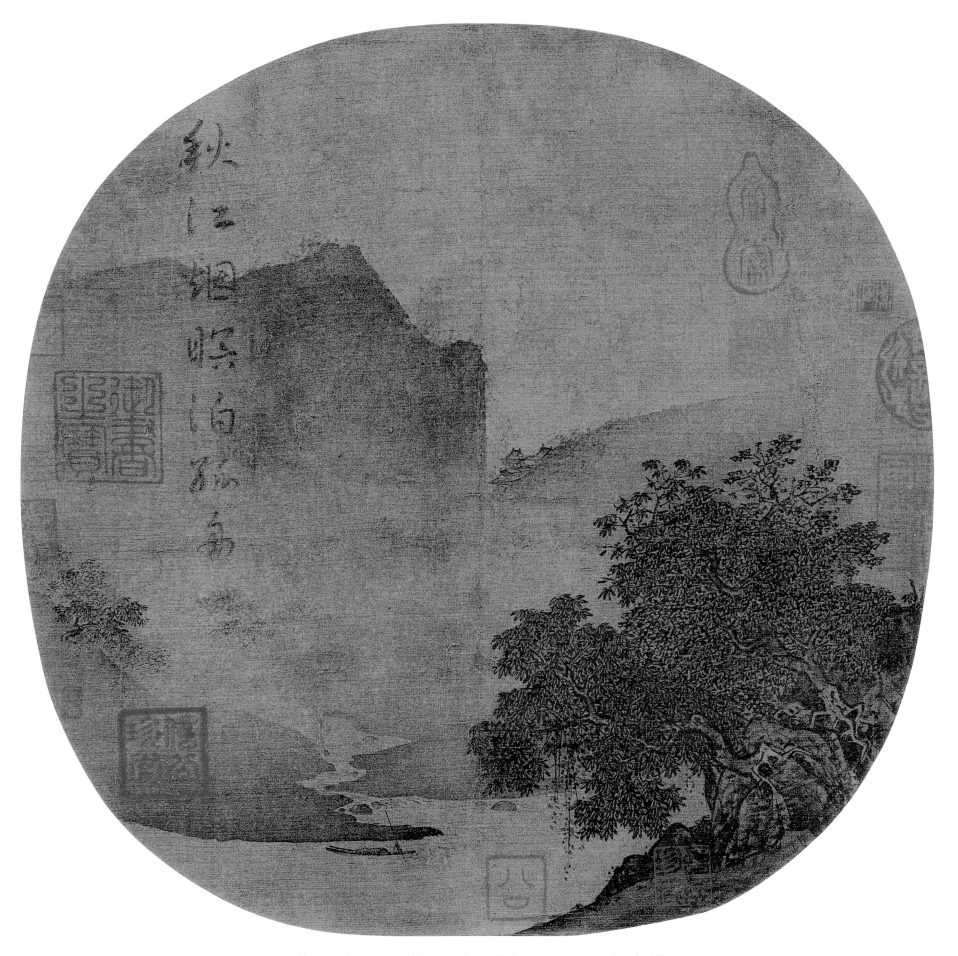

无款　秋江暝泊图页　南宋　绢本设色　23.7cm×24.3cm　故宫博物院藏

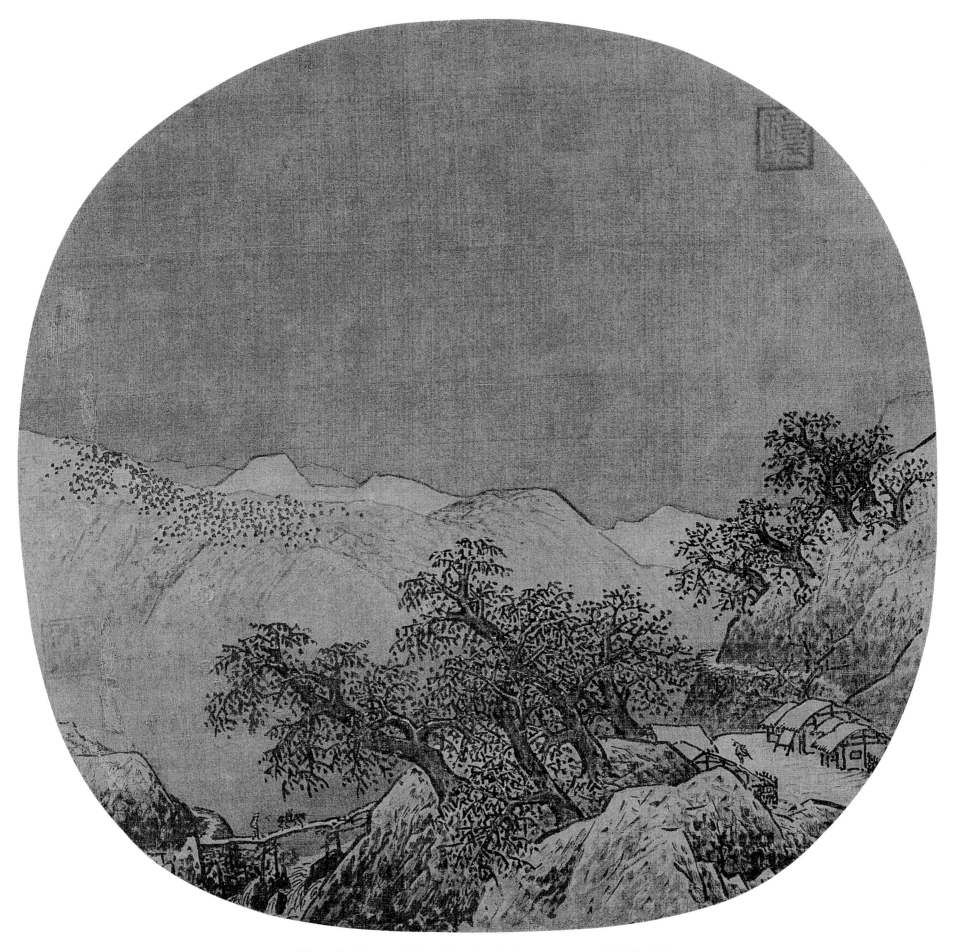

无款　云关雪栈图页　南宋　绢本设色　25.2cm×26.5cm　故宫博物院藏

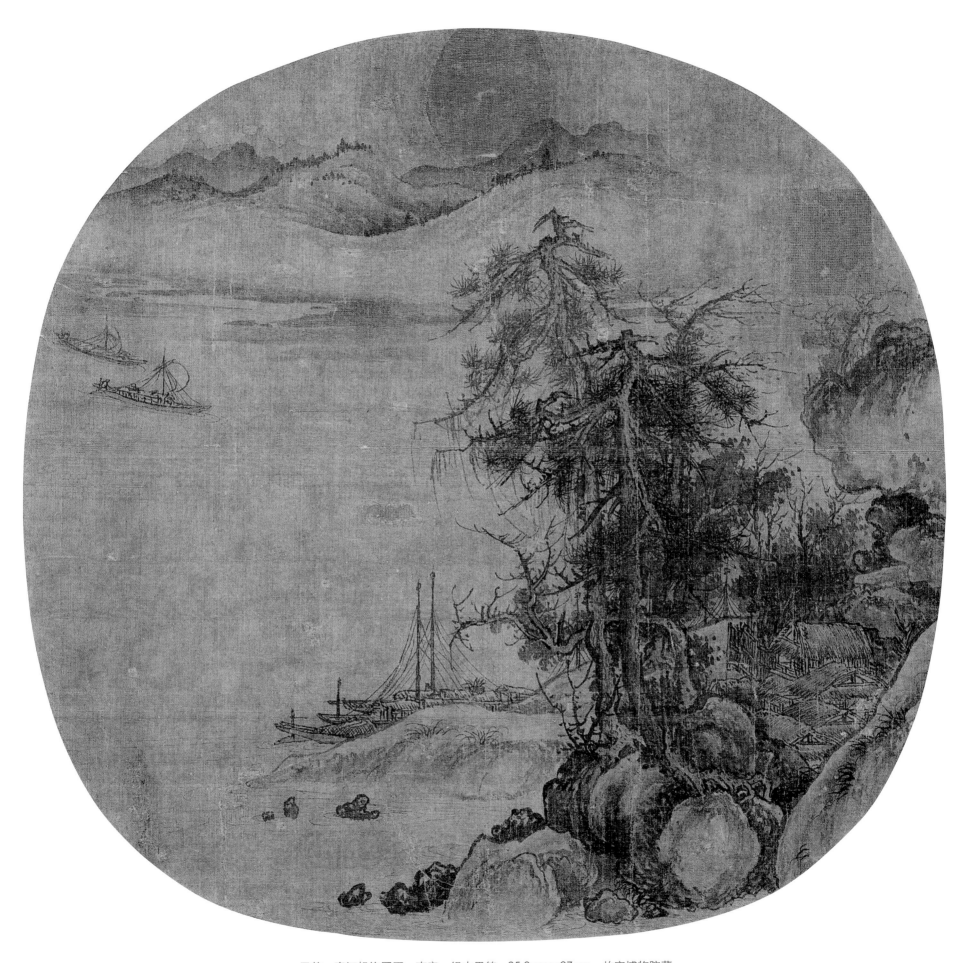

无款　春江帆饱图页　南宋　绢本墨笔　25.8cm×27cm　故宫博物院藏

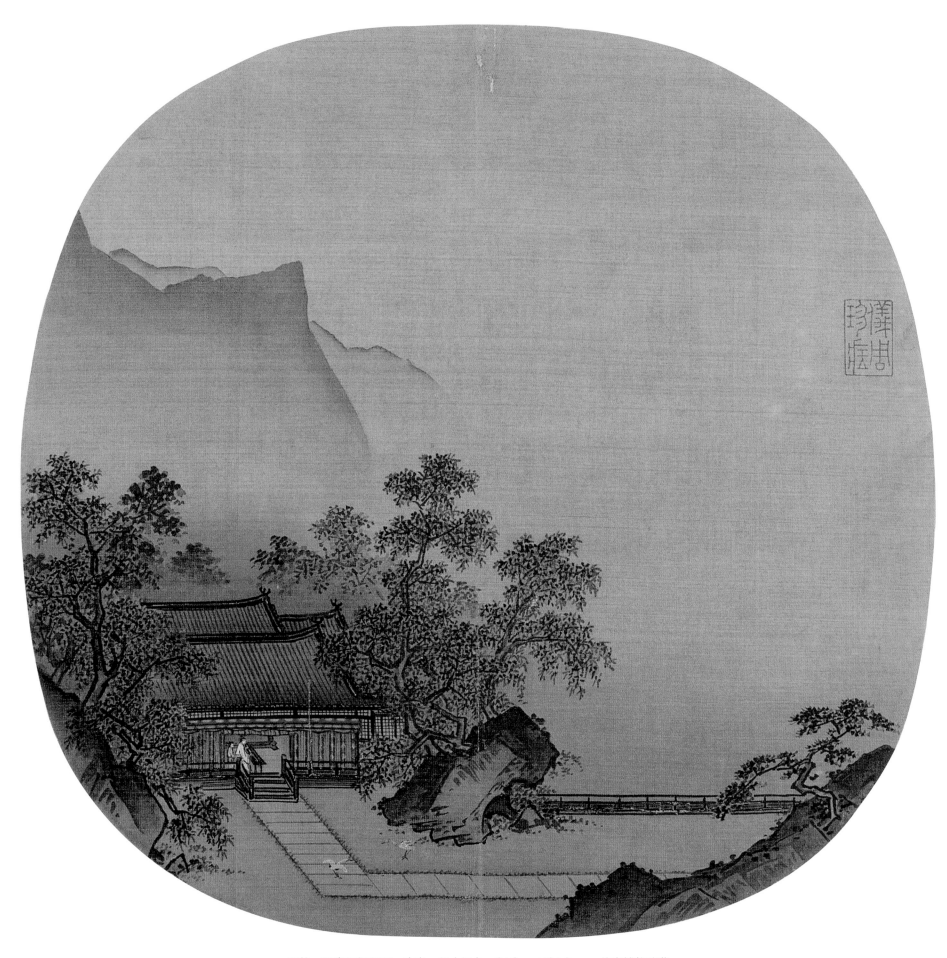

无款 深堂琴趣图页 南宋 绢本设色 24.2cm×24.9cm 故宫博物院藏

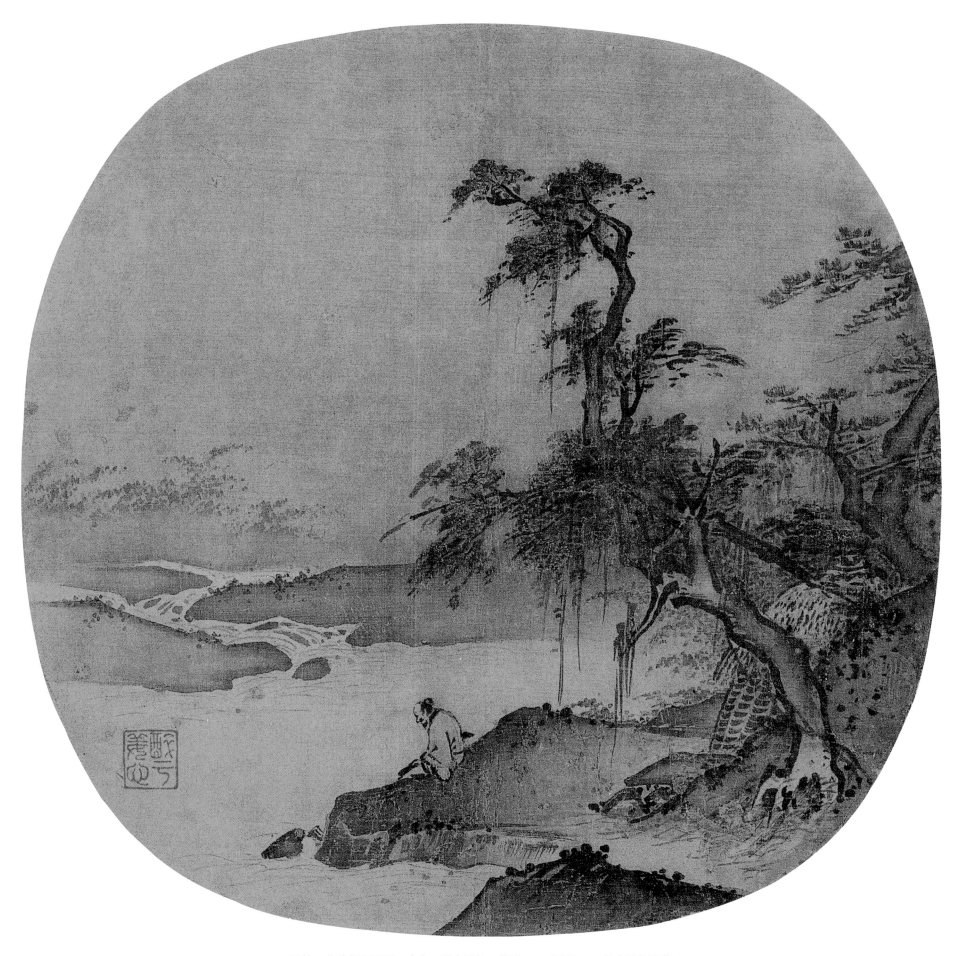

无款　临流抚琴图页　南宋　绢本墨笔　25.5cm×26.5cm　故宫博物院藏

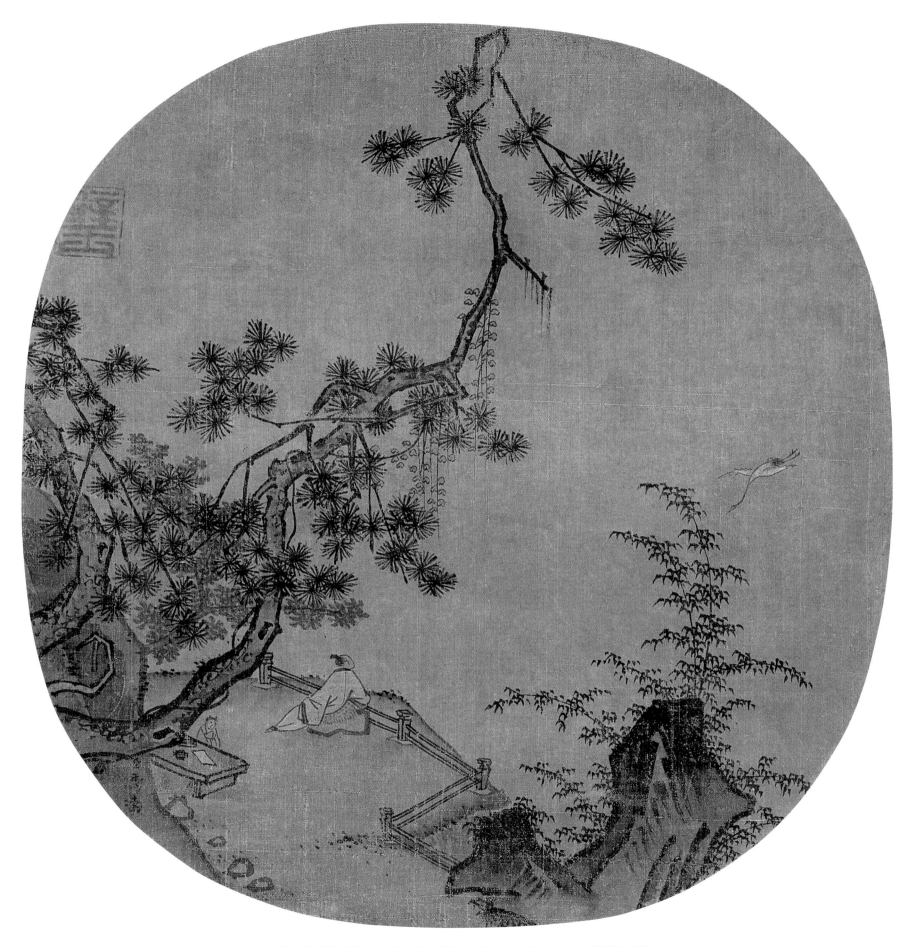

无款　松下闲吟图页　南宋　绢本设色　24.5cm×24.4cm　上海博物馆藏

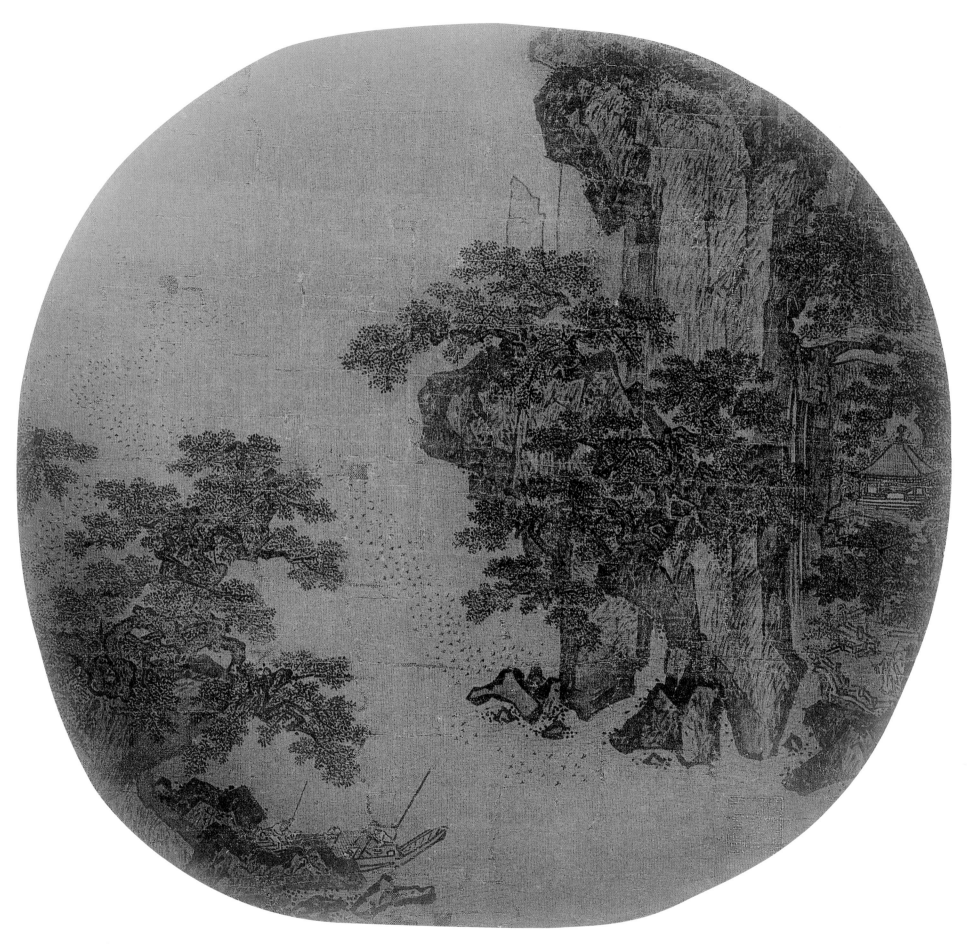

无款　西岩暮色图页　南宋　绢本设色　26cm×27cm　故宫博物院藏

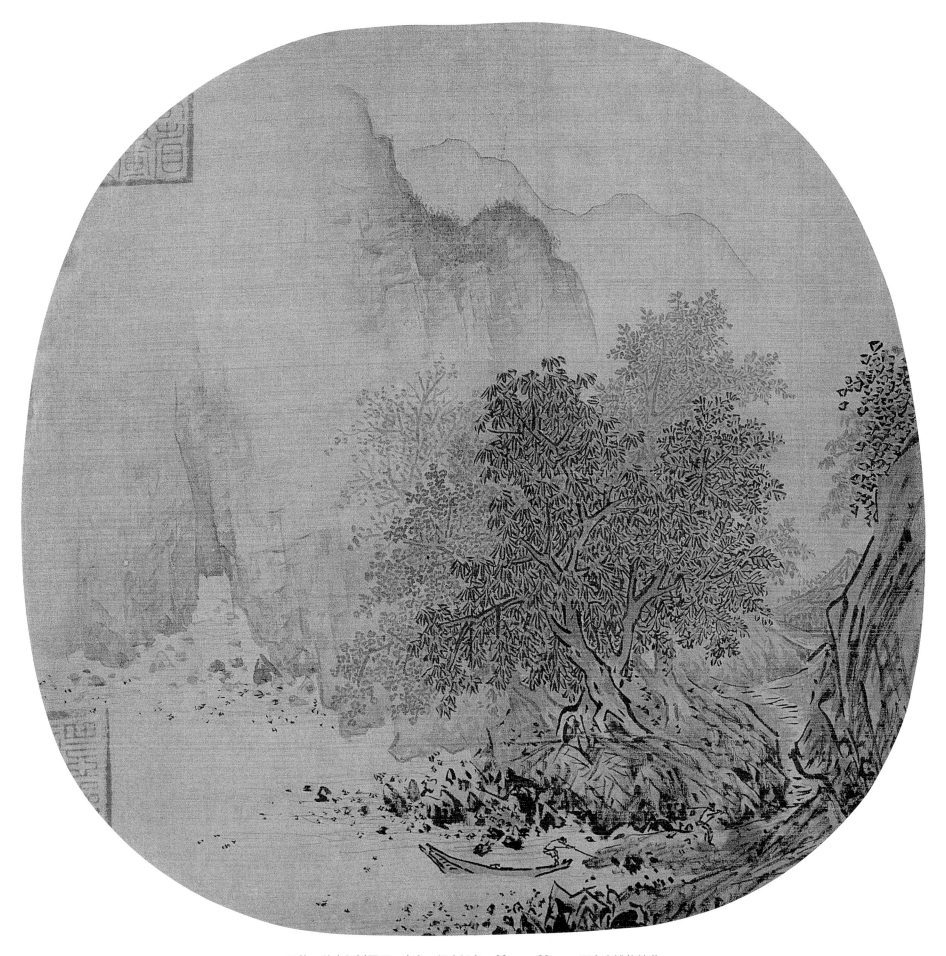

无款　秋山红树图页　南宋　绢本设色　28cm×28cm　辽宁省博物馆藏

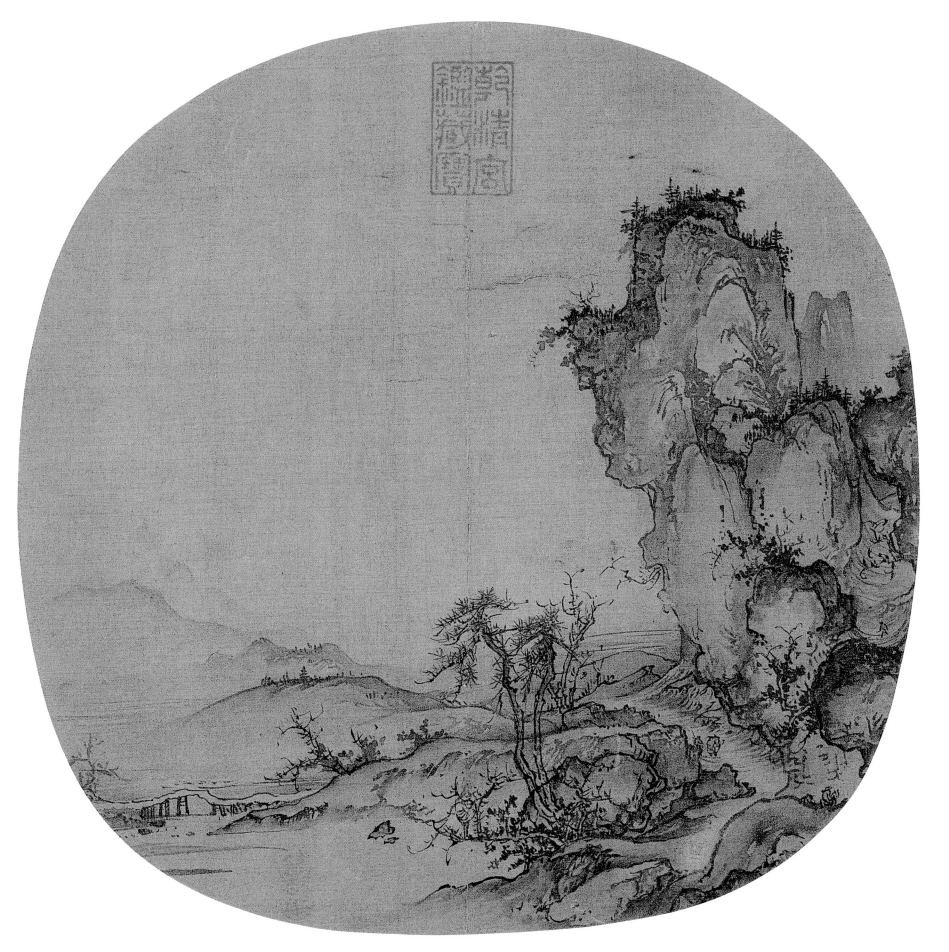

无款　溪山行旅图页　南宋　绢本设色　24.4cm×24.8cm　辽宁省博物馆藏

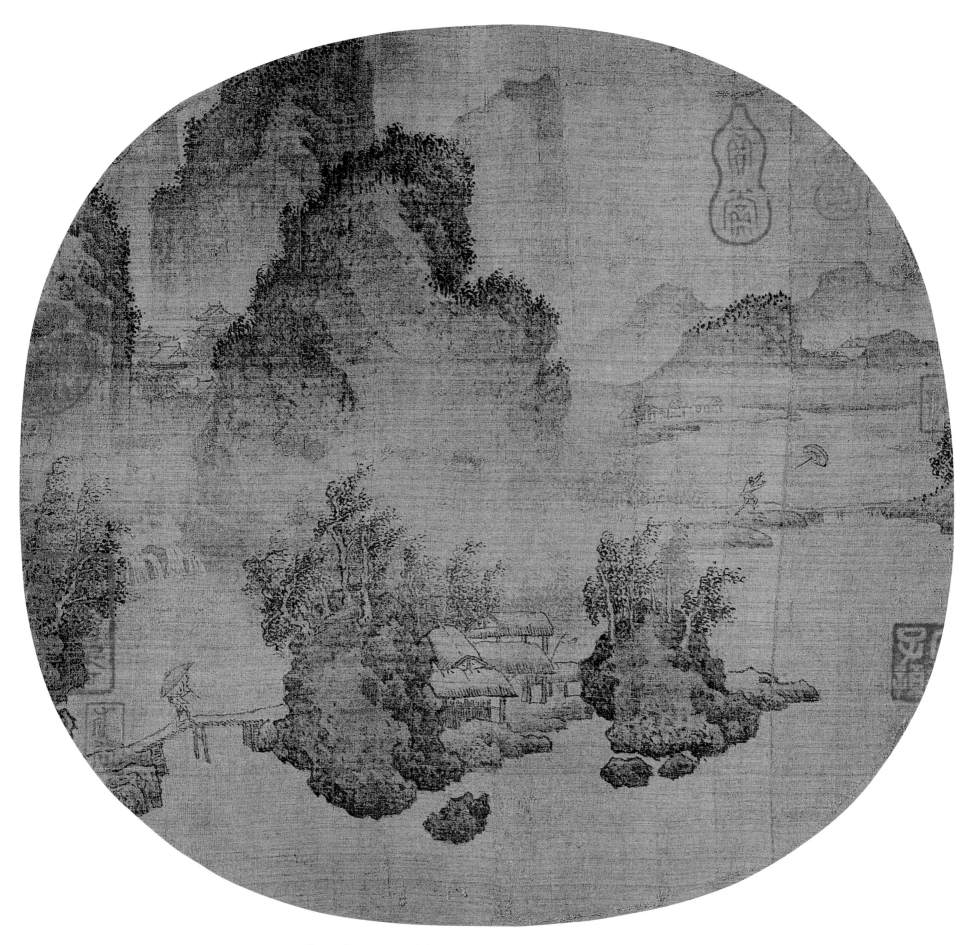

无款　溪山风雨图页　南宋　绢本墨笔　23.8cm×25.2cm　上海博物馆藏

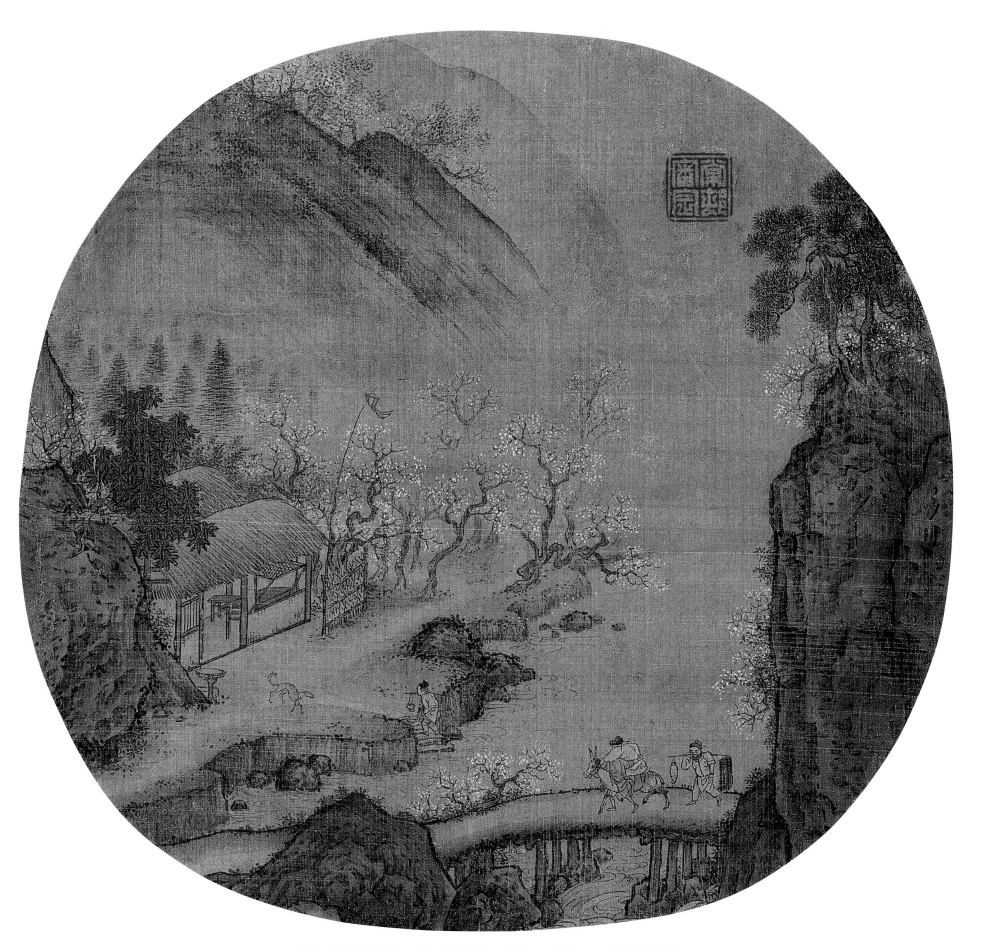

无款　花坞醉归图页　南宋　绢本设色　23.8cm×25.3cm　上海博物馆藏

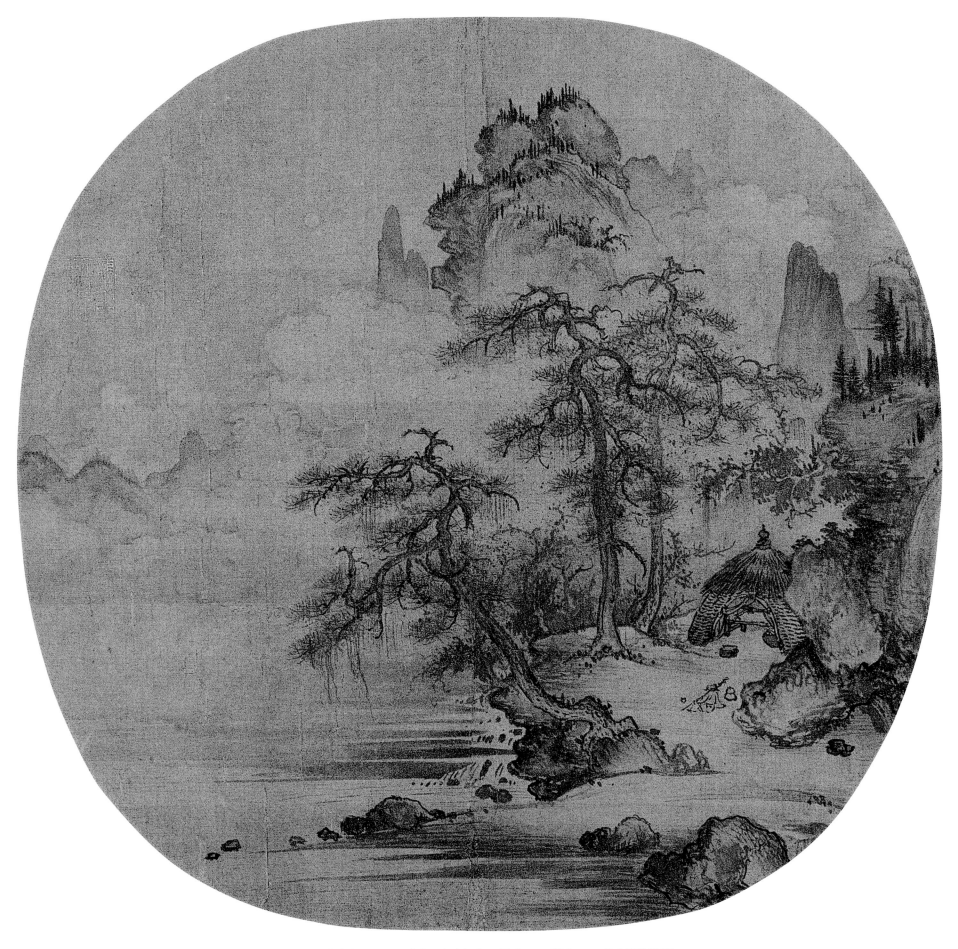

无款　青山白云图页　南宋　绢本设色　22.9cm×23.9cm　故宫博物院藏

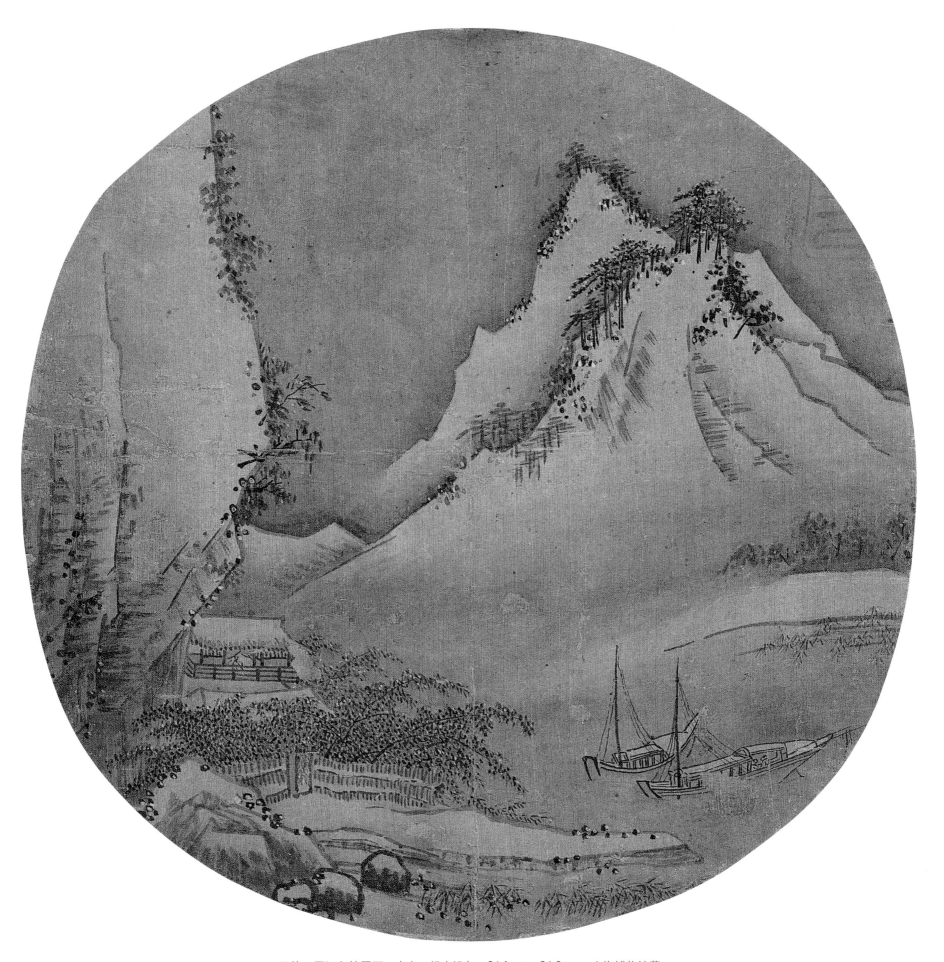

无款　雪江归棹图页　南宋　绢本设色　26.1cm×26.3cm　上海博物馆藏

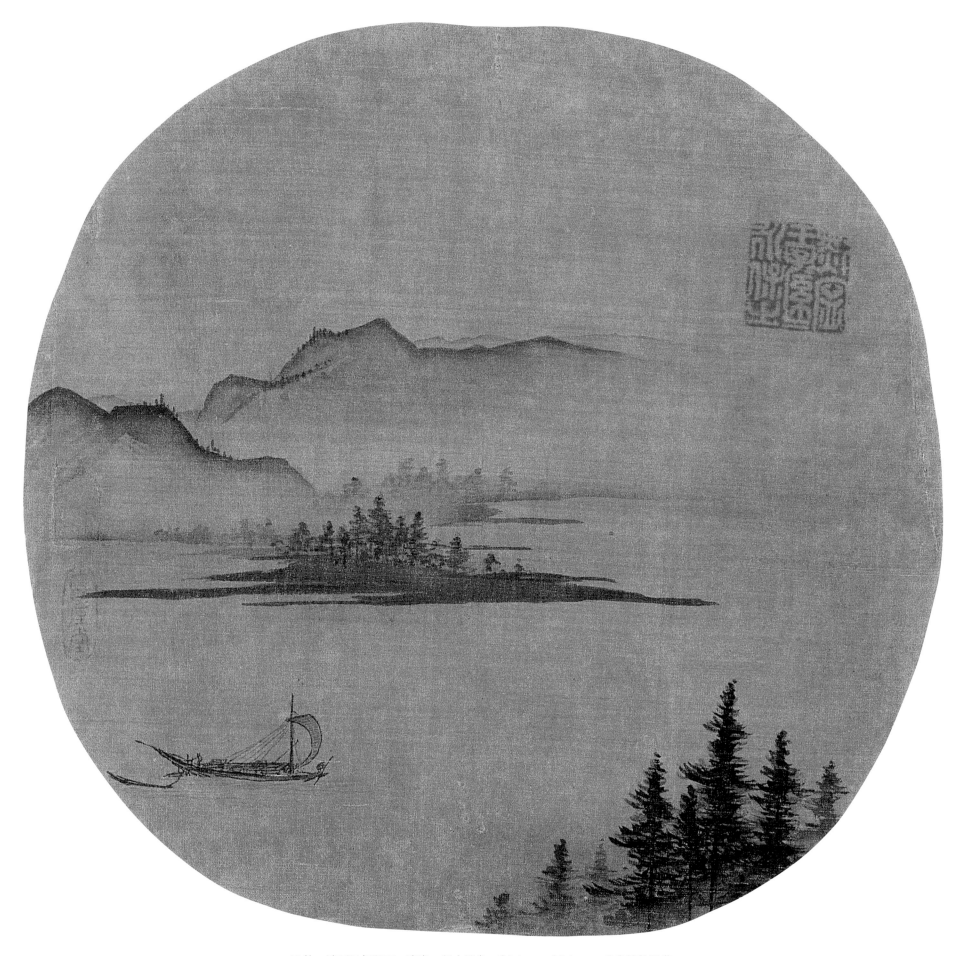

无款　清溪风帆图页　南宋　绢本设色　24.6cm×25.6cm　故宫博物院藏

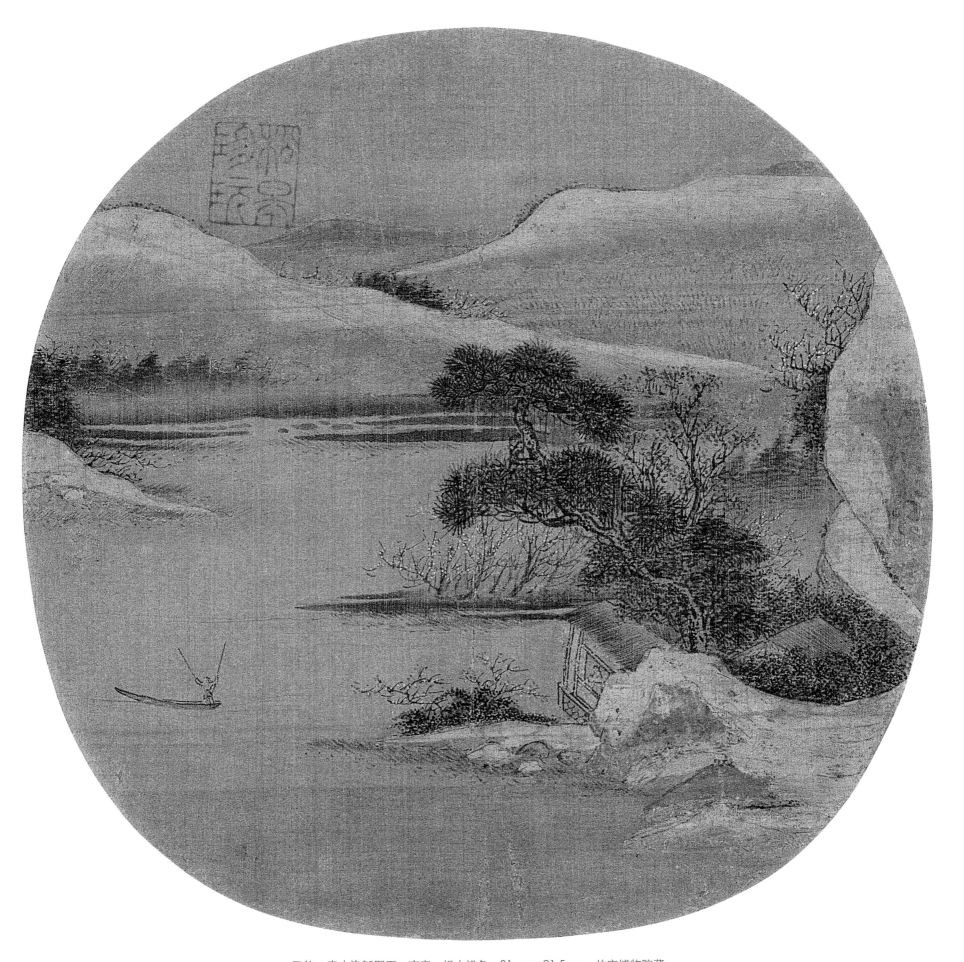

无款　春山渔艇图页　南宋　绢本设色　21cm×21.5cm　故宫博物院藏

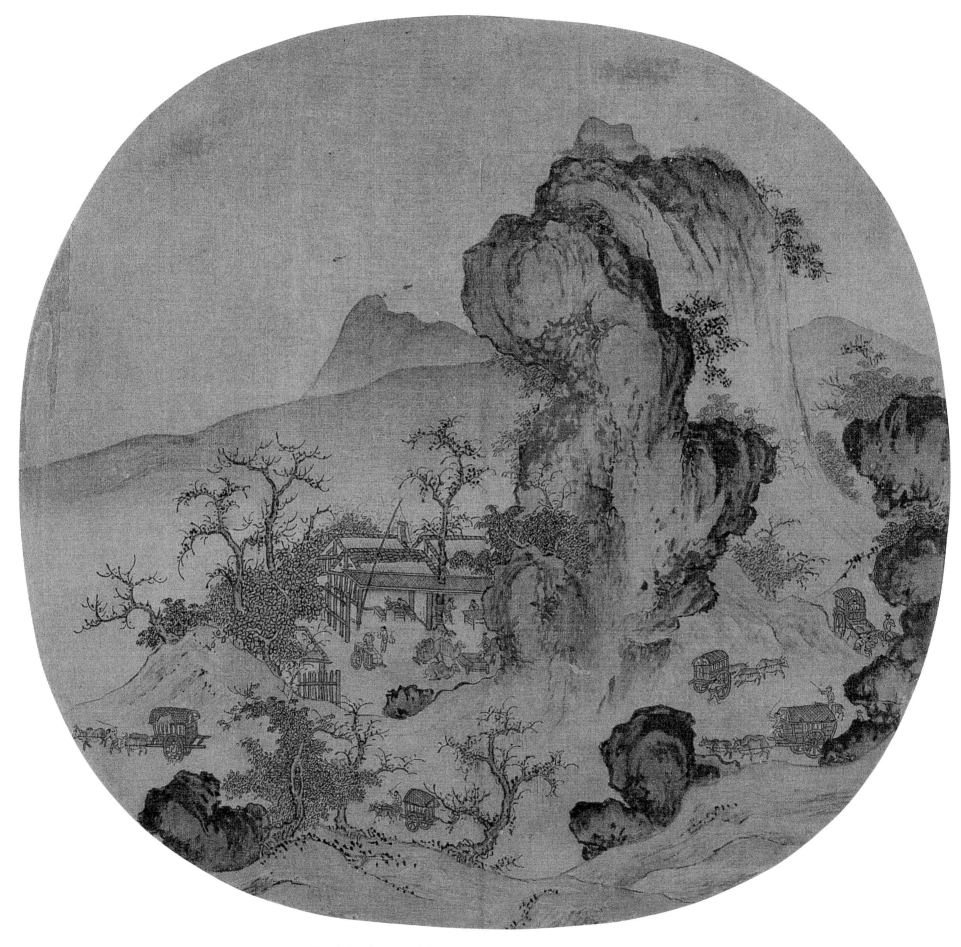

无款　山店风帘图页　南宋　绢本墨笔　24cm×25.3cm　故宫博物院藏

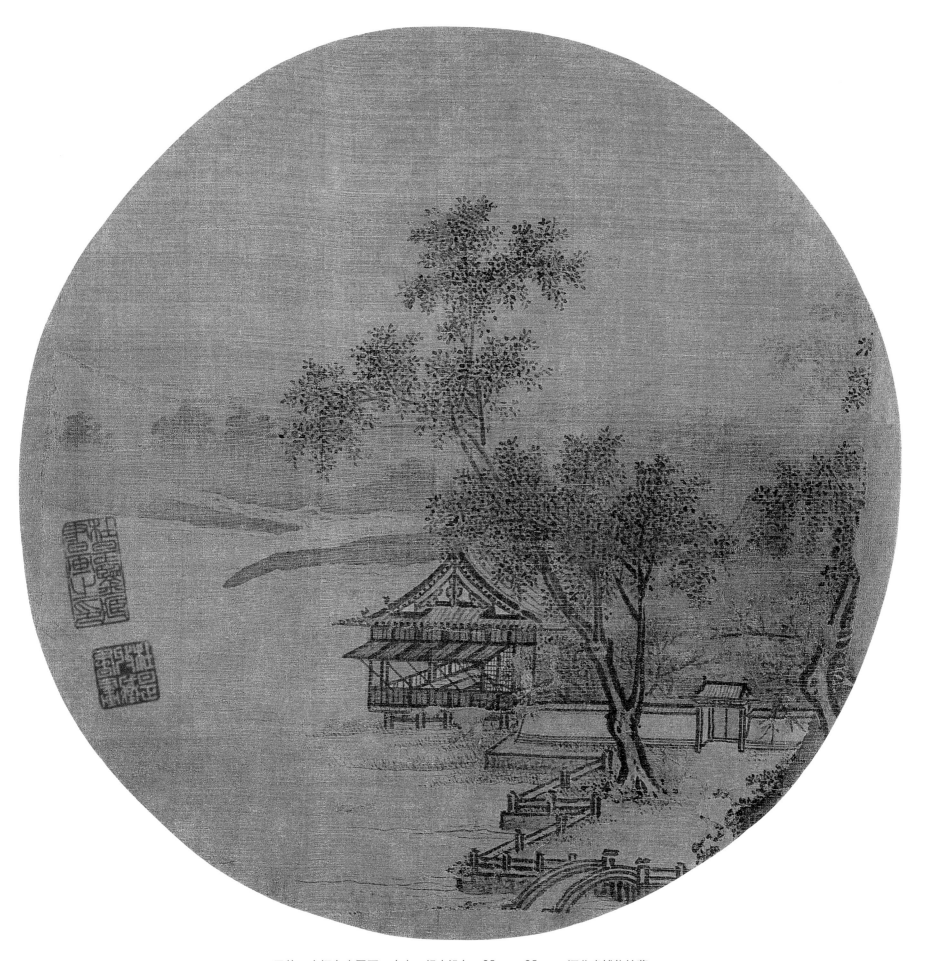

无款　水阁泉声图页　南宋　绢本设色　25cm×25cm　河北省博物馆藏

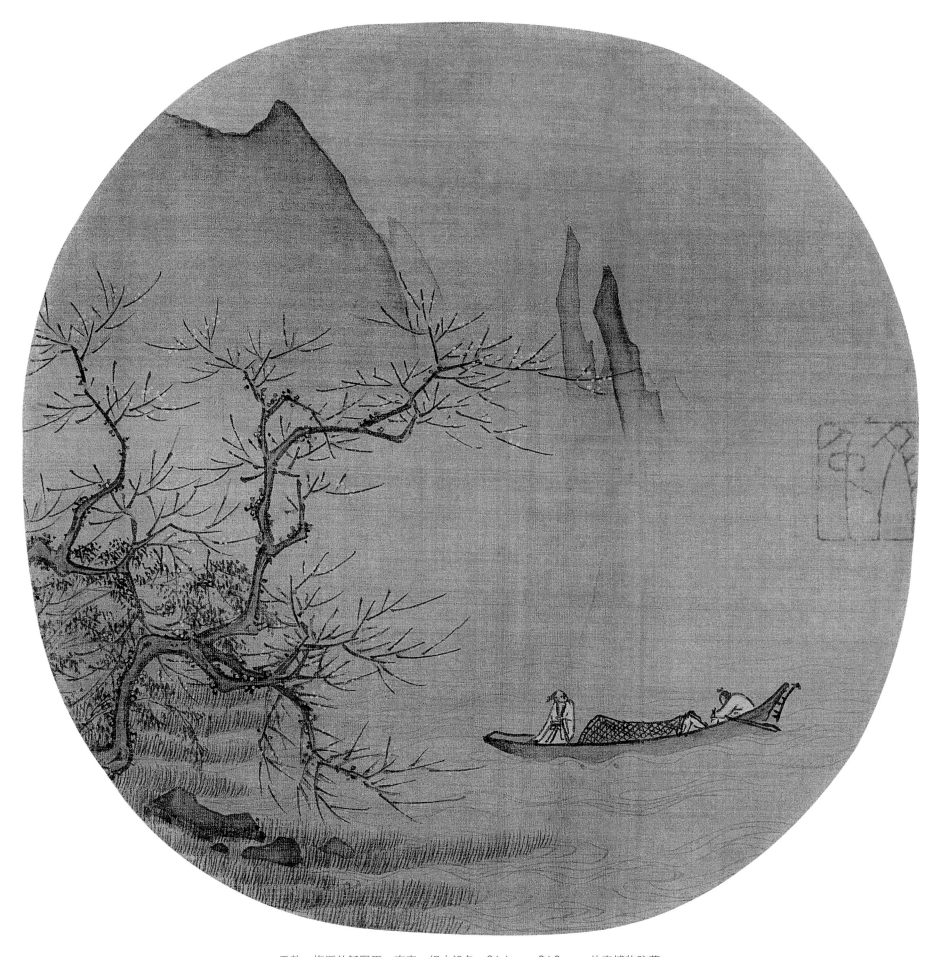

无款 梅溪放艇图页 南宋 绢本设色 24.4cm×24.8cm 故宫博物院藏

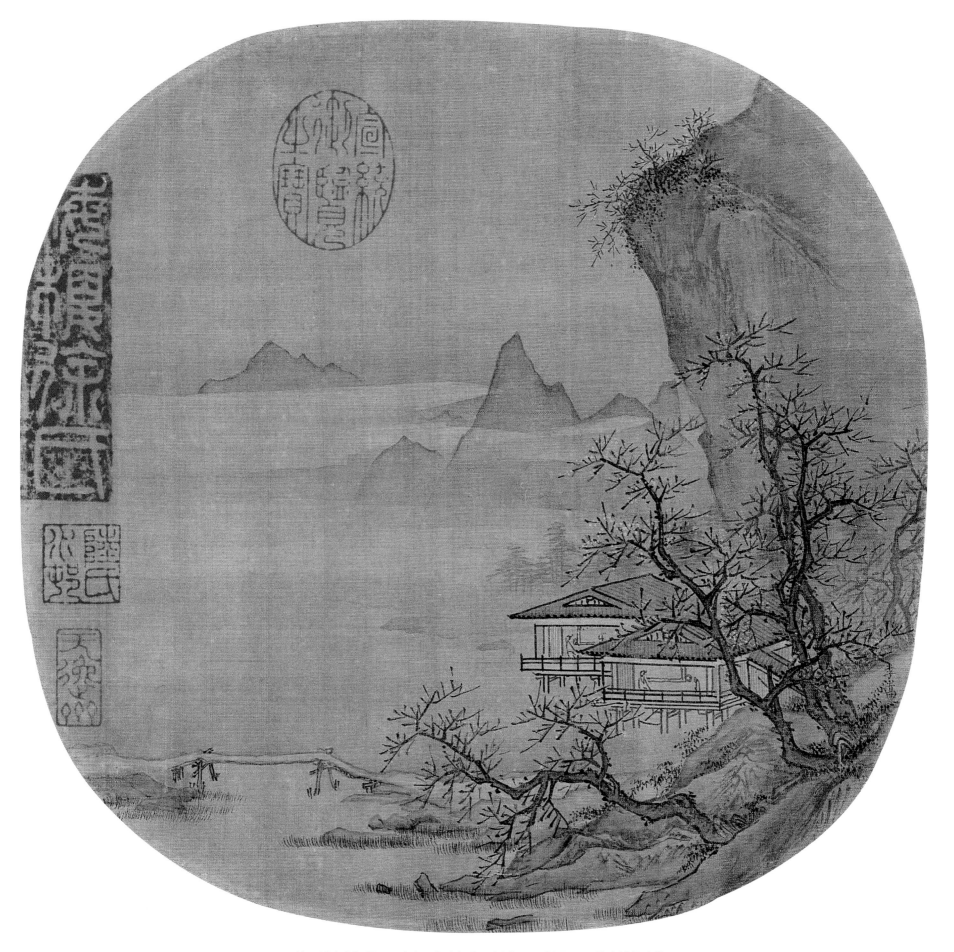

无款　溪山水阁图页　南宋　绢本设色　24.2cm×24.7cm　故宫博物院藏

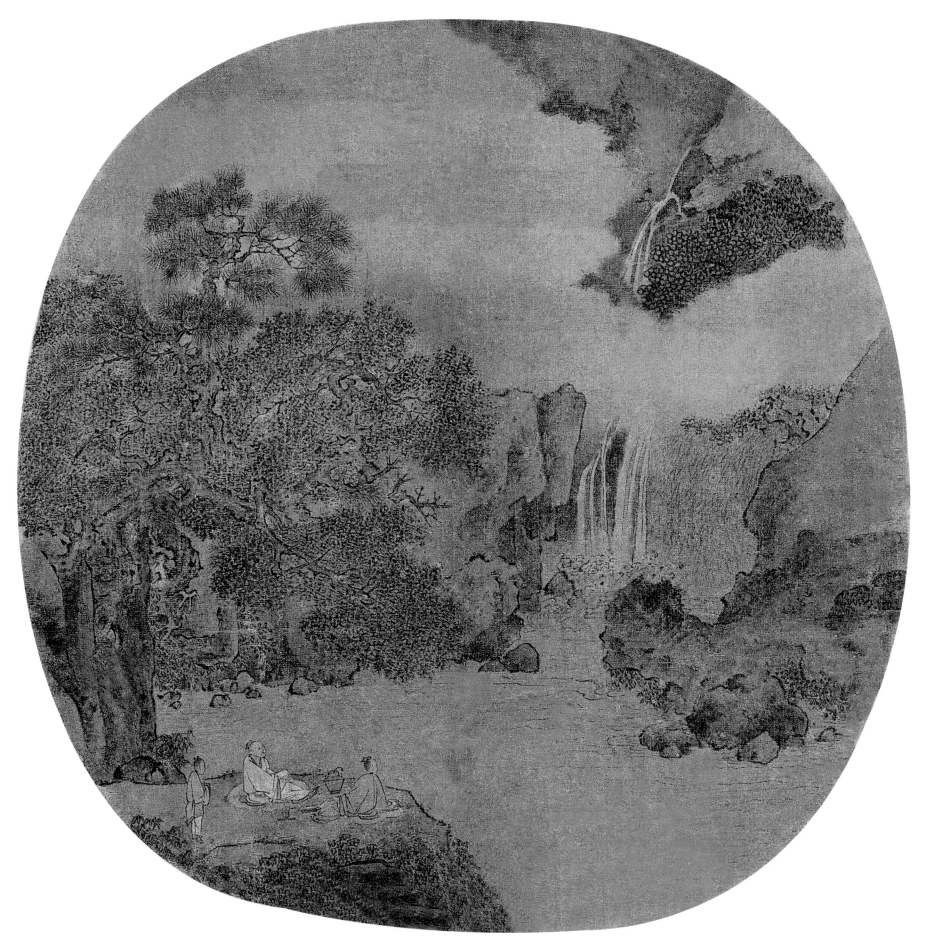

无款　观瀑图页　南宋　绢本设色　27.7cm×28cm　故宫博物院藏

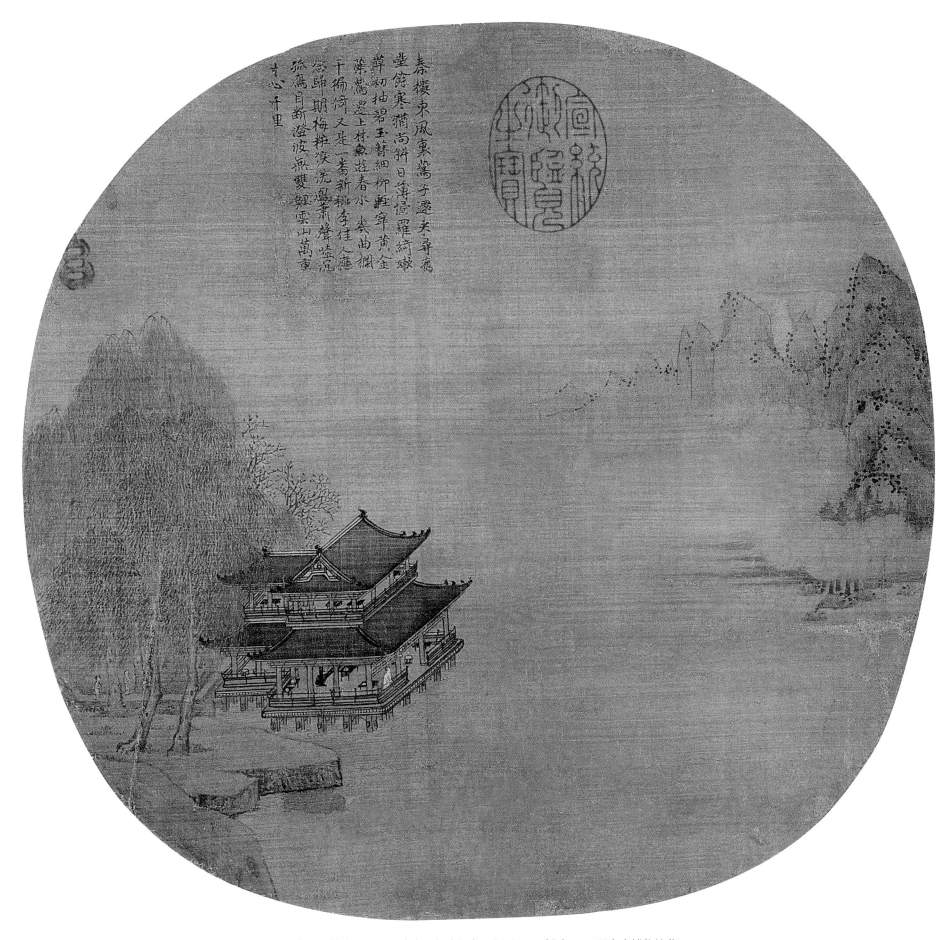

春怀东风里蔫子寒笑寻孱癁
壁籠寒猶尚斜日重優羅綺嫩
草初抽碧玉簪細柳鞋牵黄金
陳鴦翠上村魚遊春水袋曲欄
干徧倚又是一齏新桃李佳人應
怨歸期斷梅粧淚洗墨薪聲嘯凉
孫鴈目断澄波無雙鯉雲山萬重
于心千里

无款 玉楼春思图页 南宋 绢本设色 24.4cm×25.8cm 辽宁省博物馆藏

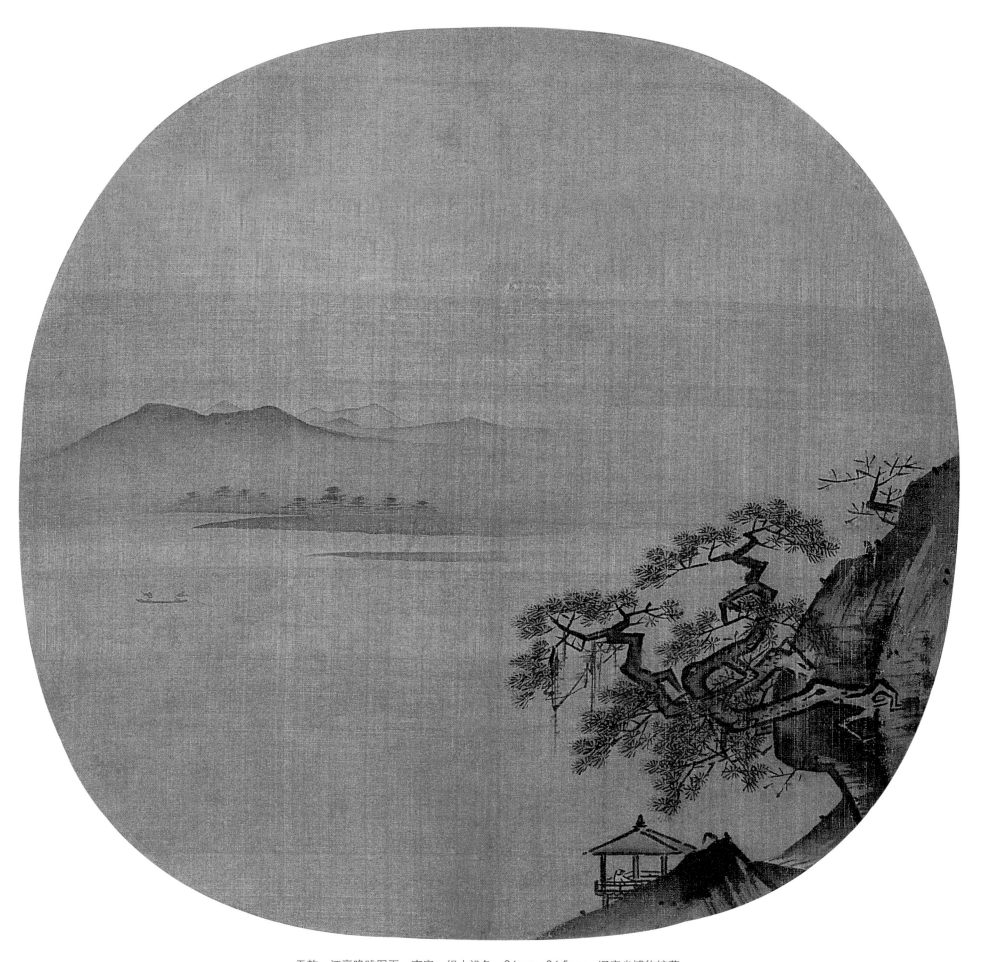

无款　江亭晚眺图页　南宋　绢本设色　24cm×24.5cm　辽宁省博物馆藏

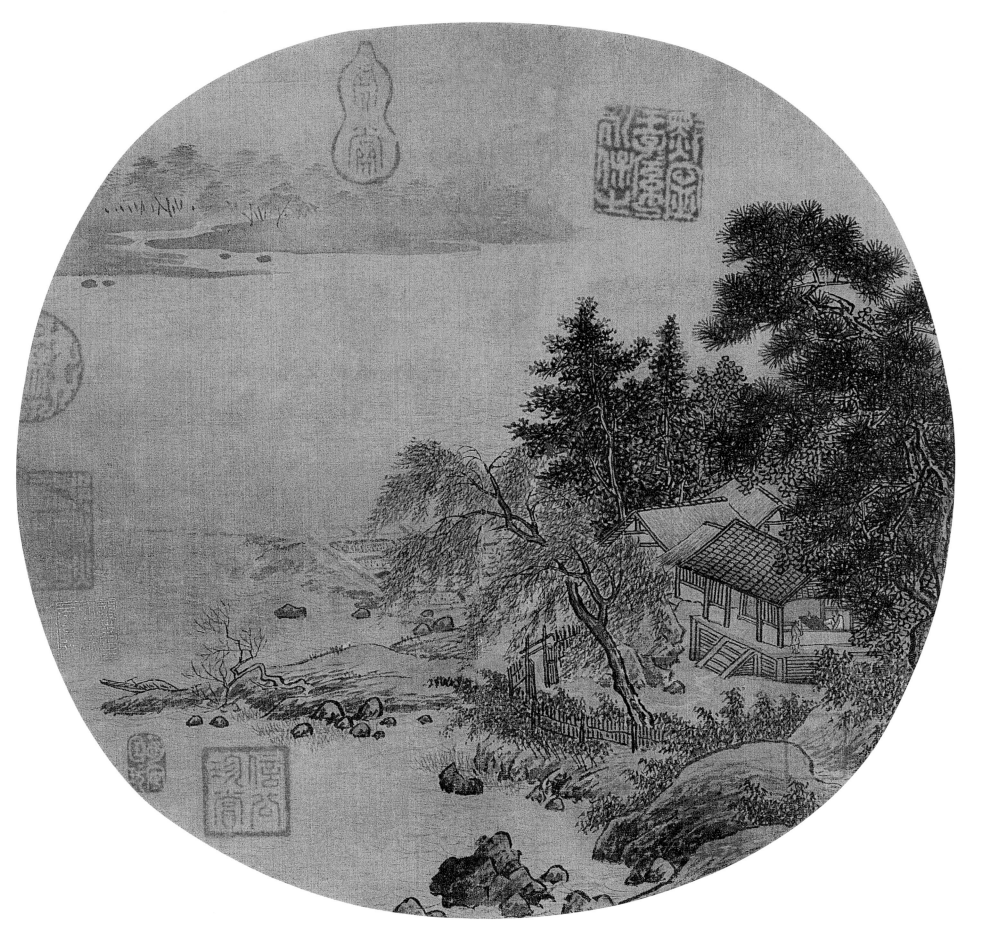

无款　柳塘读书图页　南宋　绢本设色　22.5cm×24.5cm　故宫博物院藏

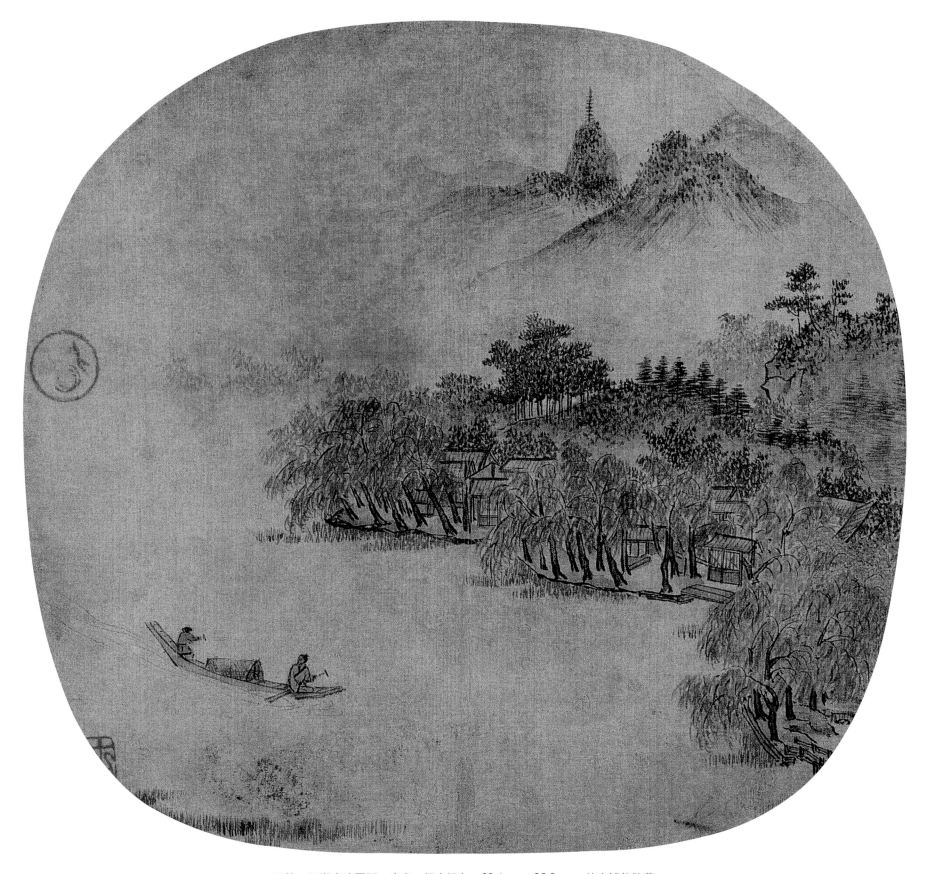

无款　西湖春晓图页　南宋　绢本设色　23.6cm×25.8cm　故宫博物院藏

宋代花鸟

涧户寂无人，纷纷开且落

——宋代工笔花鸟画中的闲情雅致

杨可涵

花鸟画的历史源远流长，可追溯自商周时期。然就其独立分科而言，始于唐，成熟于五代，鼎盛于两宋。

五代时期，有以西蜀黄筌父子为代表的"富贵"派花鸟画和以南唐徐熙为代表的"野逸"派花鸟画。黄派花鸟画多写宫苑中的珍禽瑞鸟、奇花异石，自然生动，工巧富丽，世称"黄家富贵"。徐熙为江南布衣，多写汀花野竹、水鸟渊鱼，鲜活生动，情趣怡然，世称"徐熙野逸"。

五代的花鸟画影响一直延续到了北宋前期，在北宋很长的一段时期内，黄氏画派左右着花鸟画坛，所以北宋前期的花鸟画与五代西蜀的画风颇为相似，这种局面到了北宋中期才逐渐有所变化。北宋中期，以赵昌、易元吉为代表的写生派花鸟画家名擅一时，又有崔白、吴元瑜等画家崛起，打破了黄派花鸟对宫廷花鸟画一统天下的局面，为花鸟画坛带来了生气。至北宋末期，以宋徽宗赵佶为代表的花鸟画家集各家之所长，逐渐形成了细致入微、富丽典雅的宣和画风。宣和体不仅有黄派花鸟画富丽的特点，也有崔吴画风中清新闲淡的诗意。

靖康之难摧毁了北宋政权，北方沦陷，战乱不止。宋宗室不得已南渡临安，偏安一隅。宋高宗赵构作为南宋第一位君主，与其父徽宗十分相似，在书画方面独具才情。他不仅于万机之暇时作小景，不遗余力地搜购北方因战乱流落民间的画作，还仿造宣和旧制重建画院。重建画院的举措使得原宣和画院中因战乱流离失所的画家重回宫苑，也进一步延续并推动了南宋绘画艺术的发展。此时的南方无论政治还是经济都较为稳定，南宋绘画也得以承继北宋宣和朝的繁盛，在工笔花鸟画方面渐臻佳境。

南宋工笔花鸟画的成就突出地表现在院派工笔花鸟画创作上，宫廷画家是这一时期的创作主流。据厉鹗《南宋院画录》中辑录，当时画院有画家九十多人，专画花鸟，或者擅长人物、山水画而又兼画花鸟者在半数以上。南宋花鸟画家如李安忠、李迪、阎仲、吴炳、韩祐、林椿、宋纯、毛松、法常、鲁宗贵、宋汝志、王华、朱绍宗等，都有相当造诣。

南宋工笔花鸟画是在承继北宋工笔花鸟画的基础上发展起来的，然而又有诸多异处。相较于北宋工笔花鸟画，其发展呈现出以下艺术变化特征：

首先，与北宋花鸟画的长卷大轴相比，南宋工笔花鸟画的尺幅要小得多，以册页和纨扇为主。尽管不乏如李迪《雪树寒禽图》《枫鹰雉鸡图》、赵孟坚《水仙图》等尺幅较大的作品，但总体来说，譬如本书中的《梅禽图》页（故宫博物院藏）、《群鱼戏藻图》页（故宫博物院藏）、《夜合花图》页（上海博物馆藏）、《秋葵图》页（上海博物馆藏）、《樱桃黄鹂图》页（上海博物馆藏）等绝大部分的南宋工笔花鸟传世作品均呈现出小巧和精细的趋势。这种精细不仅体现在尺幅上，也体现在作品内在的构图形式上。南宋工笔花鸟画较多采用边景或小景式的构图形式，注重花枝穿插与空间的关系，讲求精简妙裁后呈现出的凝练简约之美，予人以无限遐思。

其次，在用笔上，北宋花鸟画中对禽鸟花卉的刻画大都工整、细致，线条匀称，而南宋工笔花鸟画中的线条则更富于变化，画法相较于北宋也有很大的突破。此时的画法已不规于"黄氏体制"，或双钩，或没骨，或点染；或重彩，或淡彩，或水墨；或工笔，或写意，各逞所能。譬如在《樱桃黄鹂图》页（上海博物馆藏）、《双柏山鸟图》页（故宫博物院藏）、《鹌鹑图》页（故宫博物院藏）、《霜篠寒雏图》页（故宫博物院藏）等作品的画面上，禽鸟的描绘不再仅仅使用单一、工致的线条，而是放逸灵动、粗细相陈，线条的起承转合和虚实连断都灵活娴熟，画家也会根据季节、光线、花木种类的不同，来选择不同的线条和笔触。

其三，南宋工笔花鸟画在设色上更为多样，采用烘、染、罩、填、衬等手法，丰富完备，甚至出现了积墨、积色等新的设色方法。在本书的画作中就可以看见以上诸种不同的设色体现，譬如书中《蜀葵图》页（上海博物馆藏）、《秋葵图》页（上海博物馆藏）、《荷花图》页（上海博物馆藏）等画作，花瓣、叶片等敷色细致入微，使得花卉的质感和肌理呼之欲出，愈发显得生动清新。尤其是《蜀葵图》页，其设色极其细腻，层层晕染，含蓄工谨而不失妩媚娇柔。叶色深沉浑厚，花色淡雅娇媚，虽由人造，宛自天开。

其四，在景深上，南宋工笔花鸟画很注意对远景的巧妙处理。北宋工笔花鸟画所涉及到的景深范围主要为近景和中景，常常利用画幅上、下、左、右的位置来相隔物象，或利用景物之间相互掩饰的关系来表现远景。而南宋工笔花鸟画对远景描述的处理手法则更为娴熟，譬如本书中的《琼花真珠鸡图》页（重庆博物馆藏），作者借用南宋山水画中常用的远景处理方法来表现花鸟画中的远景，通过轻墨淡染的笔触及虚实远近的关系来体现远景的缥缈玄远。

其五，题材和风格的多样性。南宋工笔花鸟画在创作取材上较北宋工笔花鸟画更加丰富，植物中的木本、草本及藤本花卉，动物中的山禽飞鸟、游鱼草虫，以及无生命的静态之物等均为取材的对象。这一时期的绘画风格也趋于多样，尤其是南宋中后期，小品派花鸟、静景派花鸟以及水墨工笔花鸟等多种风格并立于世。

而最重要的不同之处，当属理念与审美思想的微妙变化。宋室南渡后，经历了战乱流离之苦的画家们对生活有了更深层次的体验，从而在画面中体现了他们对安定、静谧、平和以及清新自然的向往，表达了渴望返璞归真的深切理想。而南宋工笔花鸟画的平民化、自然化以及画面中所流溢出的平和雅逸之美，很大程度上正是画家心境的进一步体现。另一方面，南宋是理学思想高度发展的时代，"格物致知"的理念也渗透到了南宋工笔花鸟画中，与"格物致知"相契合的"画以真胜"理念成为南宋工笔花鸟画最大的特点。"画以真胜"包含两层含义，即"形似之真"和"气质之真"。所谓"形似之真"，是指南宋工笔花鸟画画家在创作过程中，并非纯粹搬用自然物象，而是尽力还原自然花鸟所呈现出的形理规律。于形中绘理，似中藏真，极尽自然花鸟的生动形态。而所谓"气质之真"，是指南宋工笔花鸟画画家对世间万物气息和神韵有更深层次的把握。正如五代荆浩所言："画者，画也，度物象而取其真。物之华取其华，物之实取其实，不可执华为实。若不知术，苟似可也，图真不可及也。"是说形似是达到神似的必要阶段，而神似是形似的终极境界。画家描绘自然万物，要契合自然本身的生命精神，摄取对象的生气韵致，才能使花鸟焕发出蓬勃生机。南宋工笔花鸟画画家正是在身体力行"度物象而取其真"这一理念，他们常常运用"以形写神"之法，体察万物，与物神交，遂得造化之妙。譬如本书的《琼花真珠鸡图》页，图中的两只真珠鸡彼此对视，一只立于雪白的琼花下，单脚直立，正俯视地面，另一只头部微微前倾，作用力状，动态神情十分生动，既达到了"形似之真"，也臻至了"气质之真"。

南宋工笔花鸟画对后世的影响颇深，不仅体现在技法风格、取材设色、审美寓意上，更重要的是画面中所传达出的平和简澹的气韵。大量流传至今的南宋工笔花鸟画作品既无名款也无钤印，仿佛满庭的鸟语花香消失在历史的烟云中，然而平和简澹的气韵并没有随之消失。那些画面中鲜活生动、栩栩如生的花卉草木、游鱼虫鸟，仿佛王维《辛夷坞》一诗中所言的意境：涧户寂无人，纷纷开且落。它们静谧而又恬然，于安好世事中遗世独立，流芳千古。

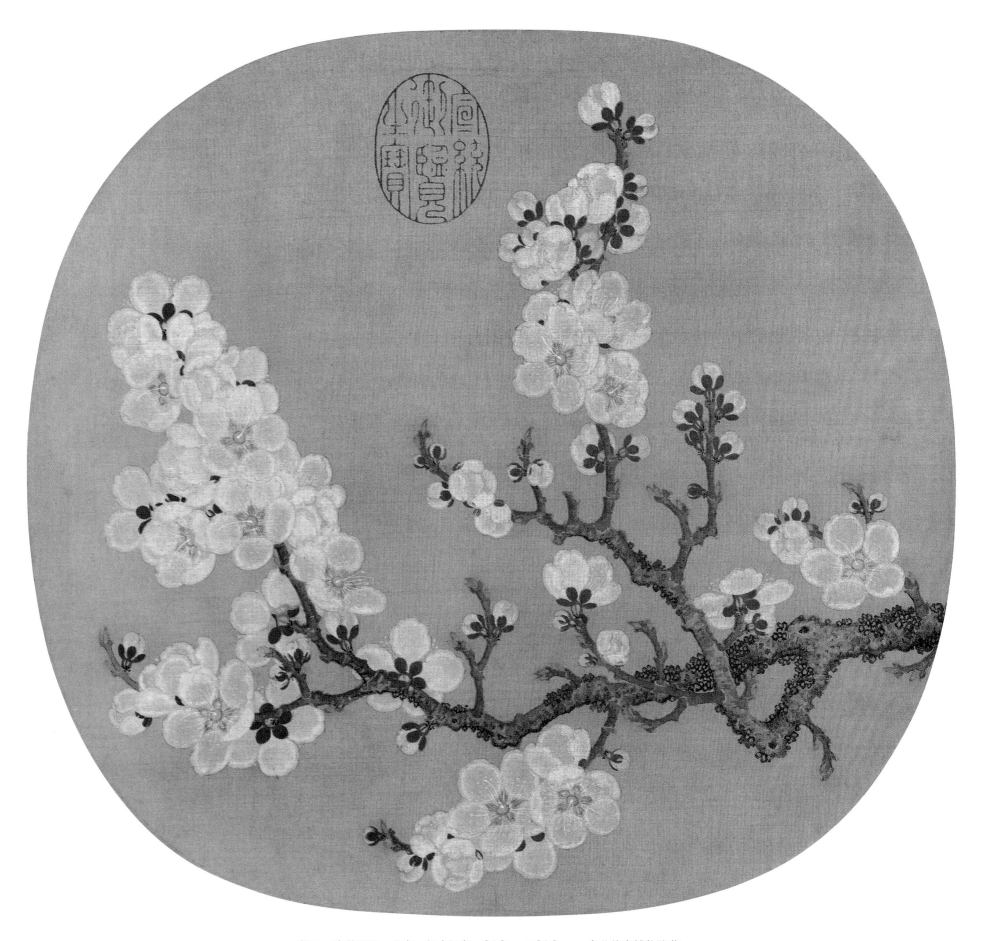

赵昌　杏花图页　北宋　绢本设色　24.9cm×26.9cm　台北故宫博物院藏

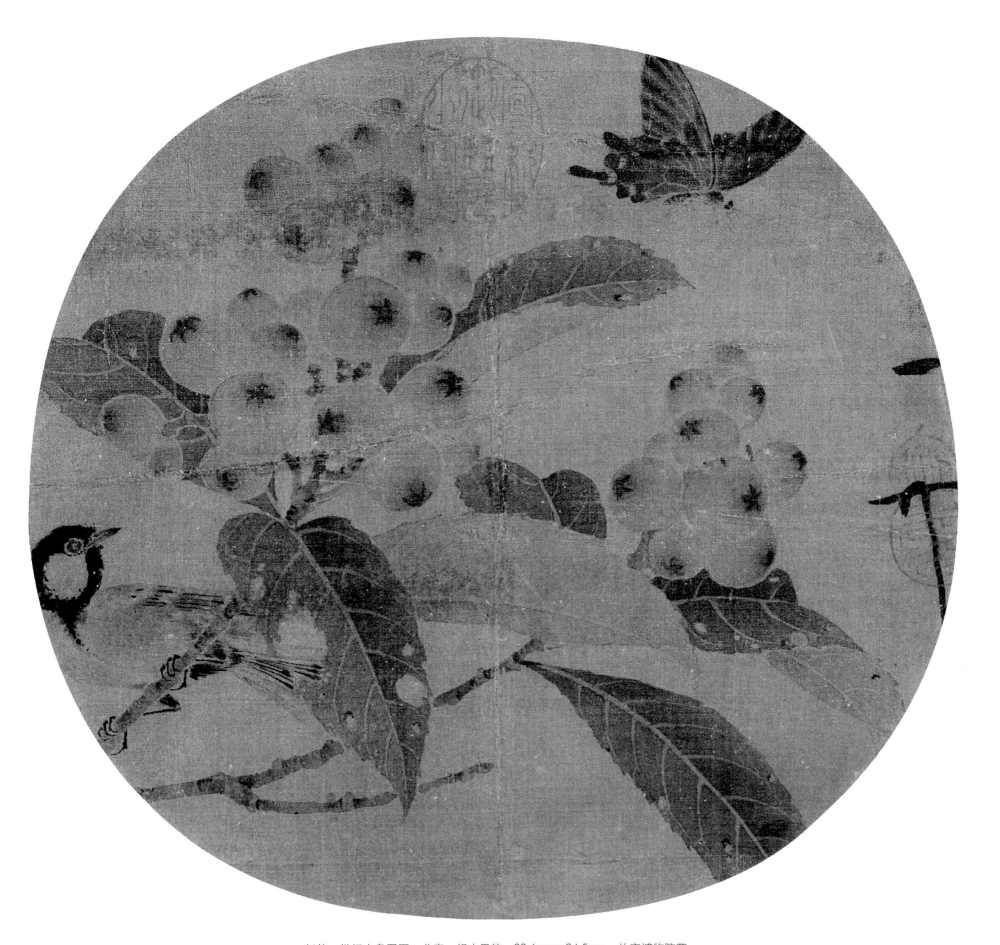

赵佶　枇杷山鸟图页　北宋　绢本墨笔　22.6cm×24.5cm　故宫博物院藏

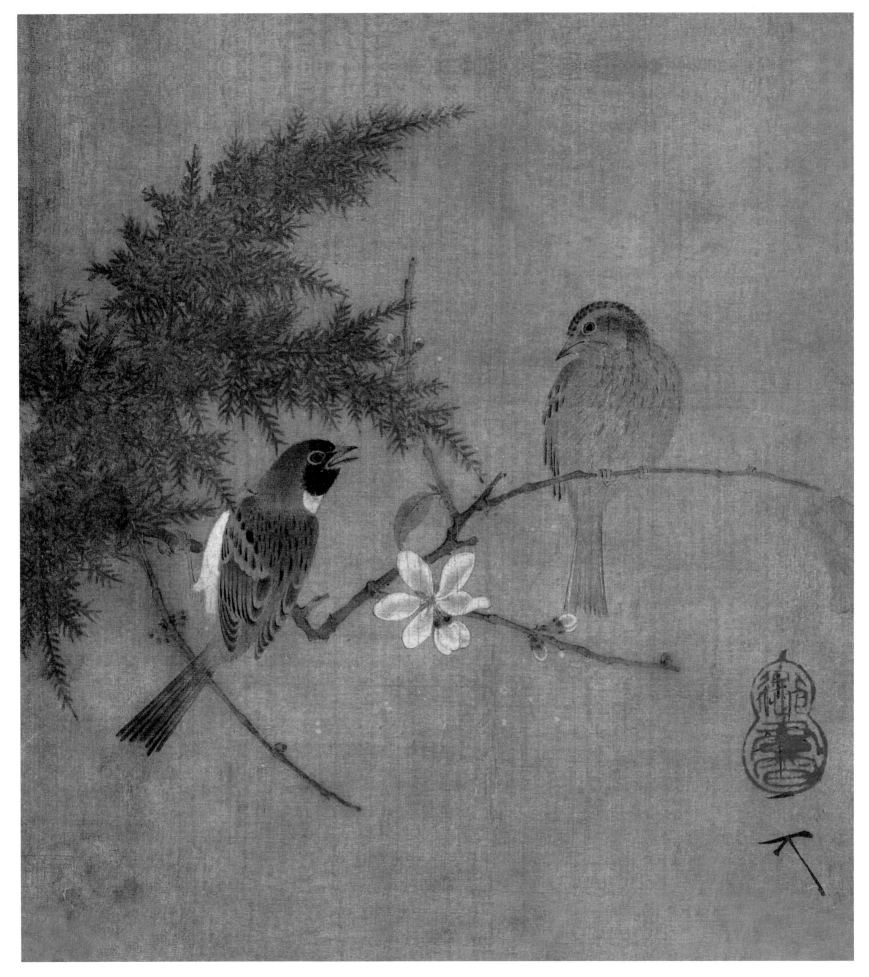

赵佶　蜡梅双禽图页　南宋　绢本设色　25.8cm×26.1cm　四川省博物馆藏

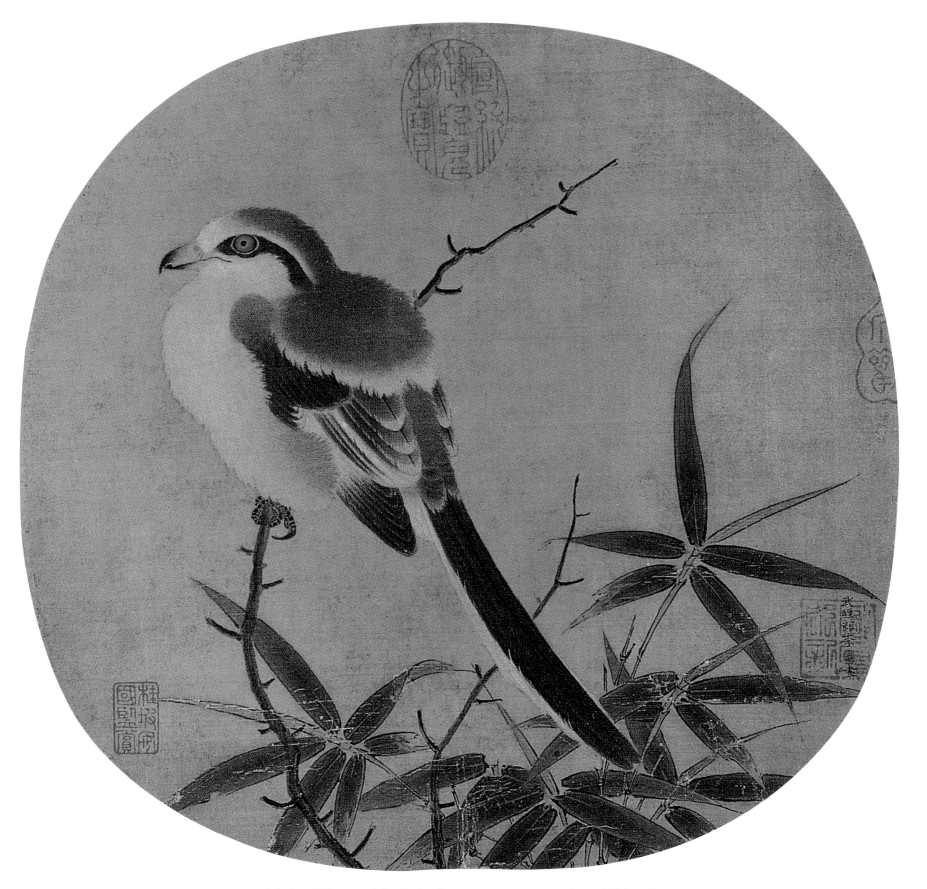

李安忠　竹鸠图页　南宋　绢本设色　25.4cm×26.9cm　台北故宫博物院藏

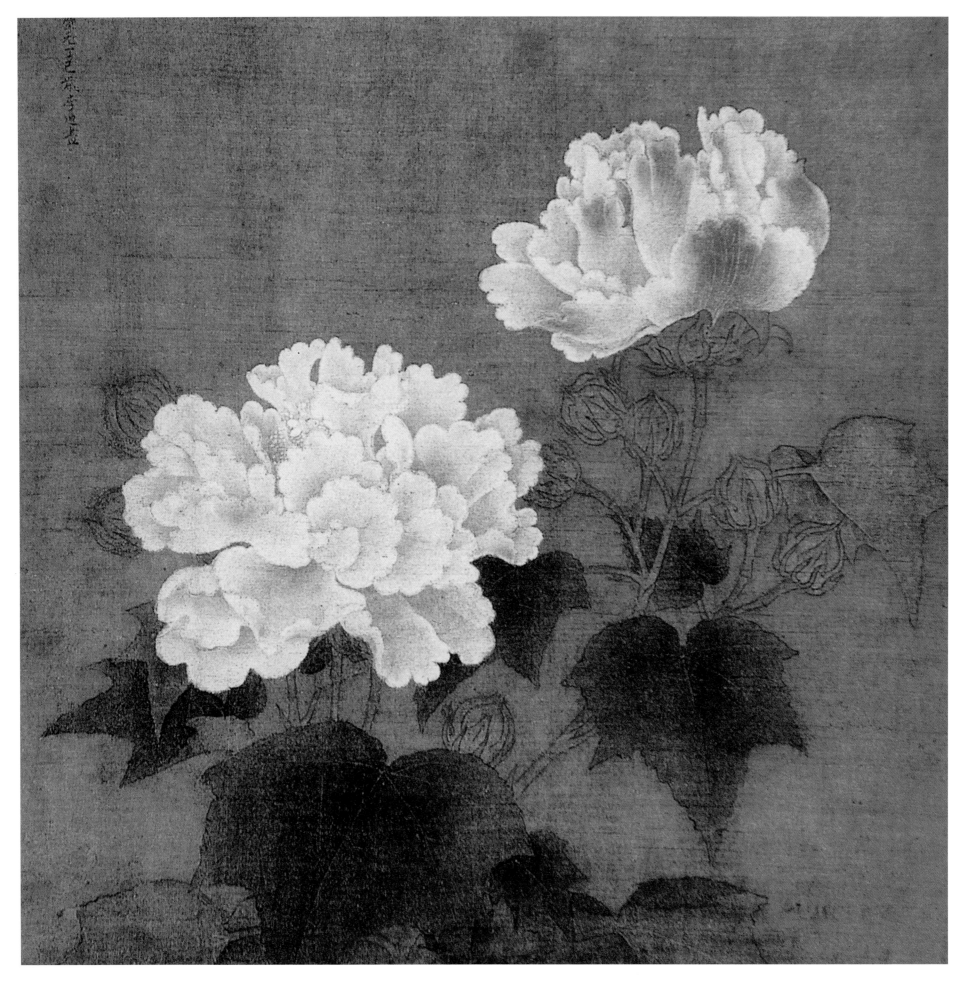

李迪　晓露芙蓉图页　南宋　绢本设色　25.2cm×26cm　日本东京国立博物馆藏

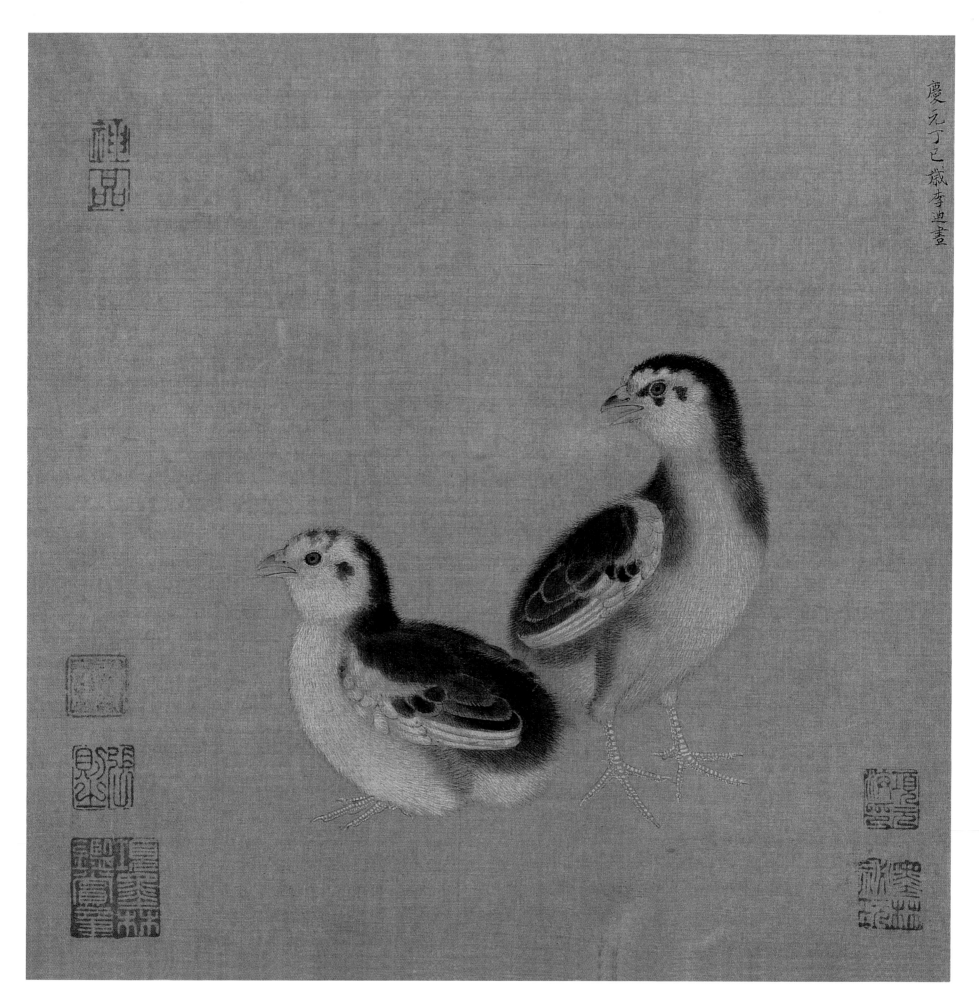

李迪　鸡雏待饲图页　南宋　绢本设色　23.7cm×24.6cm　故宫博物院藏

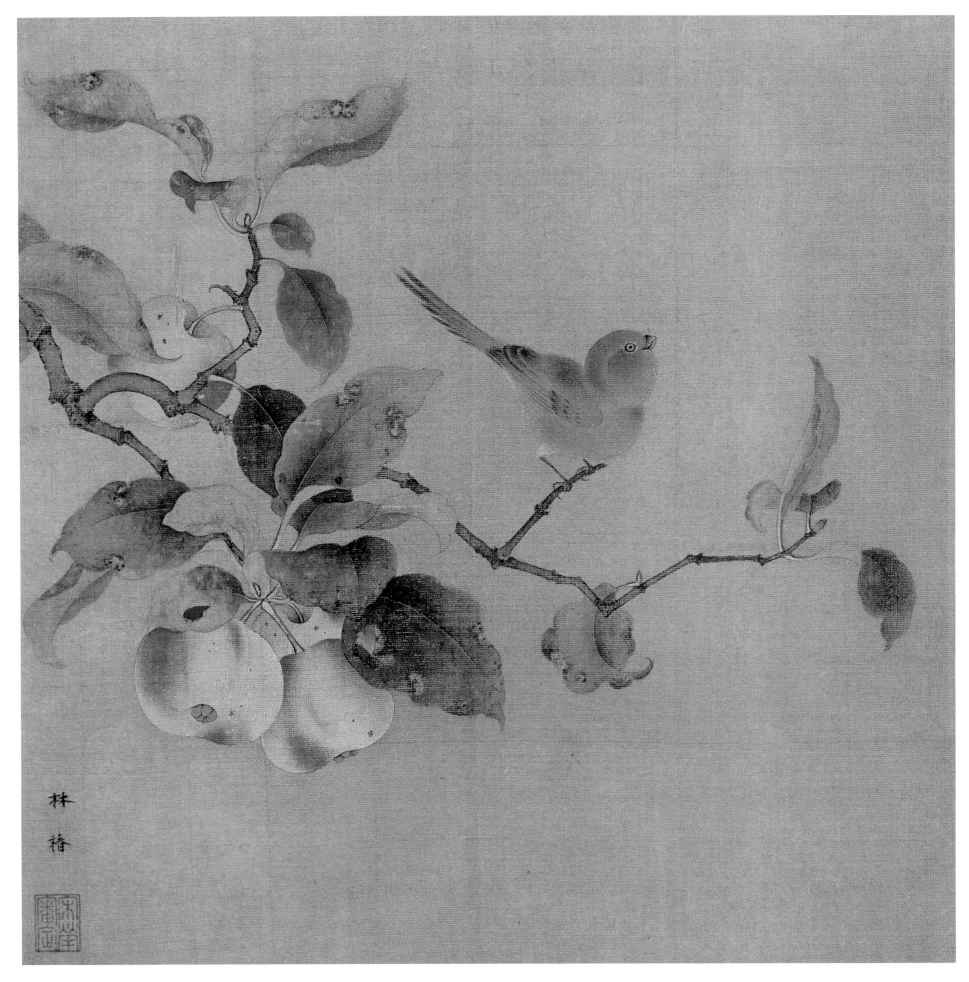

林椿　果熟来禽图页　南宋　绢本设色　26.5cm×27cm　故宫博物院藏

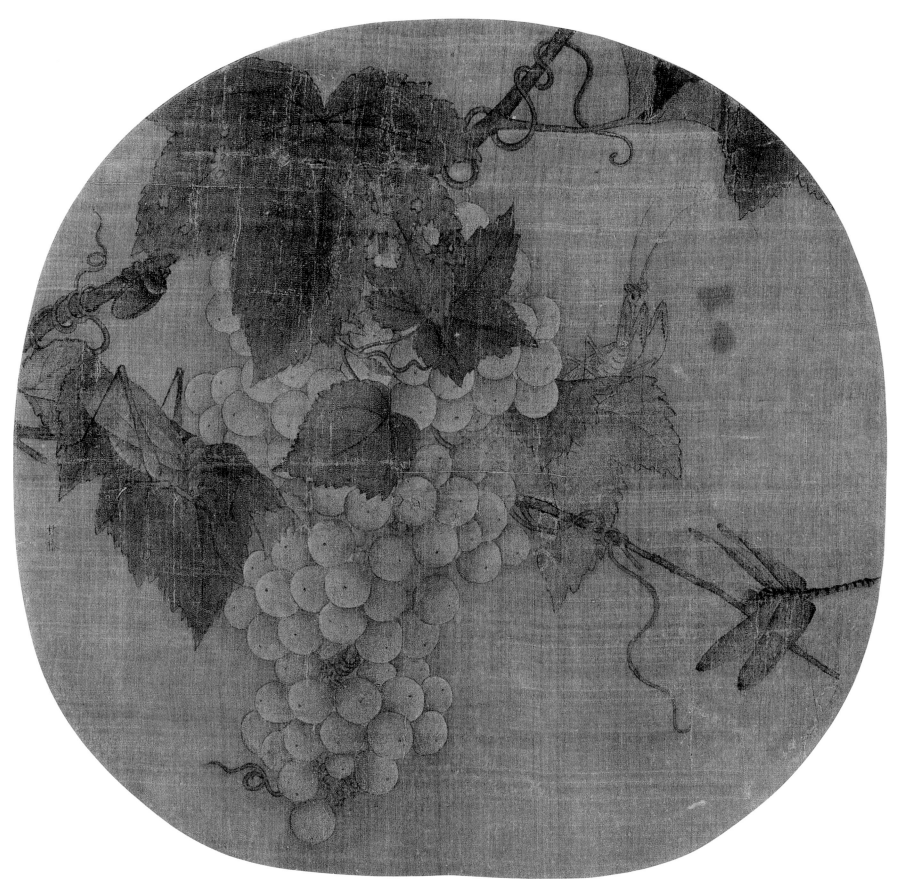

林椿　葡萄草虫图页　南宋　绢本设色　26.8cm×27.8cm　故宫博物院藏

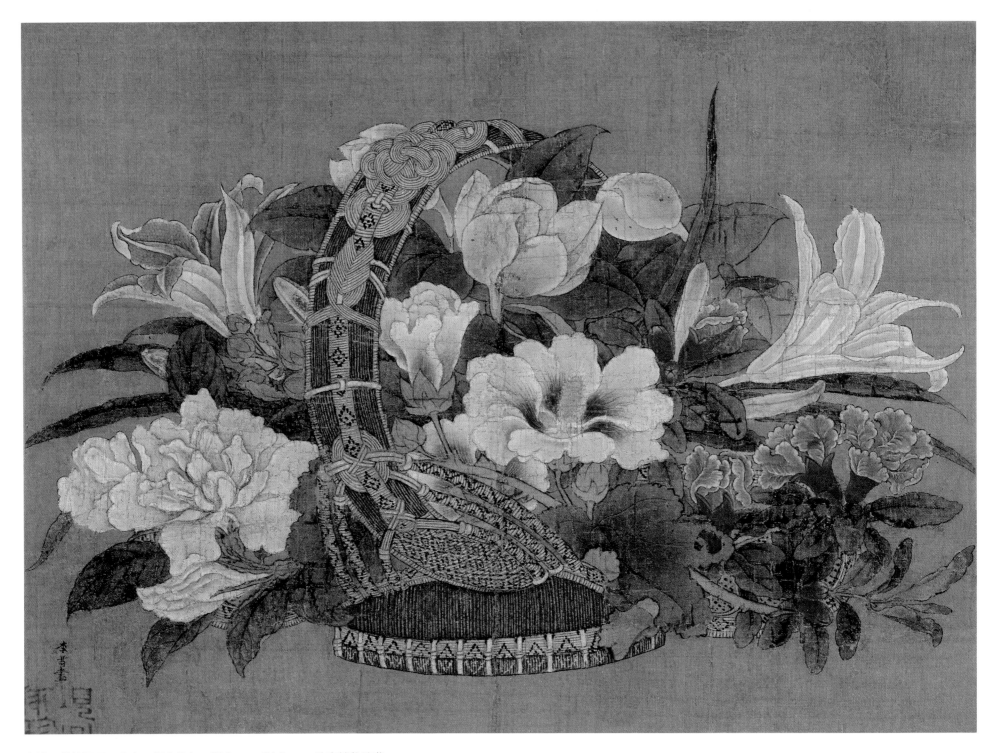

李嵩　花篮图页　南宋　绢本设色　19.1cm×26.5cm　故宫博物院藏

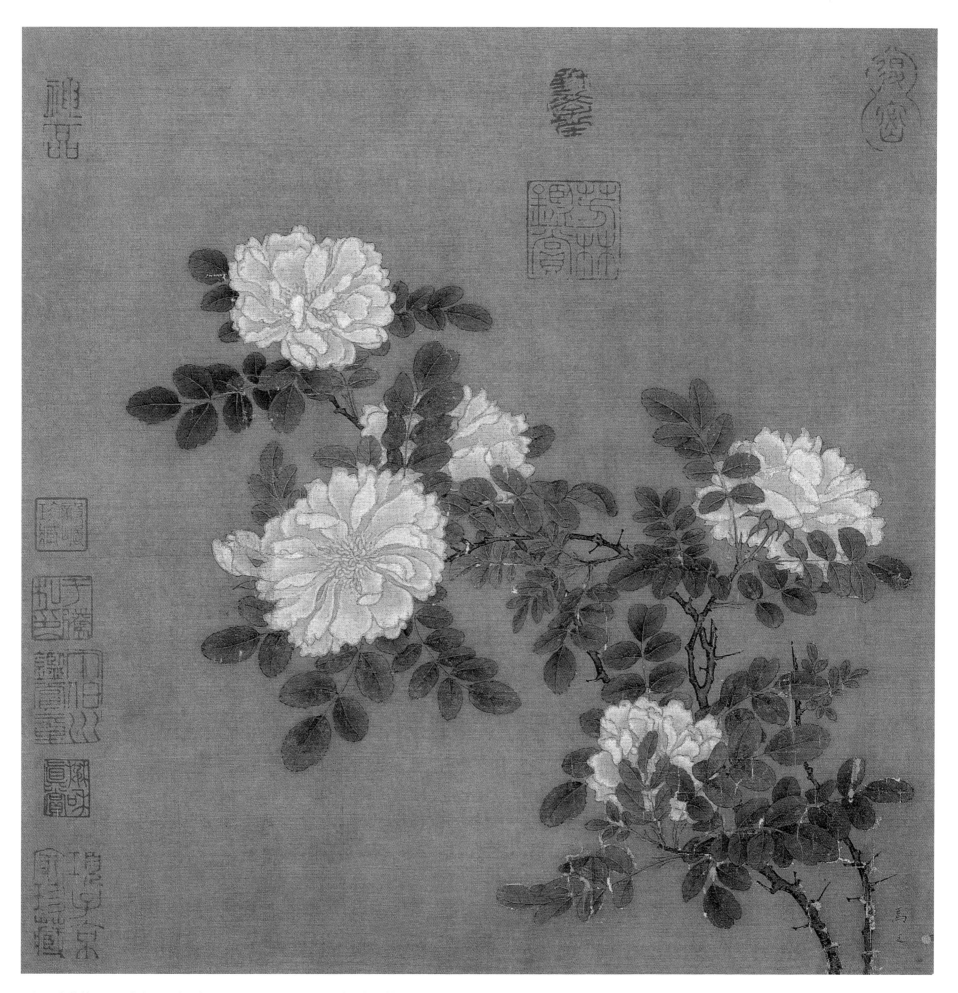

马远　白蔷薇图页　南宋　绢本设色　26.2cm×25.8cm　故宫博物院藏

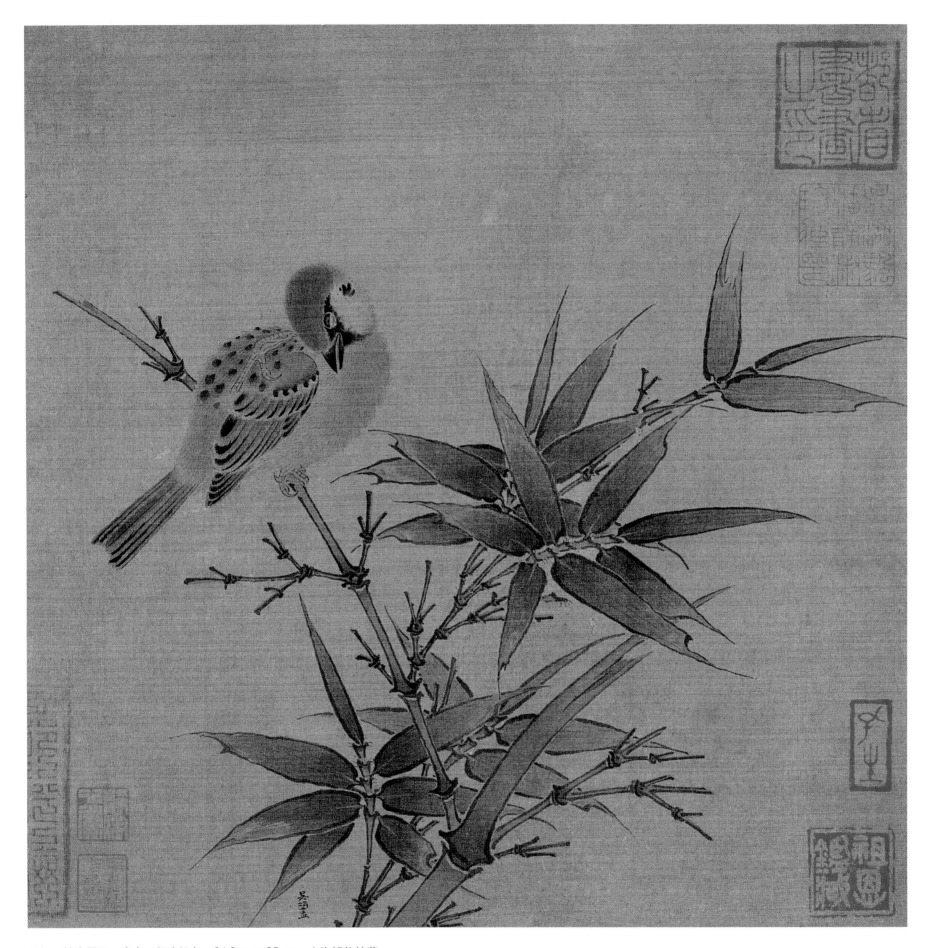

吴炳　竹雀图页　南宋　绢本设色　24.9cm×25cm　上海博物馆藏

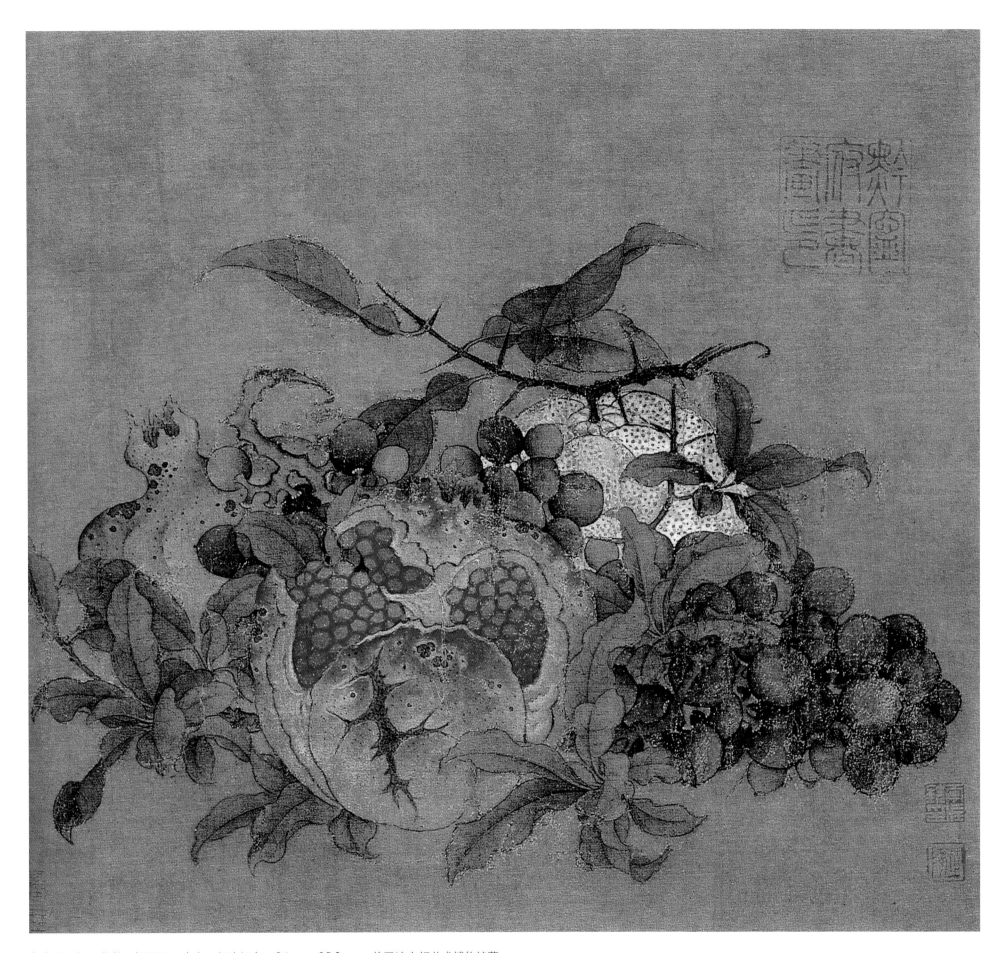

鲁宗贵　橘子葡萄石榴图页　南宋　绢本设色　24cm×25.8cm　美国波士顿艺术博物馆藏

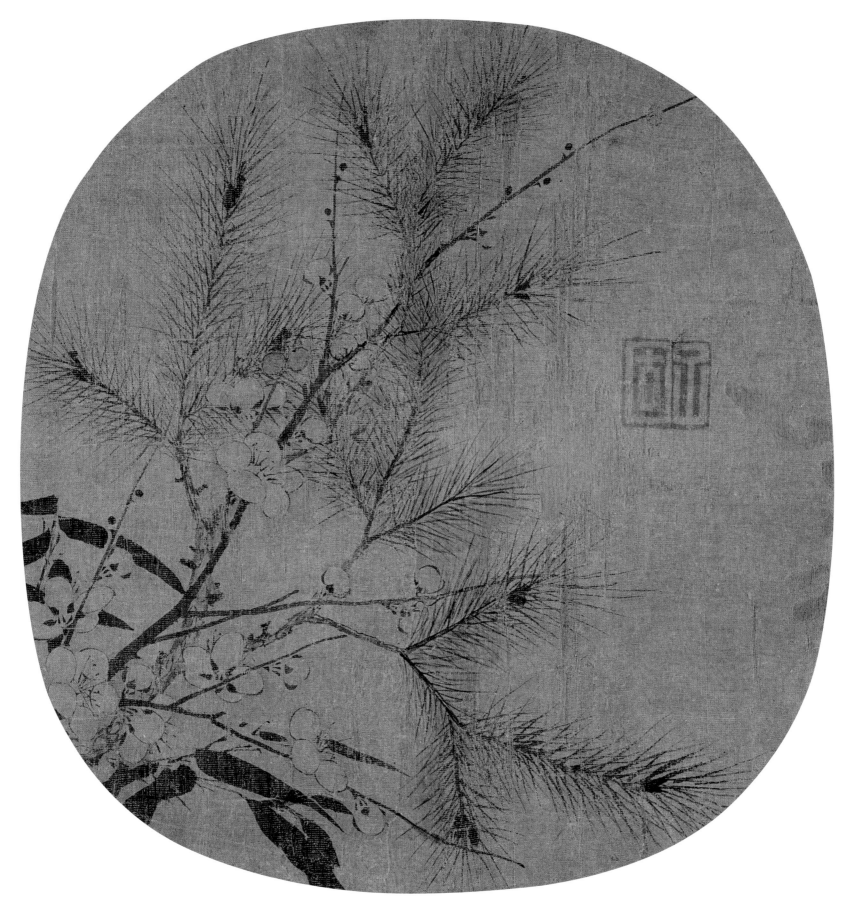

赵孟坚　岁寒三友图页　南宋　绢本墨笔　24.3cm×23.3cm　上海博物馆藏

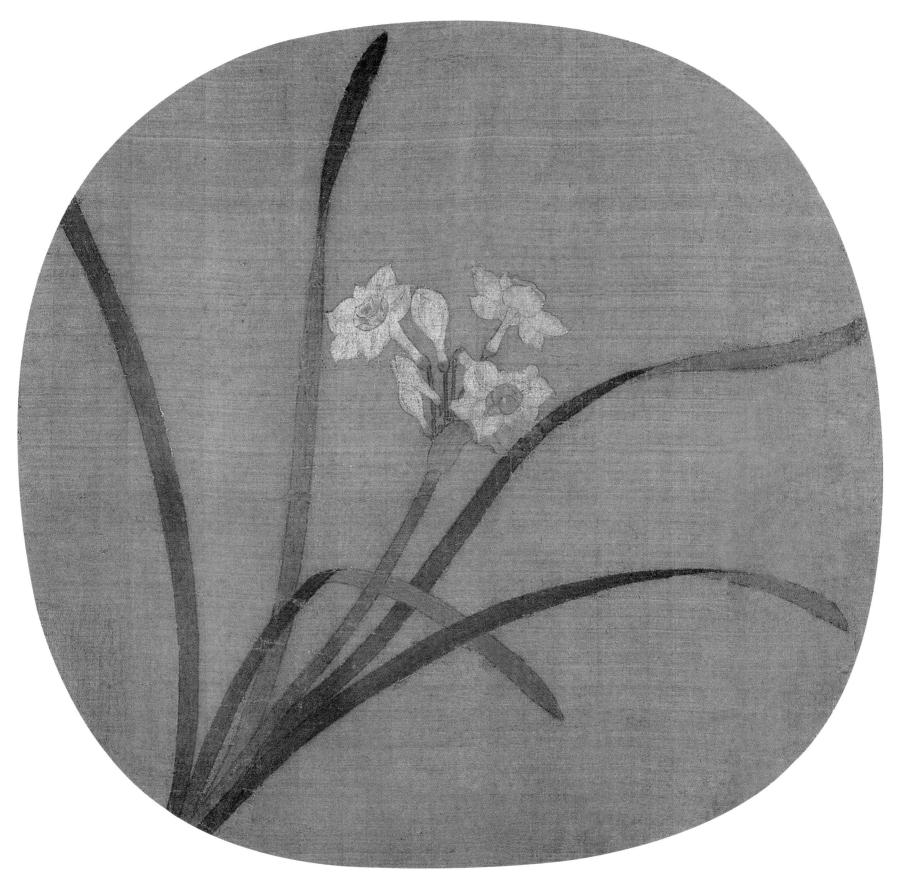

无款　水仙图页　南宋　绢本设色　24.6cm×26cm　故宫博物院藏

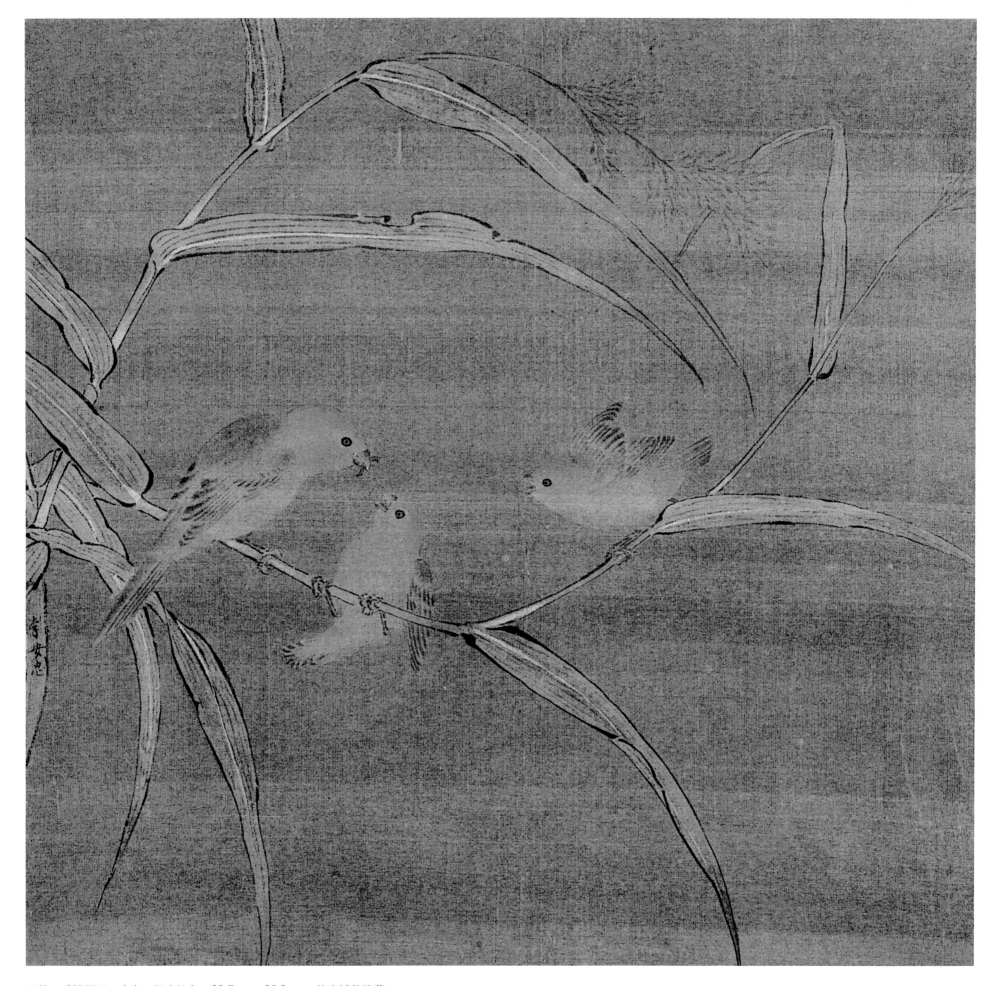

无款　哺雏图页　南宋　绢本设色　23.7cm×25.2cm　故宫博物院藏

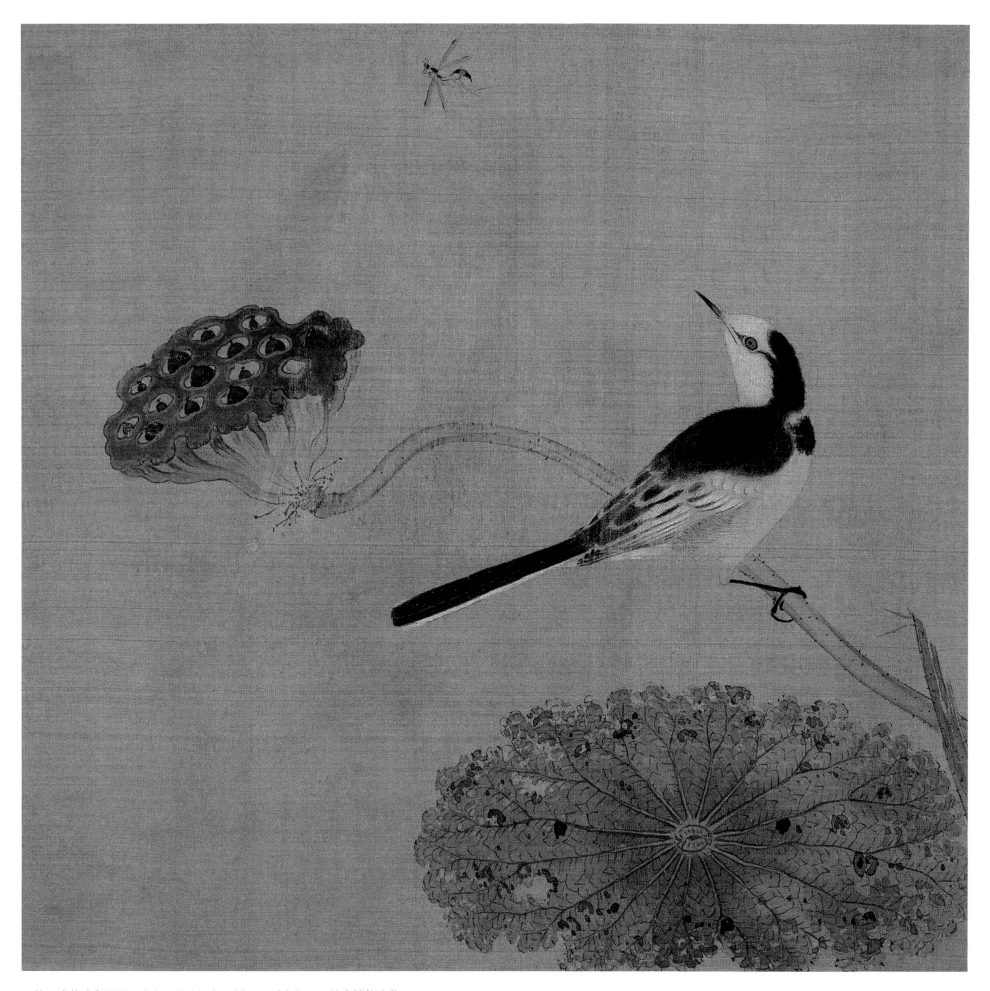

无款　疏荷沙鸟图页　南宋　绢本设色　25cm×25.6cm　故宫博物院藏

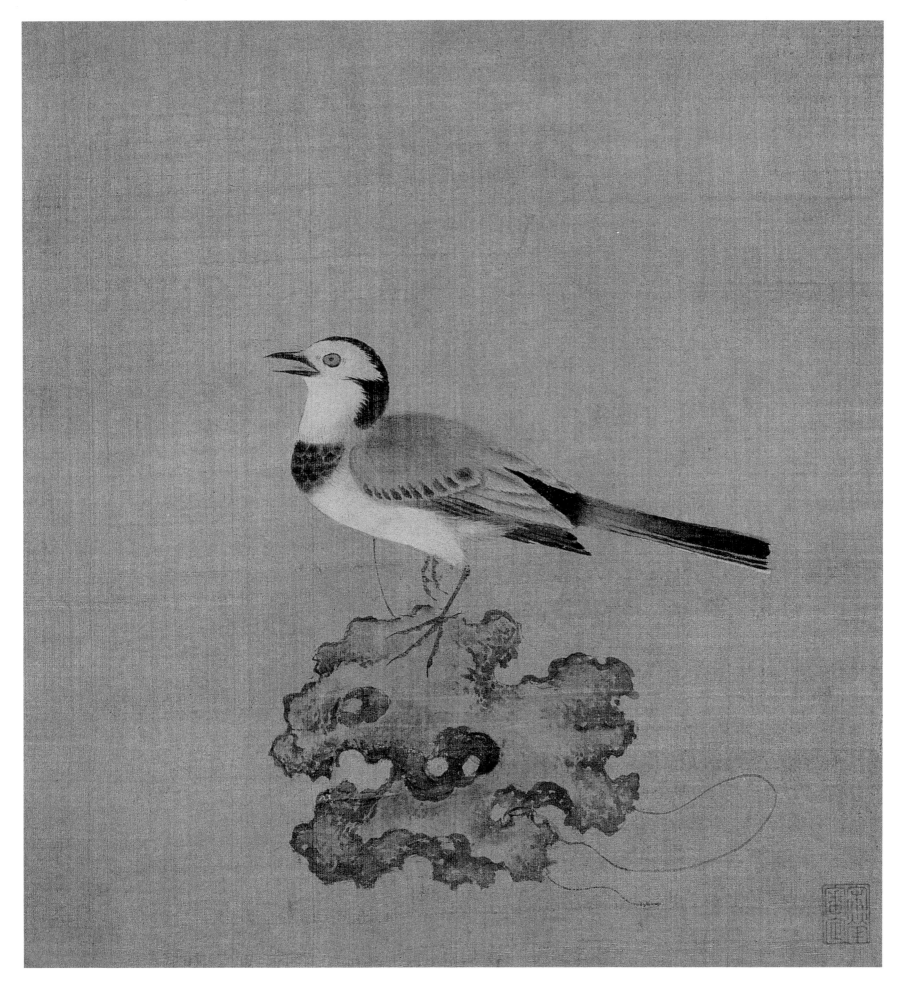

无款　绣羽鸣春图页　南宋　绢本设色　25.7cm×24.1cm　故宫博物院藏

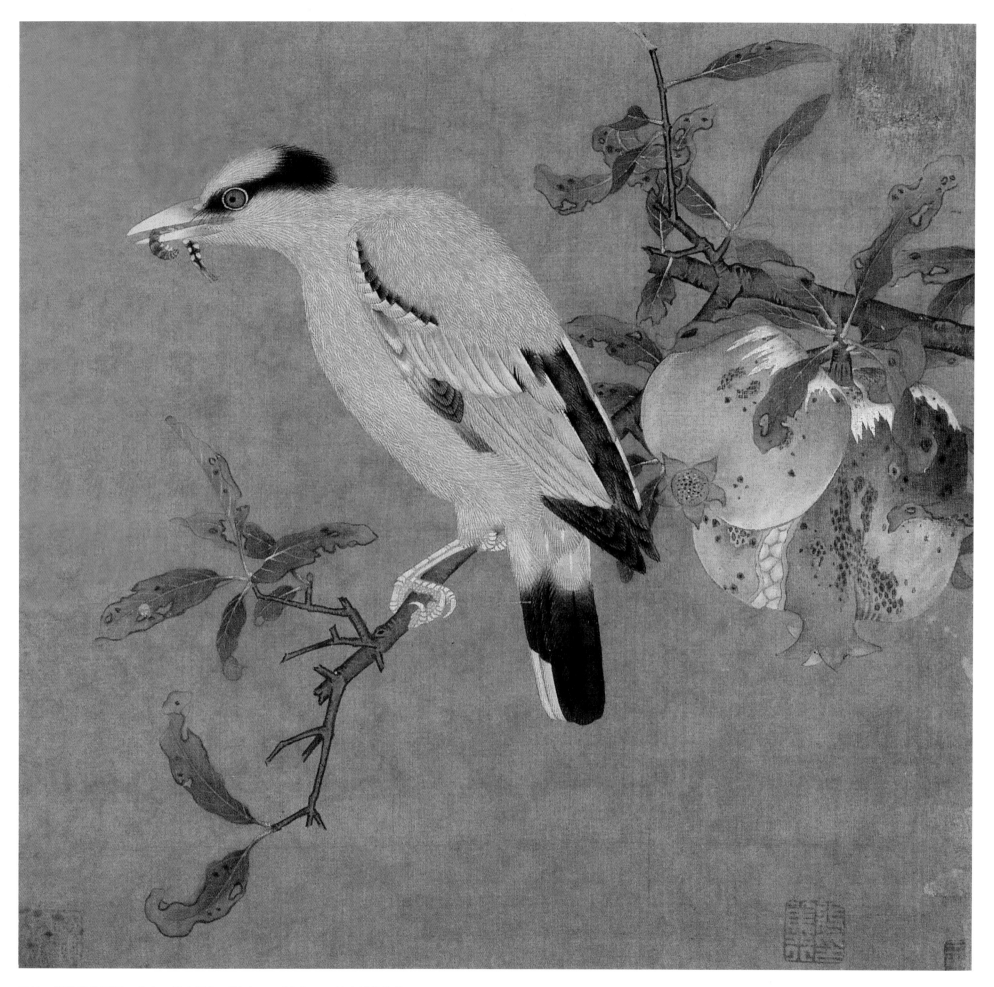

无款　榴枝黄鸟图页　南宋　绢本设色　24.6cm×25.4cm　故宫博物院藏

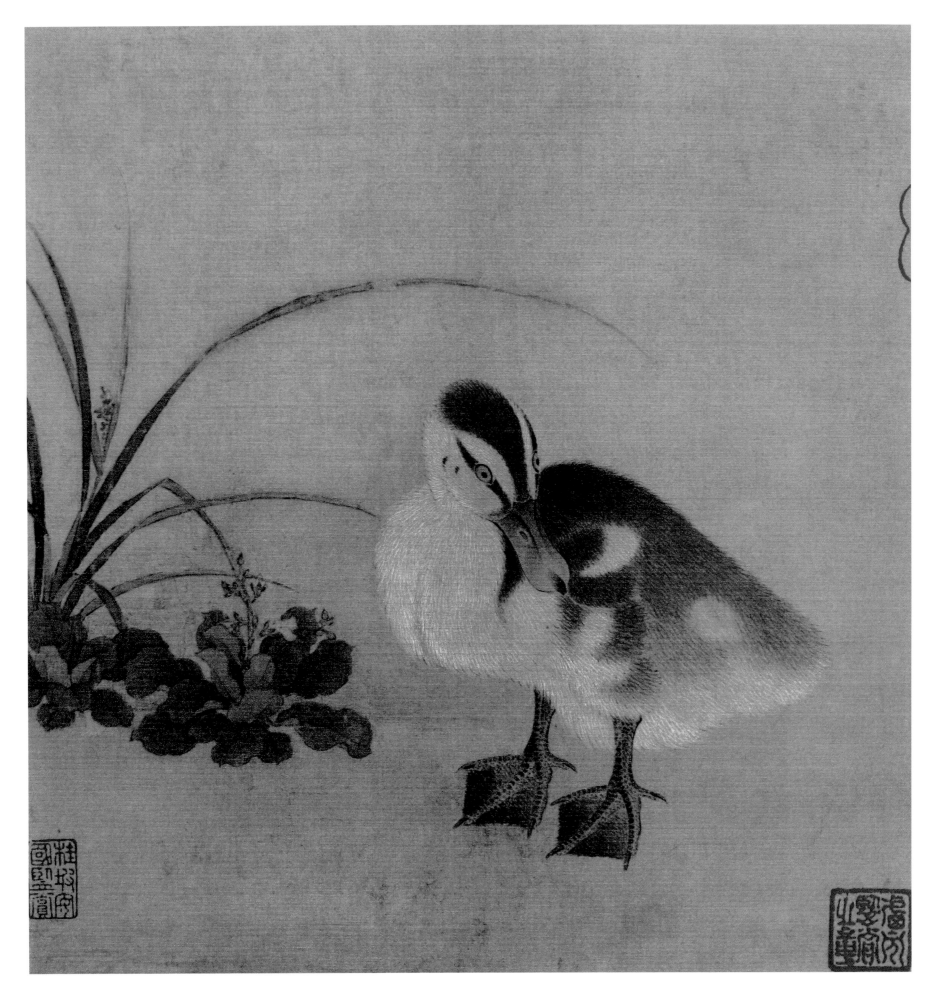

无款　乳鸭图页　南宋　绢本设色　25.9cm×25cm　台北故宫博物院藏

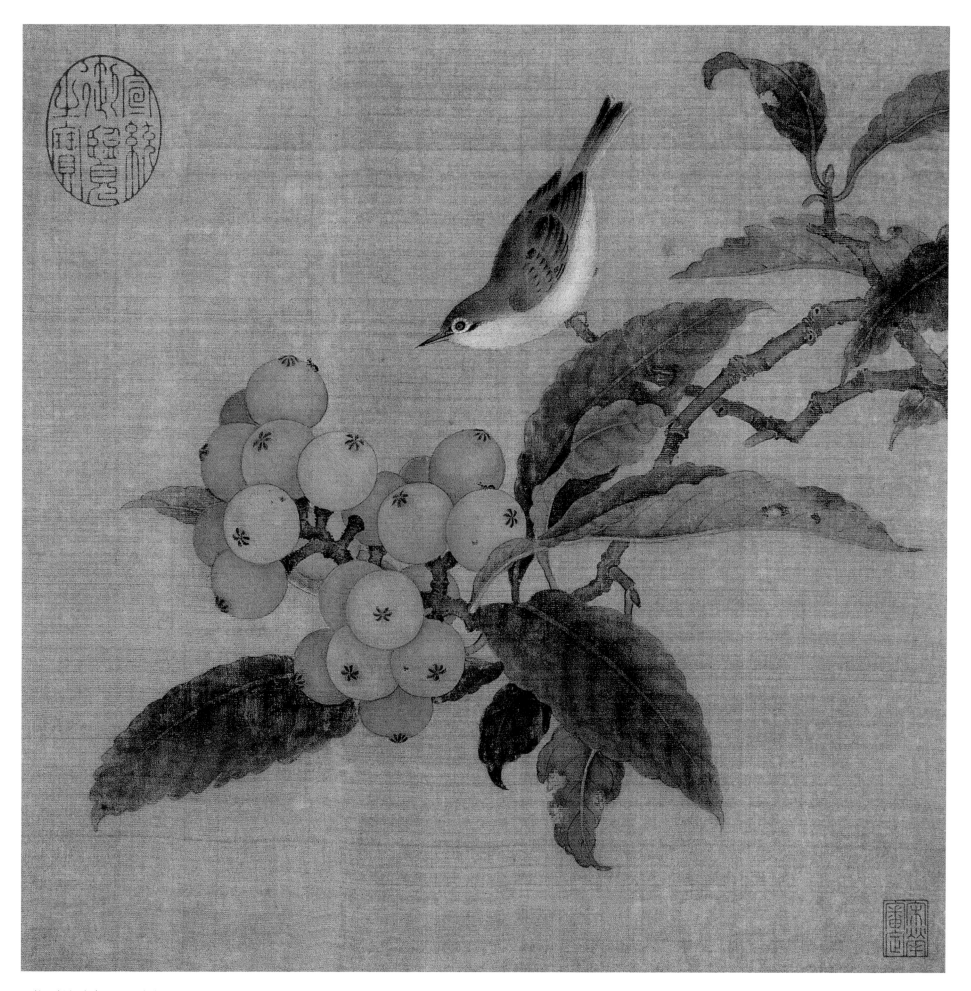

无款　枇杷山鸟图页　南宋　绢本设色　26.9cm×27.2cm　故宫博物院藏

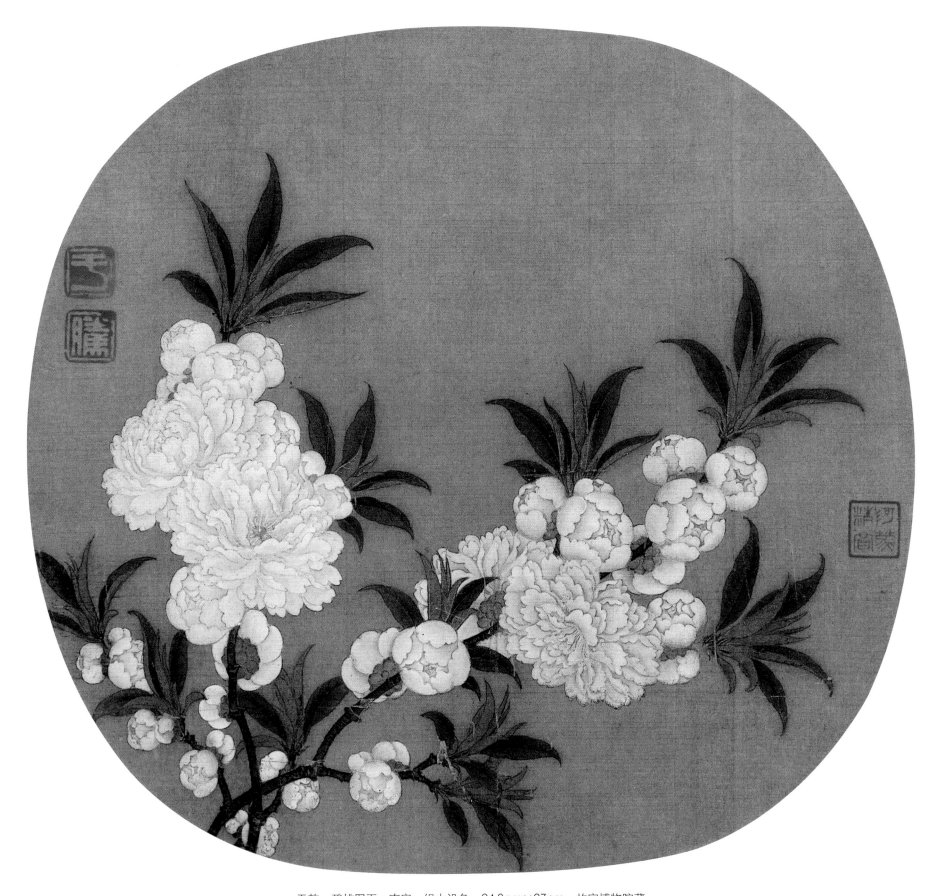

无款　碧桃图页　南宋　绢本设色　24.8cm×27cm　故宫博物院藏

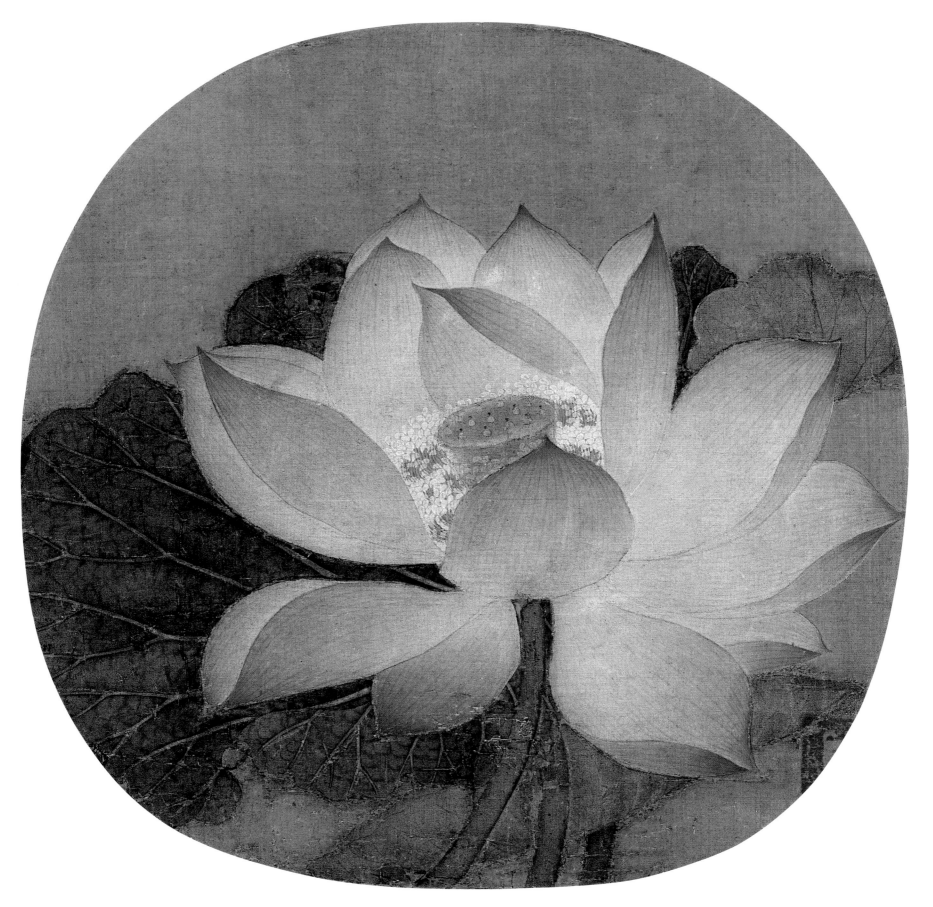

无款　出水芙蓉图页　南宋　绢本设色　23.8cm×25.1cm　故宫博物院藏

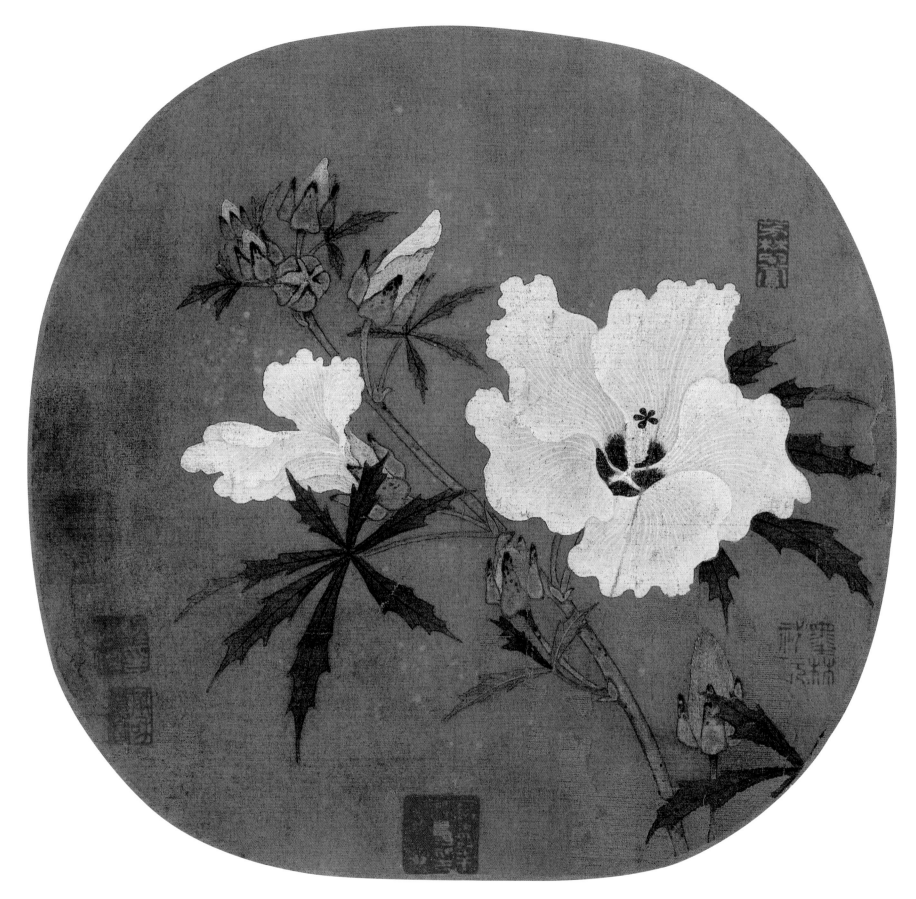

无款　秋葵图页　南宋　绢本设色　25.4cm×25.7cm　上海博物馆藏

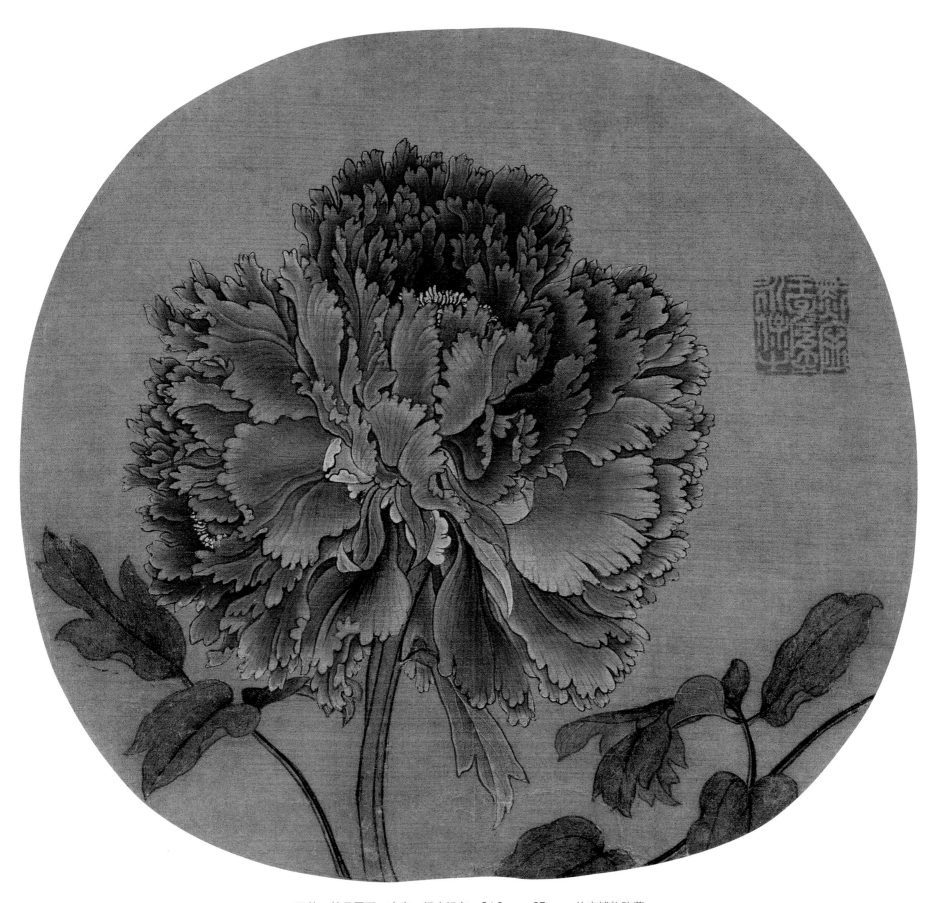

无款　牡丹图页　南宋　绢本设色　24.8cm×27cm　故宫博物院藏

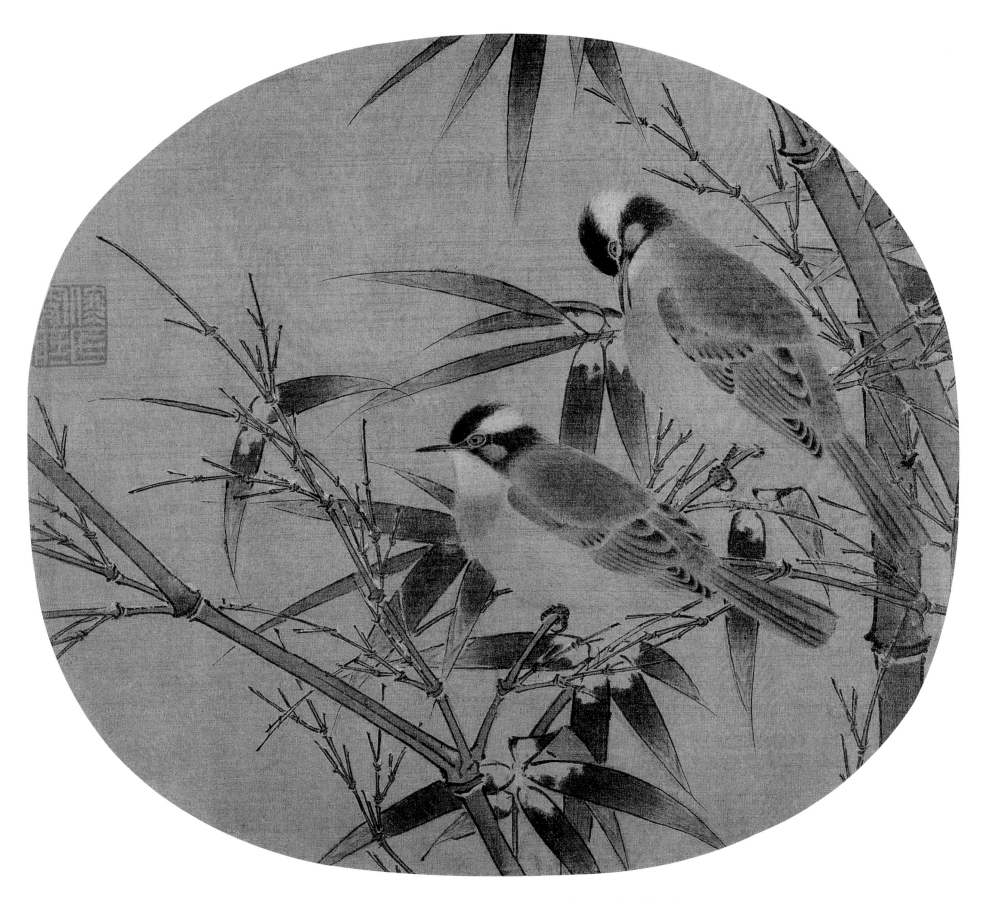

无款　白头丛竹图页　南宋　绢本设色　25.4cm×28.9cm　故宫博物院藏

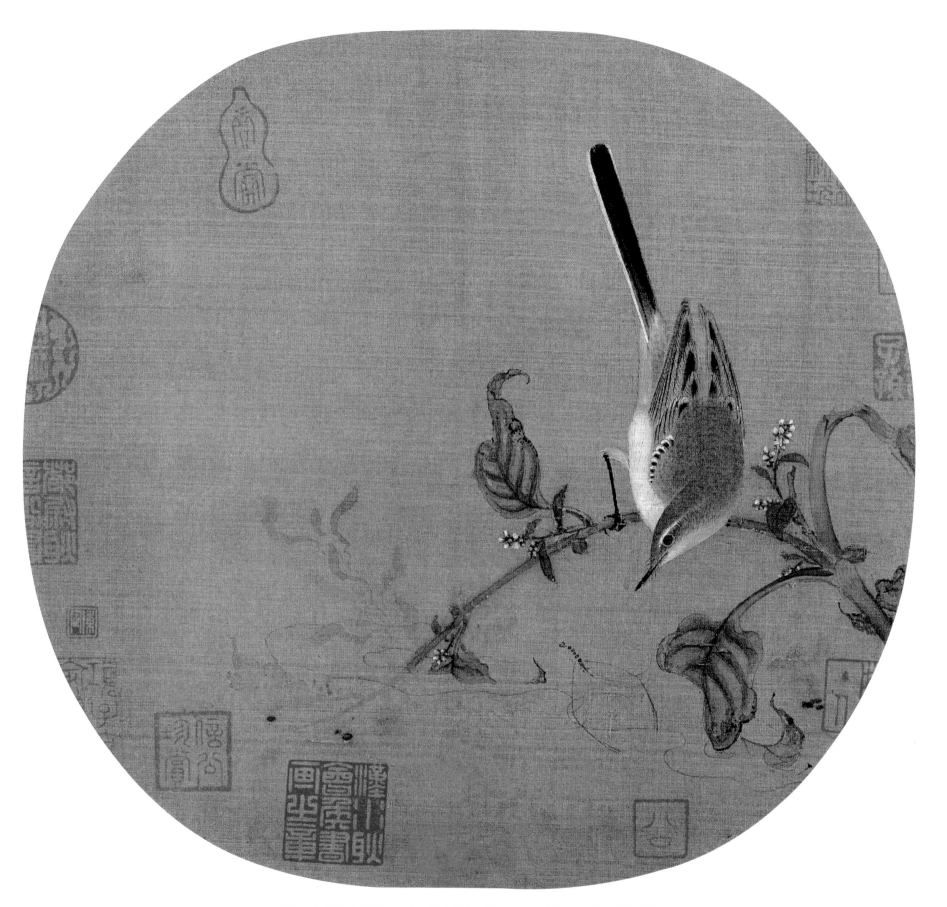

无款　红蓼水禽图页　南宋　绢本设色　25.2cm×26.8cm　故宫博物院藏

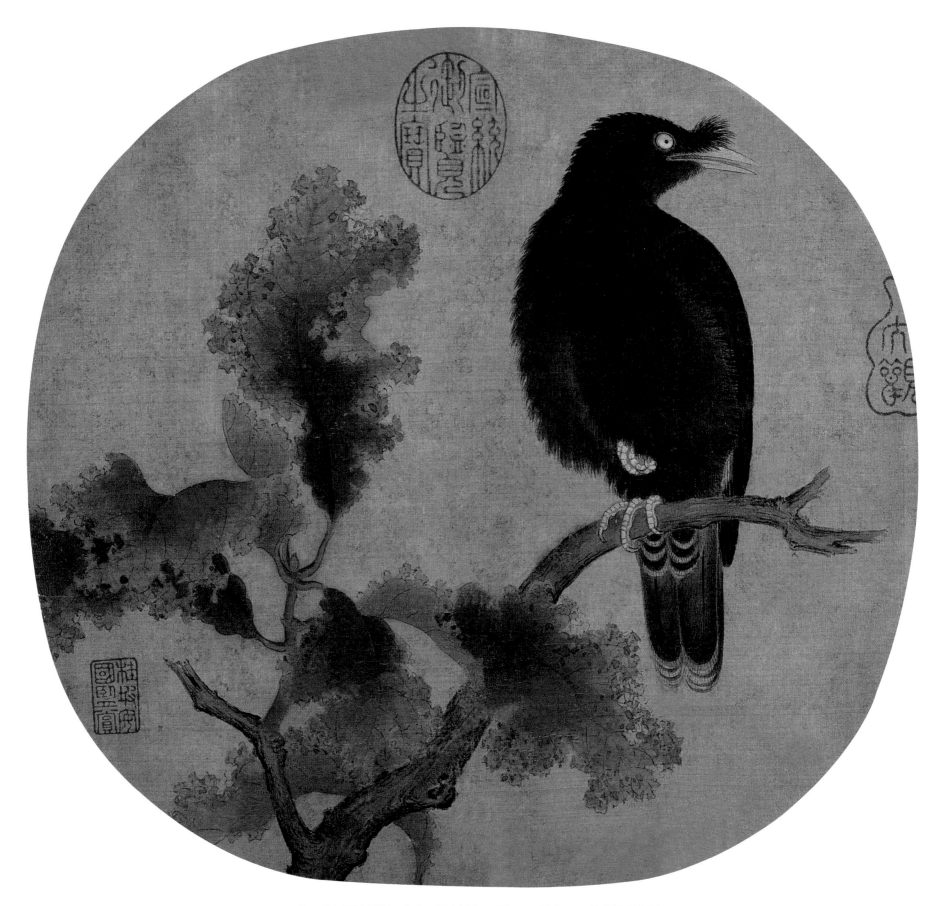

无款 秋树鹳鹆图页 南宋 绢本设色 25cm×26.5cm 故宫博物院藏

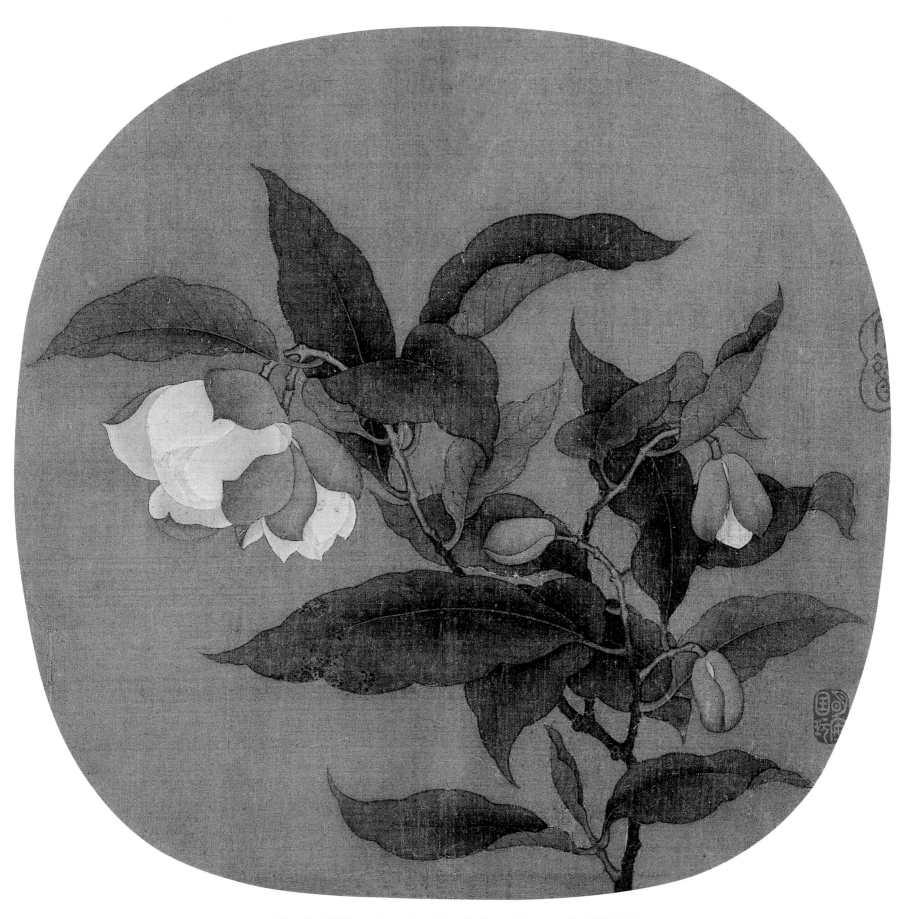

无款　夜合花图页　南宋　绢本设色　24.5cm×25.4cm　故宫博物院藏

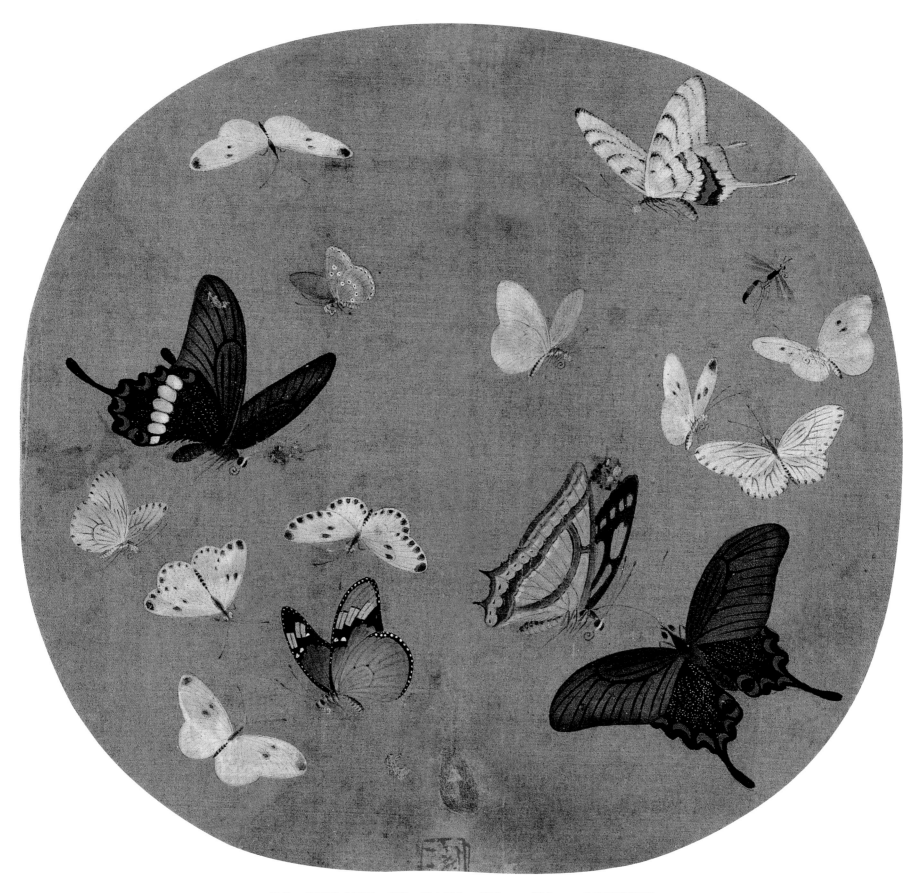

无款　晴春蝶戏图页　南宋　绢本设色　23.7cm×25.3cm　故宫博物院藏

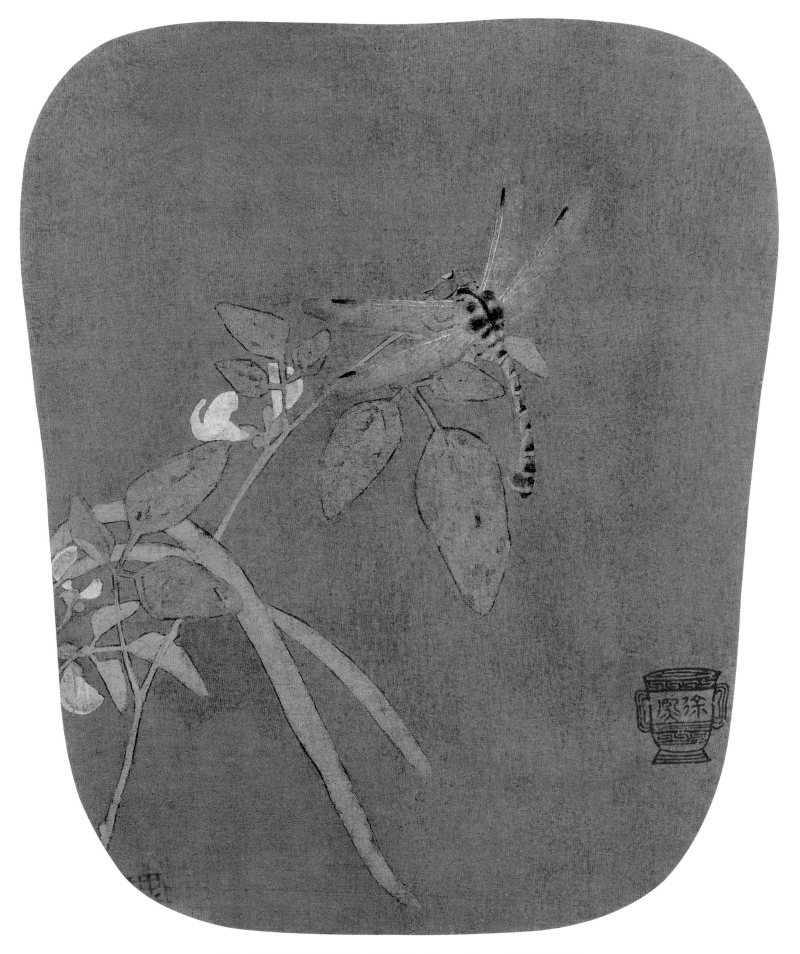

无款　豆荚蜻蜓图页　南宋　绢本设色　27cm×23cm　故宫博物院藏

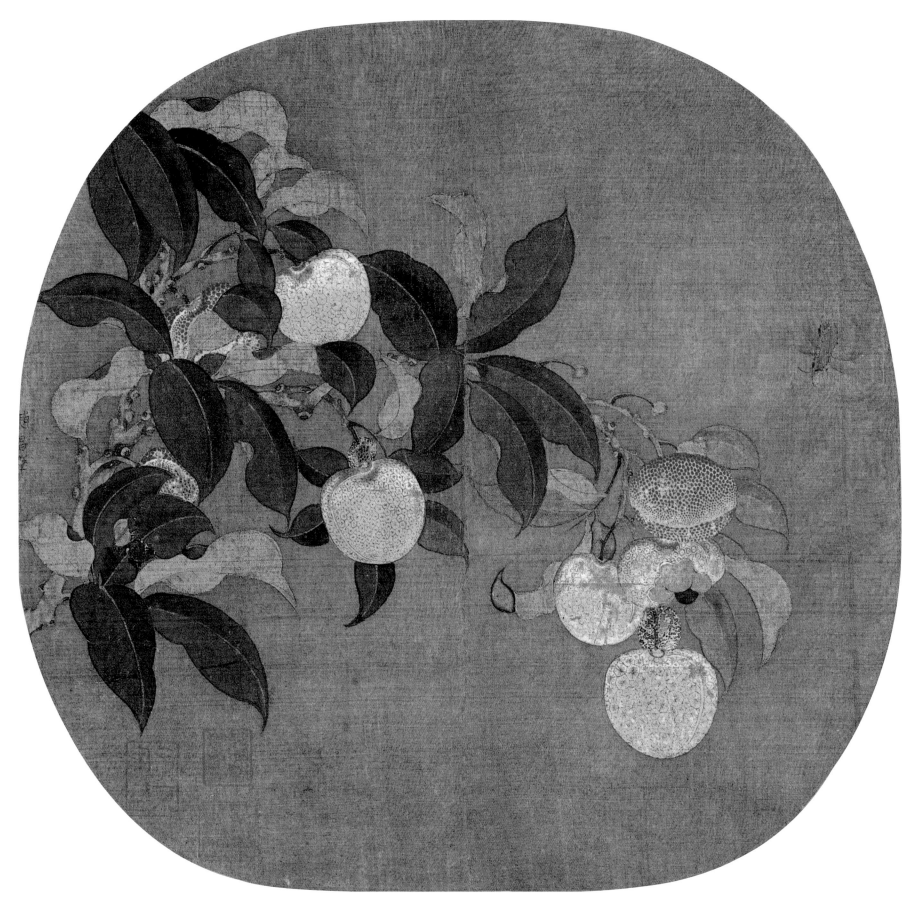

无款　荔枝图页　南宋　绢本设色　24.3cm×25.3cm　上海博物馆藏

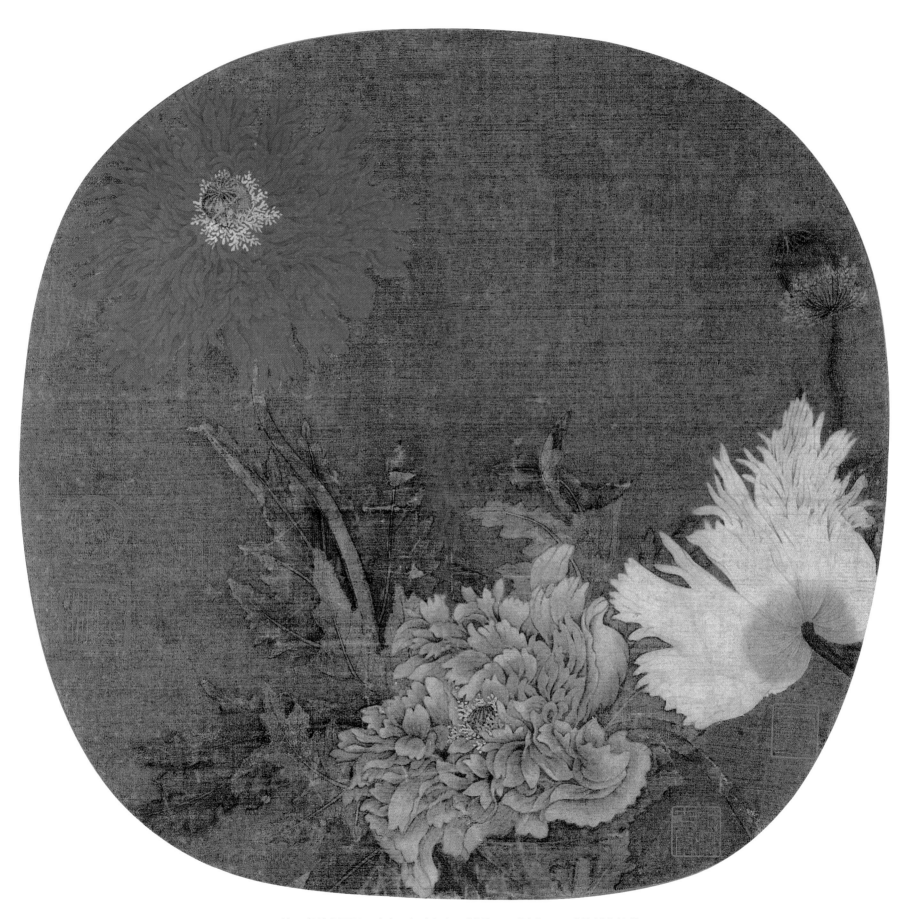

无款　虞美人图页　南宋　绢本设色　25.5cm×26.2cm　上海博物馆藏

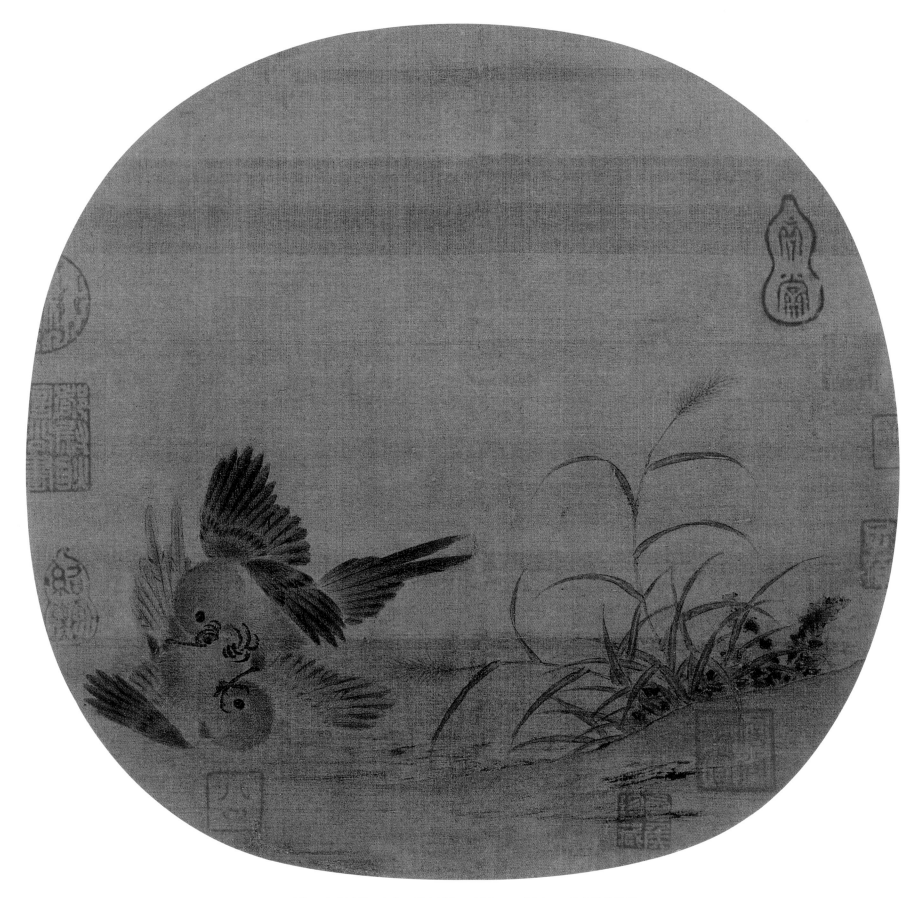

无款　斗雀图页　南宋　绢本设色　24.2cm×25.4m　故宫博物院藏

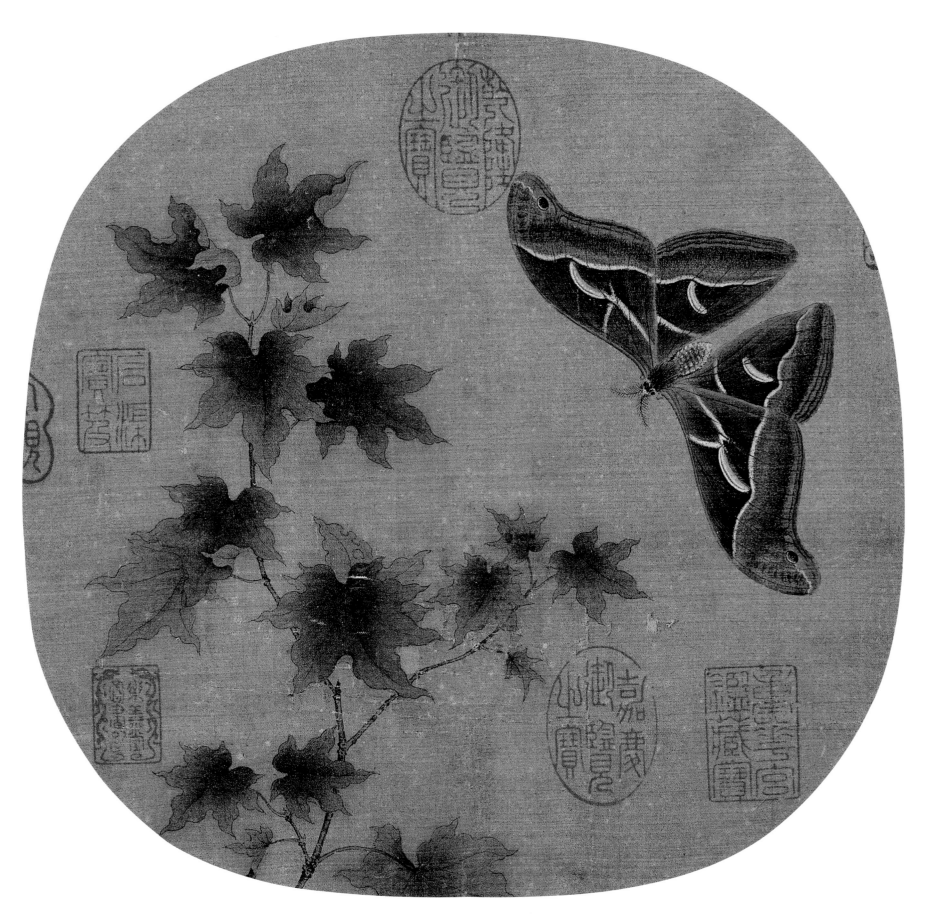

无款　青枫巨蝶图页　南宋　绢本设色　23cm×24.2cm　故宫博物院藏

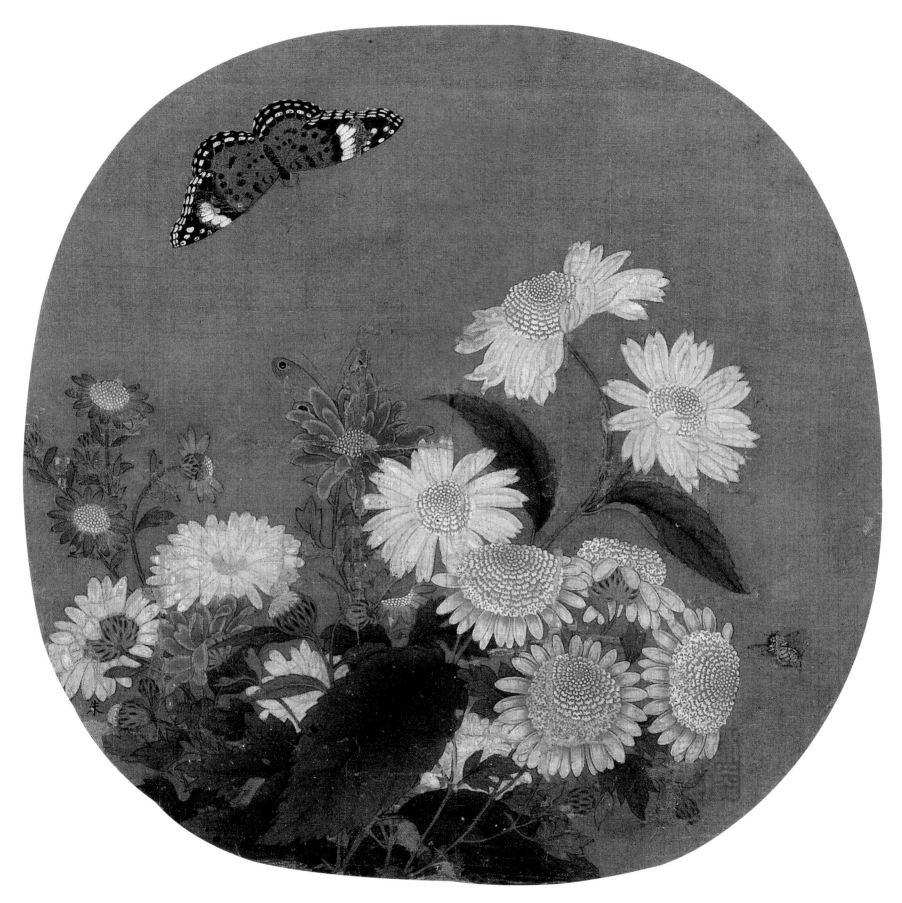

无款 菊丛飞蝶图页 南宋 绢本设色 23.7cm×24.4cm 故宫博物院藏

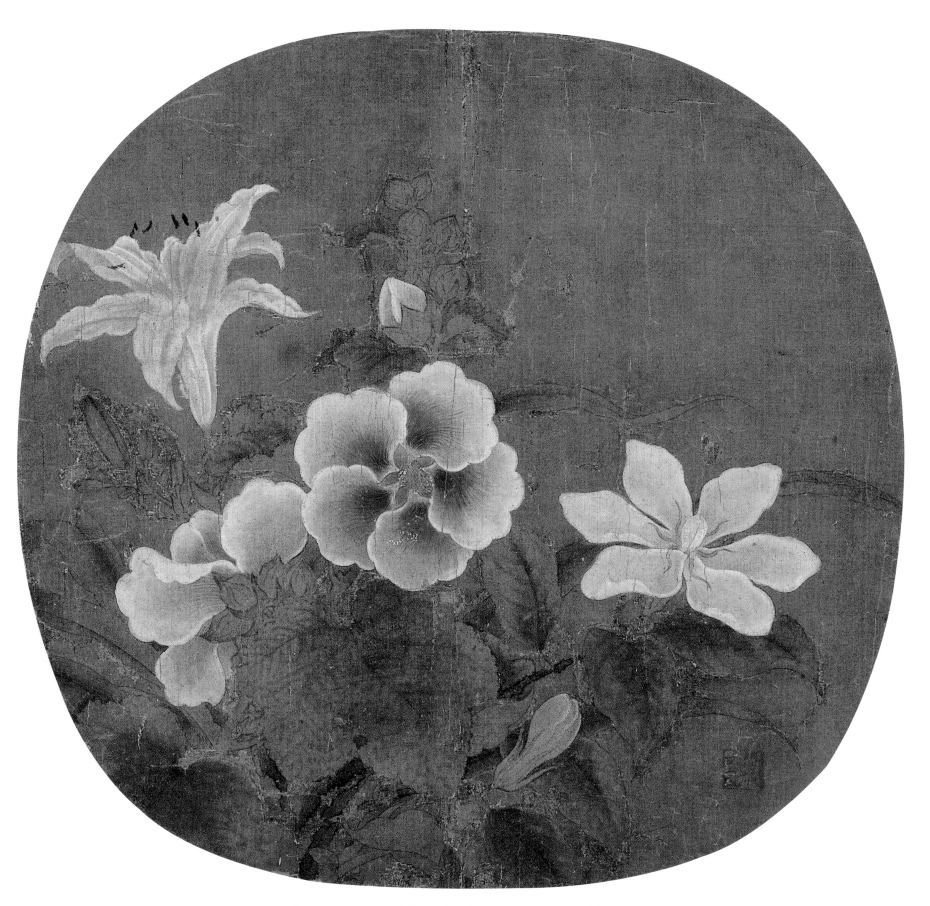

无款　夏卉骈芳图页　南宋　绢本设色　25cm×26cm　故宫博物院藏

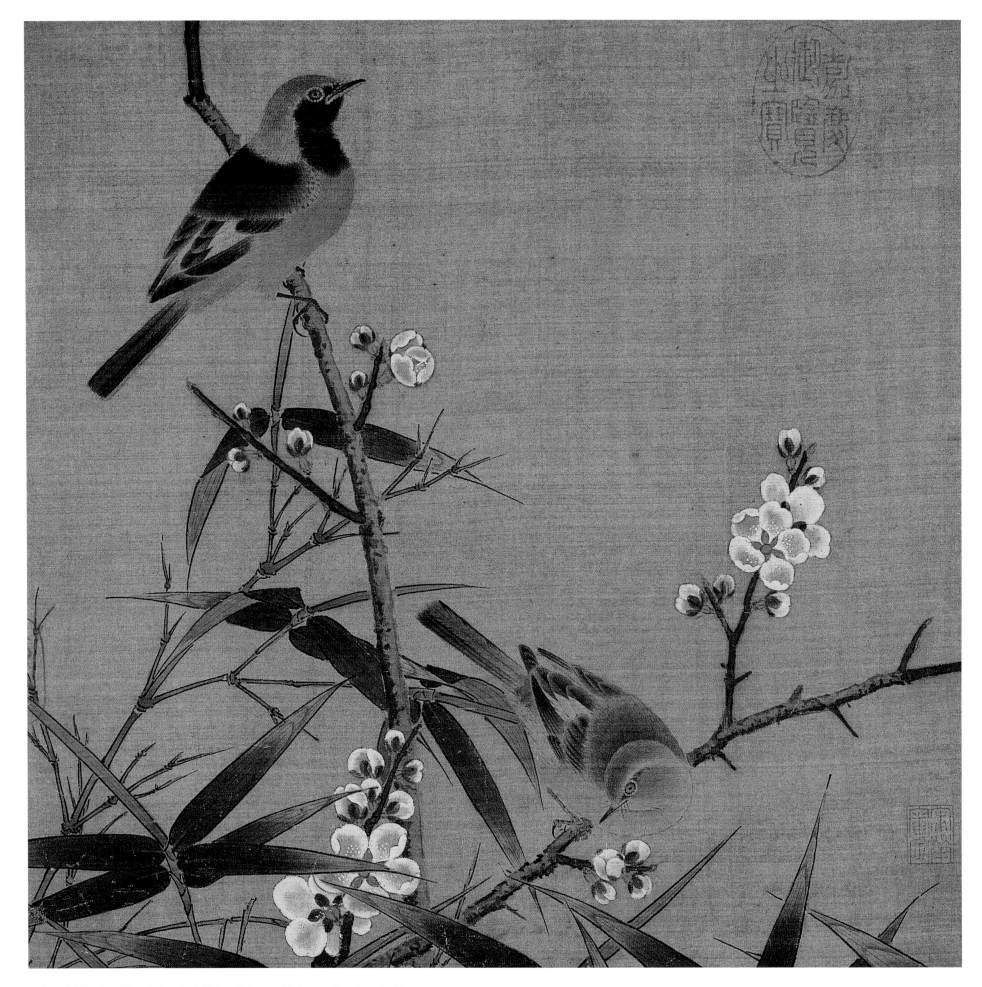

无款　梅竹双雀图页　南宋　绢本设色　26cm×25.6cm　故宫博物院藏

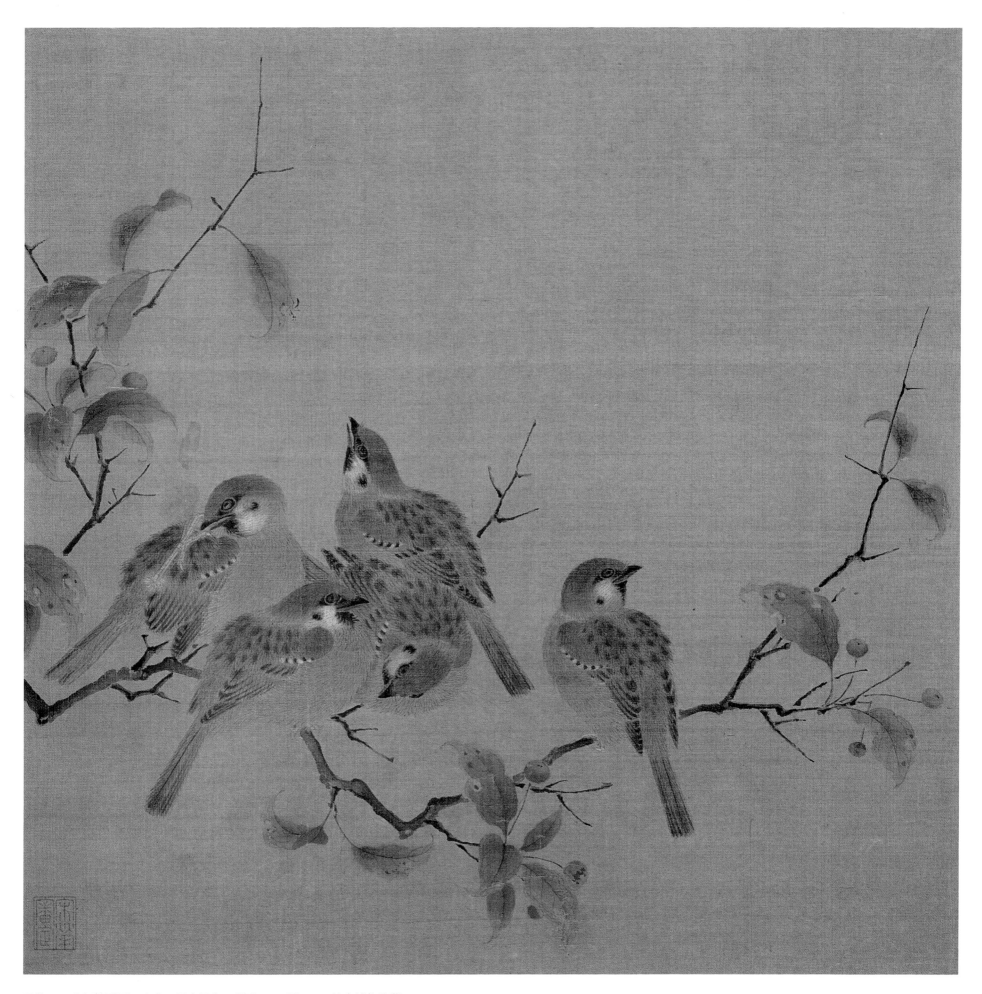

无款　瓦雀栖枝图页　南宋　绢本设色　28.9cm×29cm　故宫博物院藏

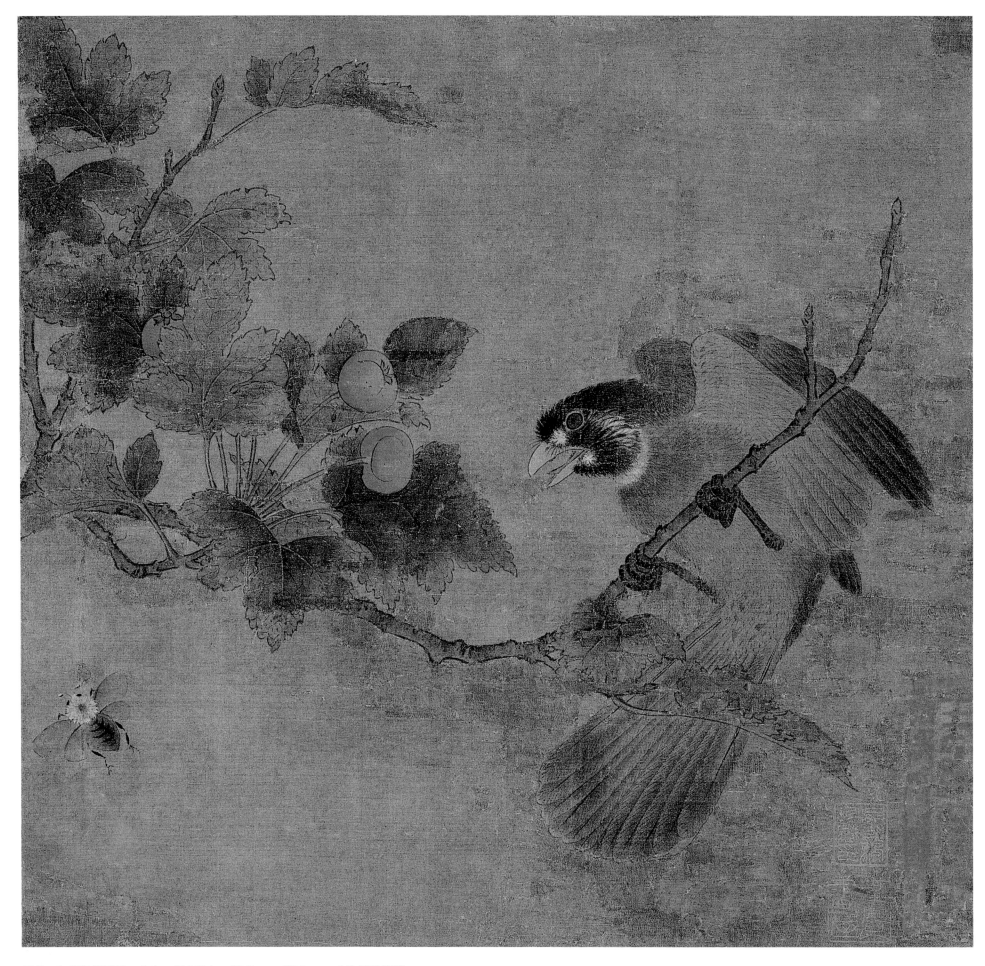

无款　红果绿鹎图页　南宋　绢本设色　23.9cm×25.1cm　上海博物馆藏

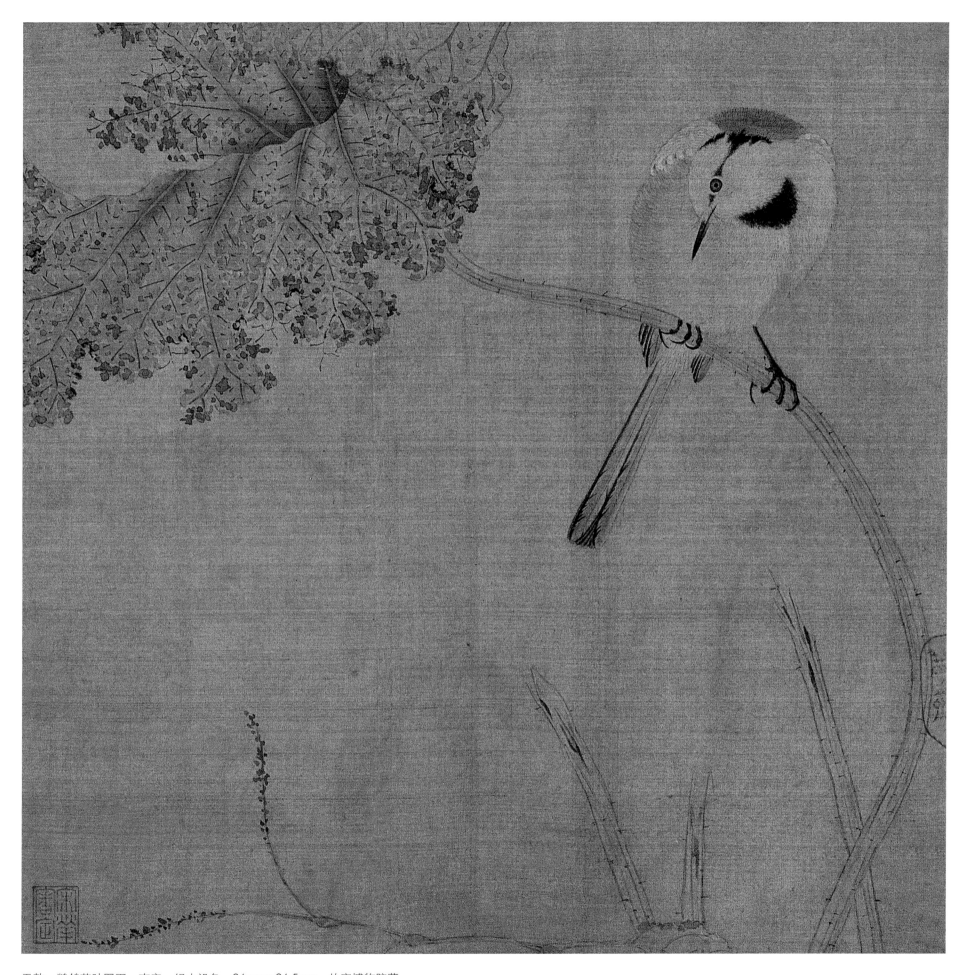

无款　鹡鸰荷叶图页　南宋　绢本设色　26cm×26.5cm　故宫博物院藏

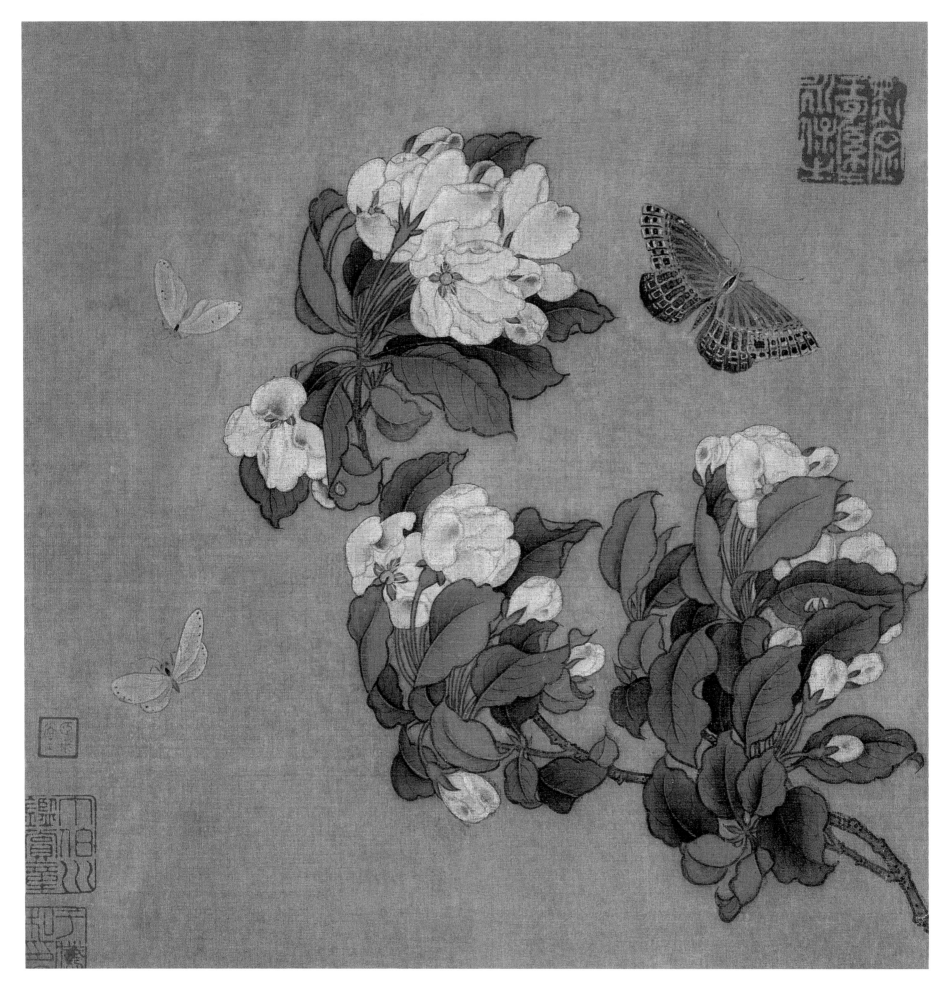

无款　海棠蛱蝶图页　南宋　绢本设色　25cm×24.5cm　故宫博物院藏

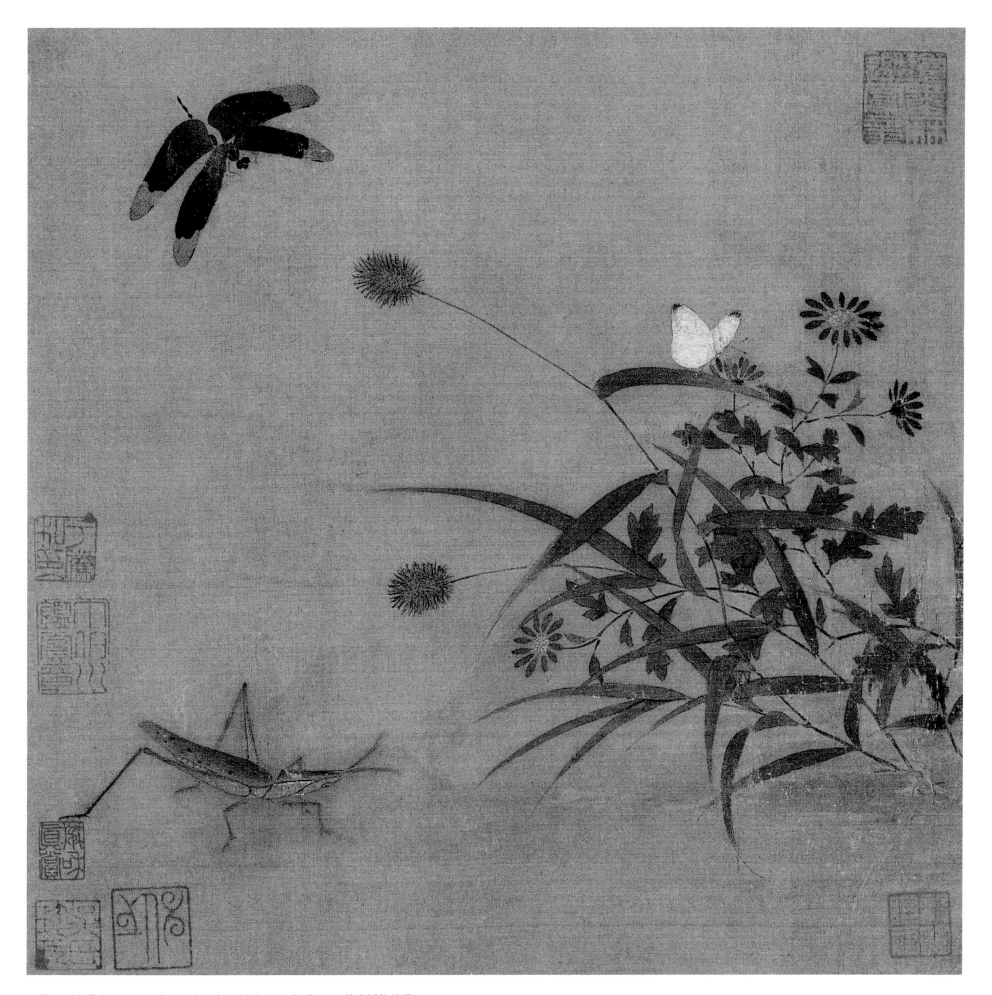

无款　写生草虫图页　南宋　绢本设色　25.9cm×26.9cm　故宫博物院藏

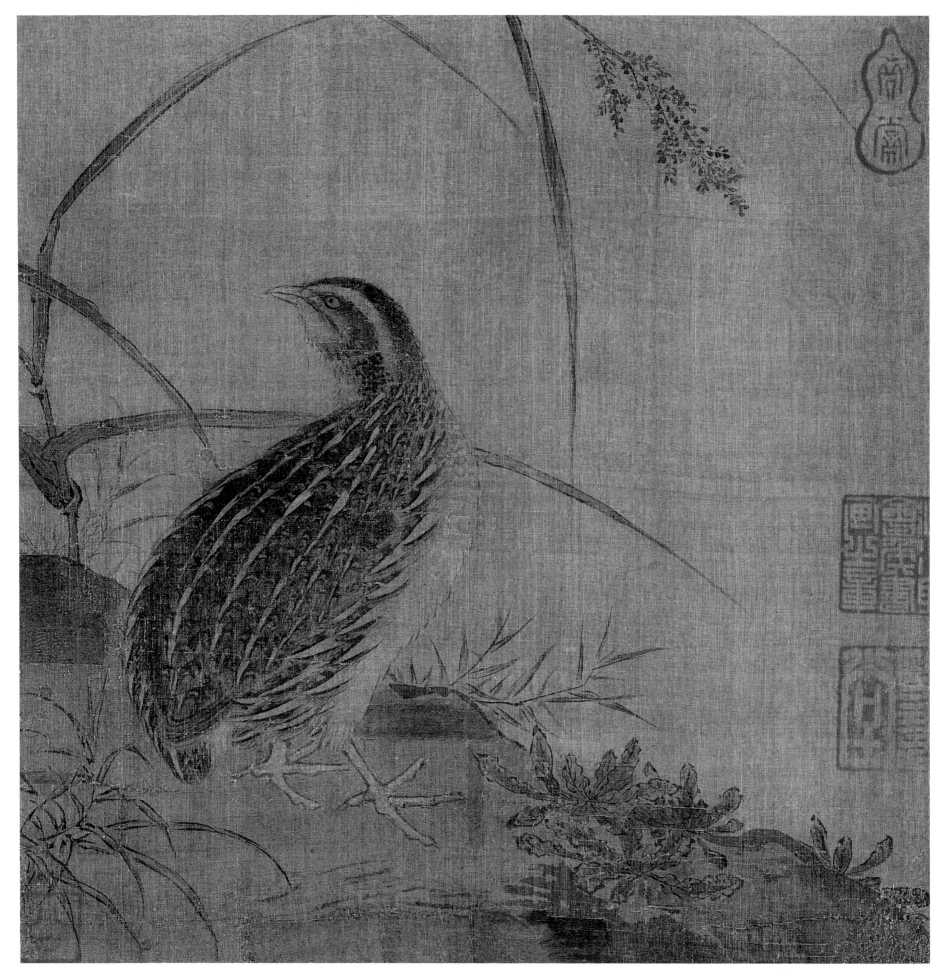

无款　鹌鹑图页　南宋　绢本设色　23.5cm×23.1cm　上海博物馆藏

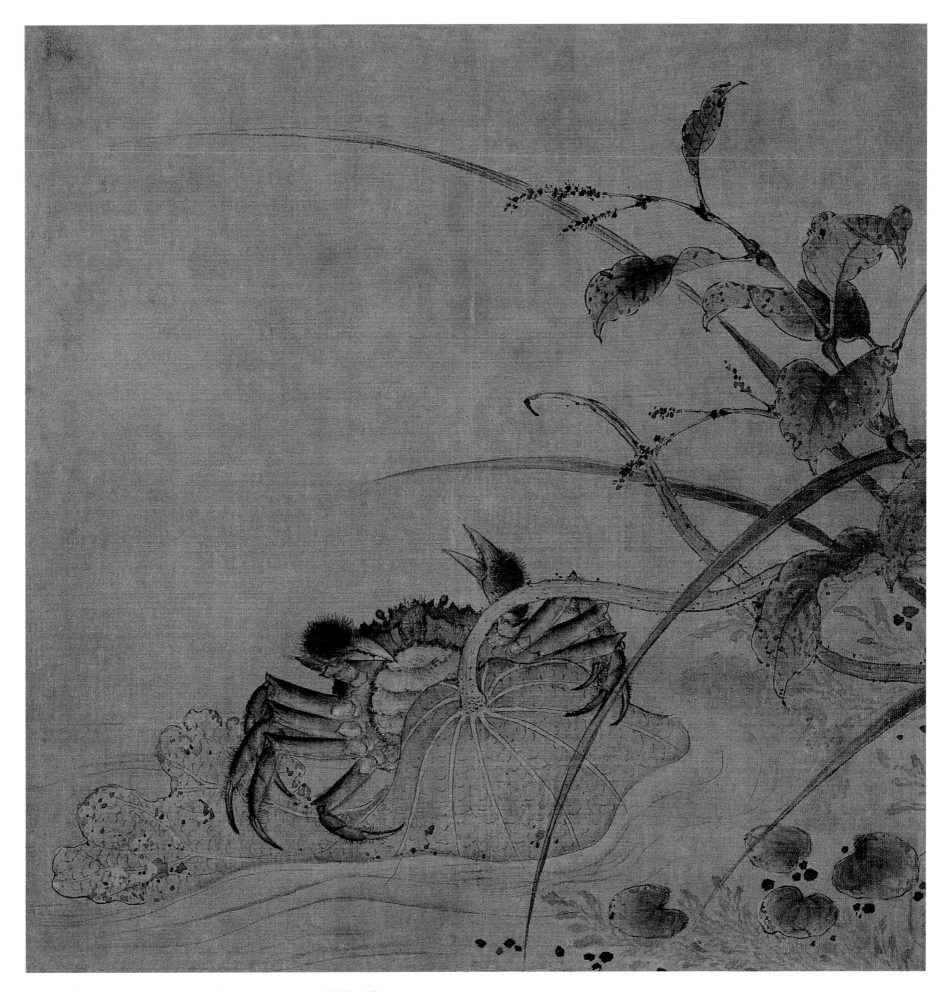

无款　荷蟹图页　南宋　绢本设色　28.4cm×28cm　故宫博物院藏

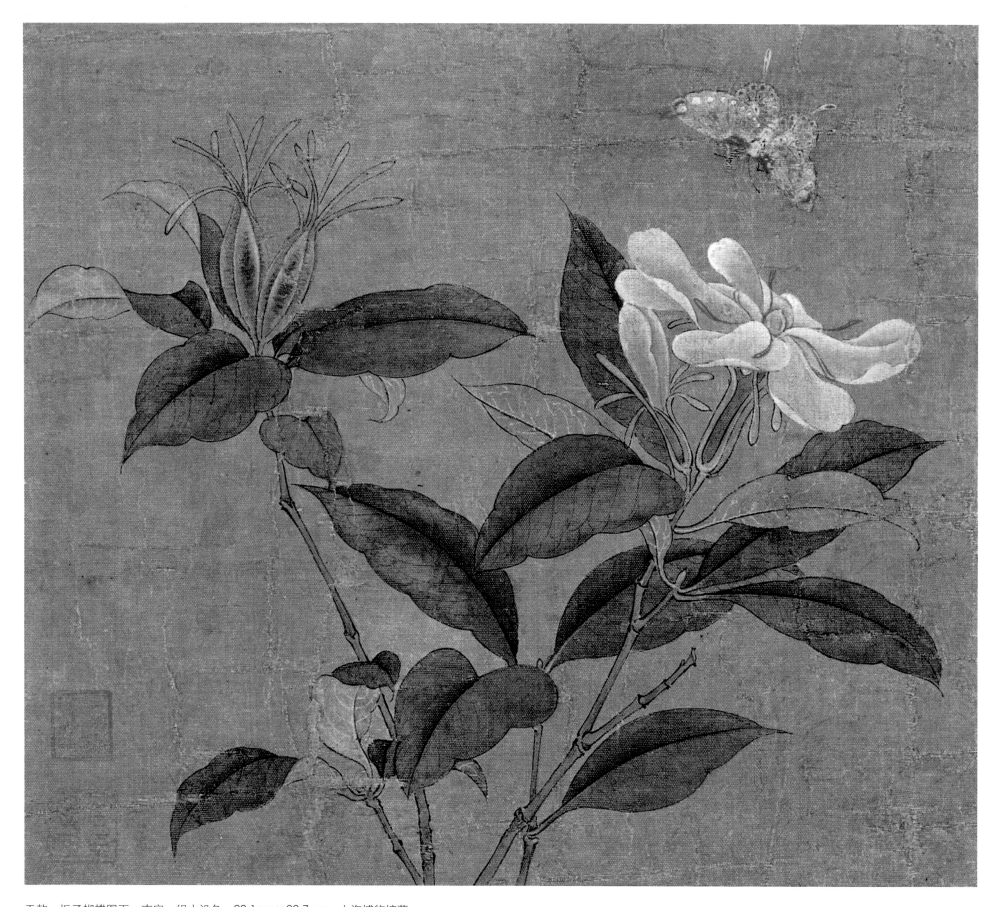

无款　栀子蝴蝶图页　南宋　绢本设色　22.1cm×22.7cm　上海博物馆藏

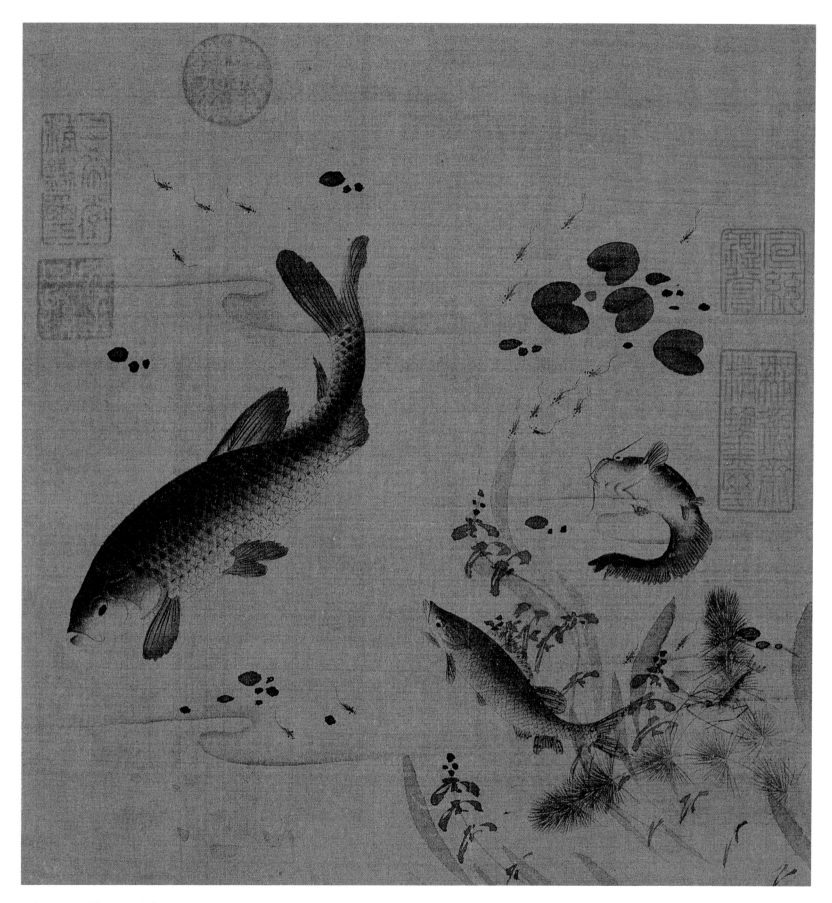

无款　春溪水族图页　南宋　绢本设色　24.3cm×25.5cm　故宫博物院藏

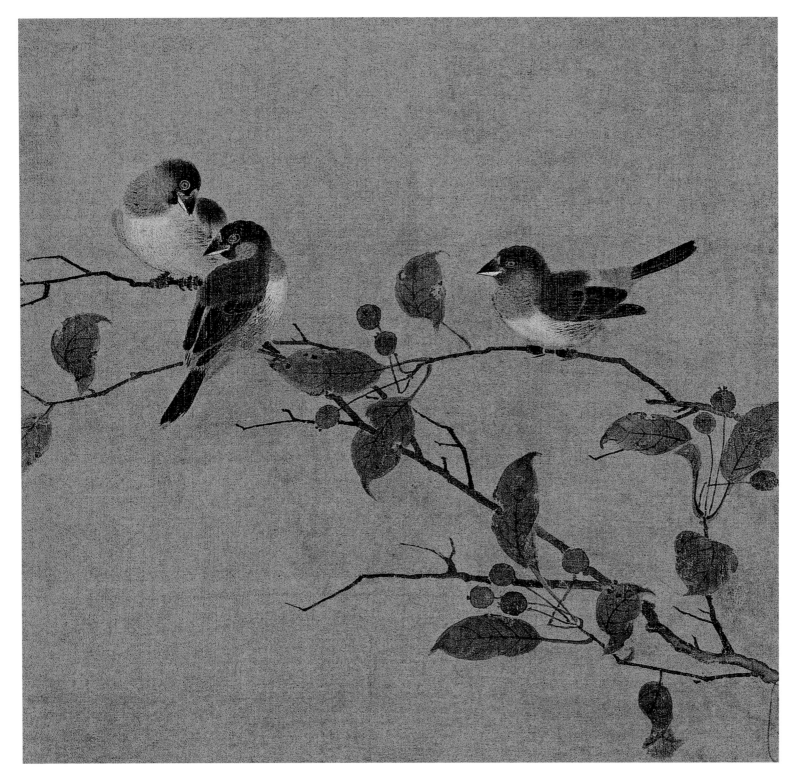

无款　双柏山鸟图页　南宋　绢本设色　24.2cm×25.4cm　故宫博物院藏

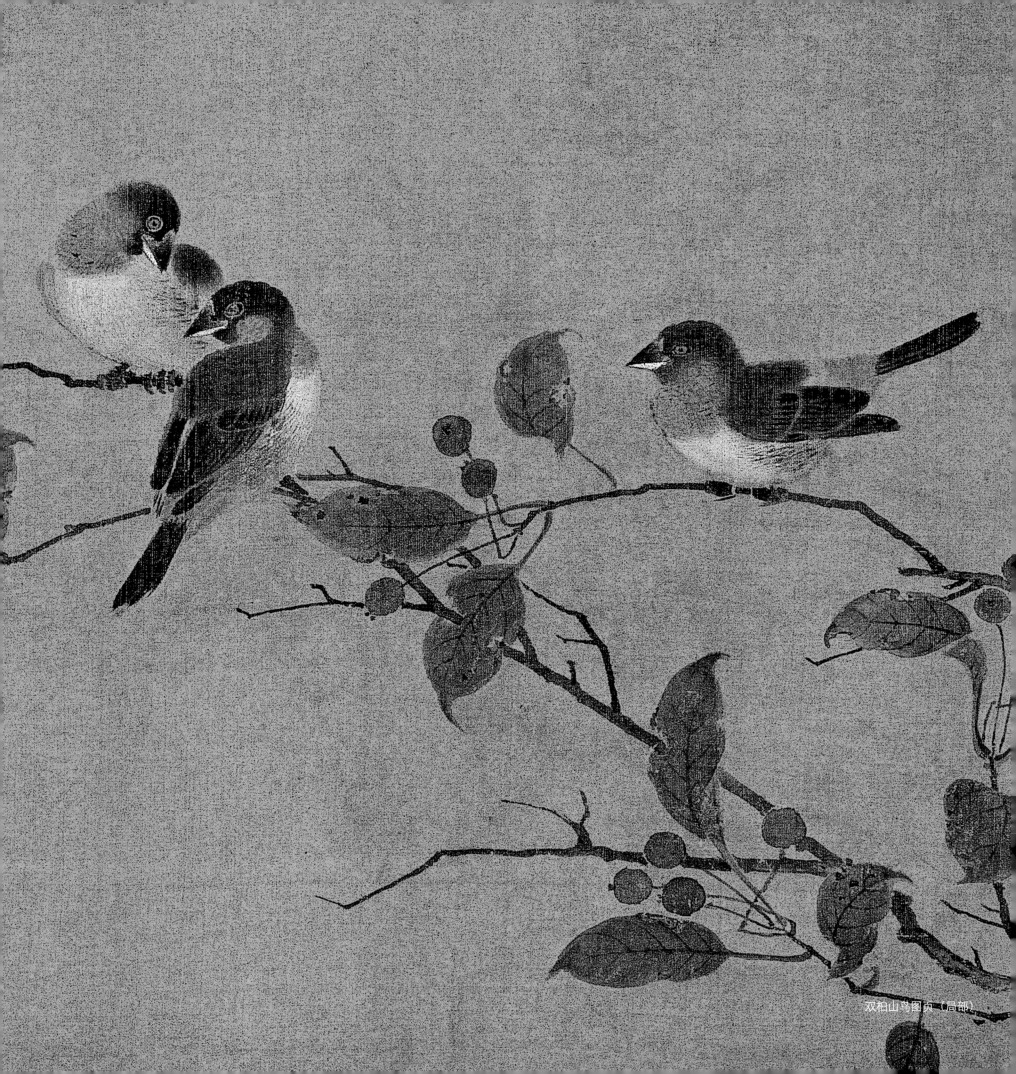

双柏山鸟图页（局部）

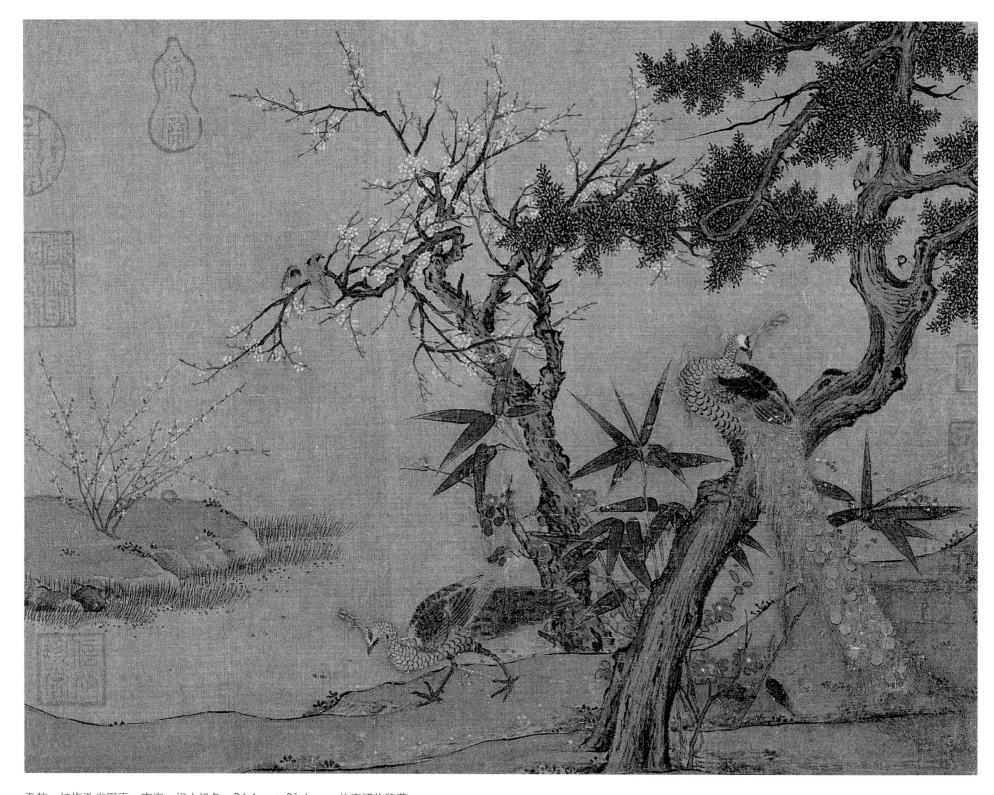

无款　红梅孔雀图页　南宋　绢本设色　24.4cm×31.6cm　故宫博物院藏

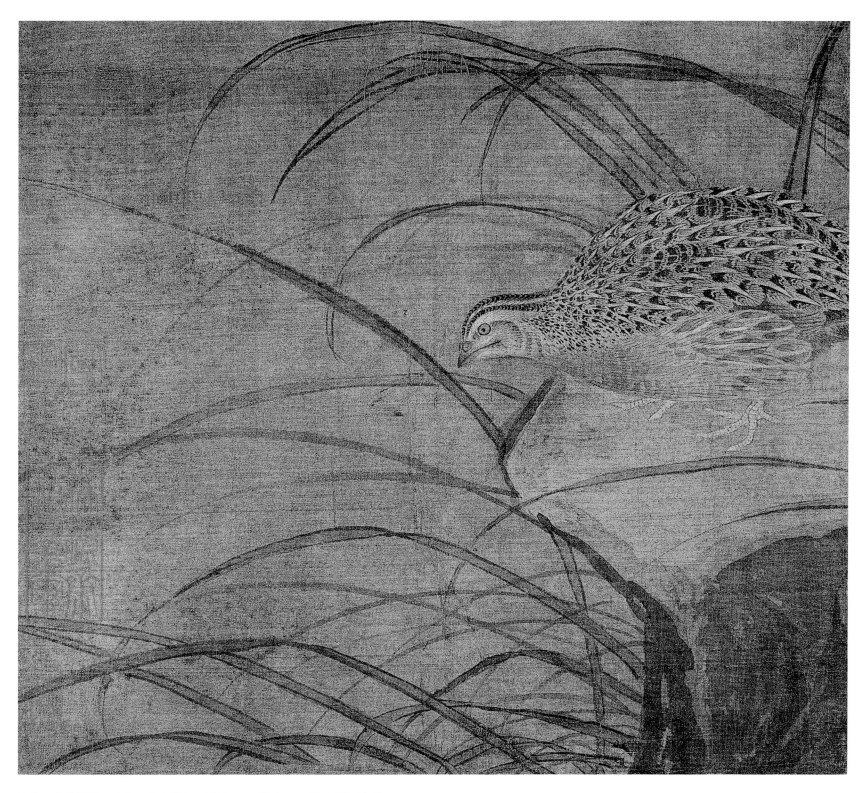

无款　鹌鹑图页　南宋　绢本设色　22.9cm×26.1cm　故宫博物院藏

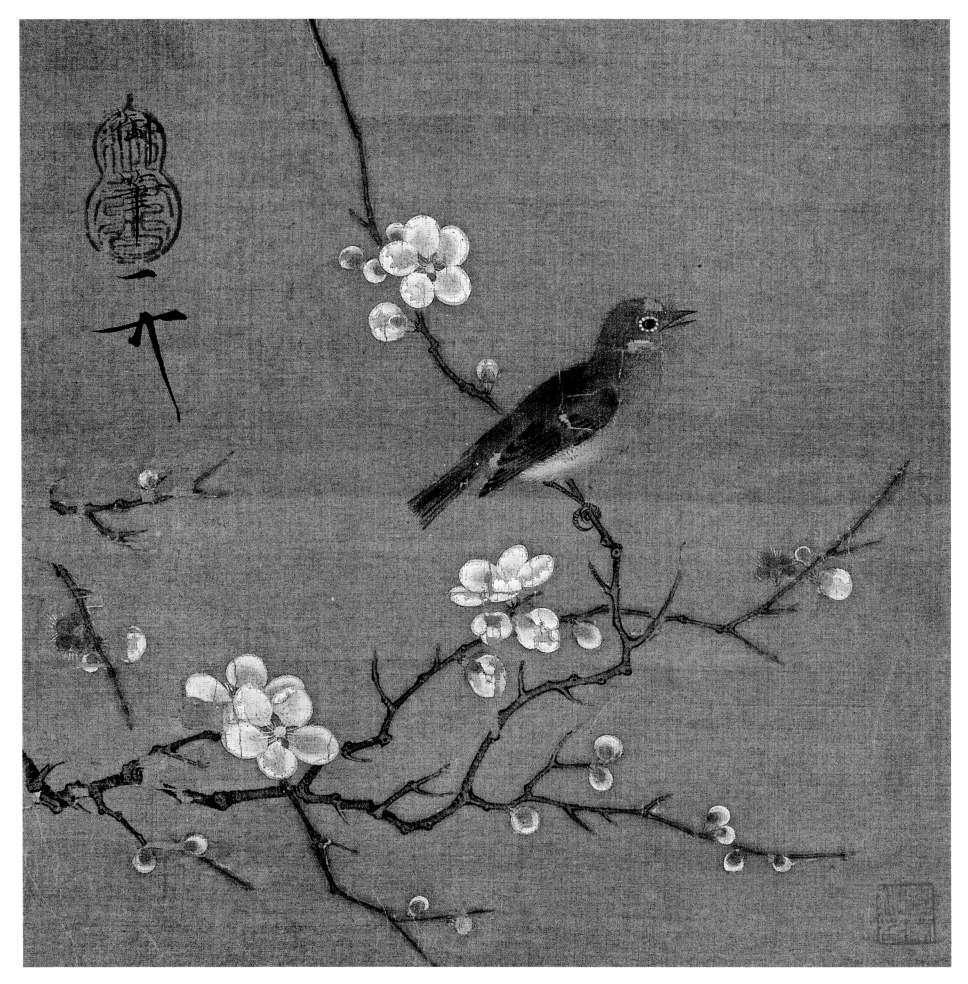

赵佶（传）　梅禽图页　南宋　绢本设色　24.5cm×25cm　故宫博物院藏

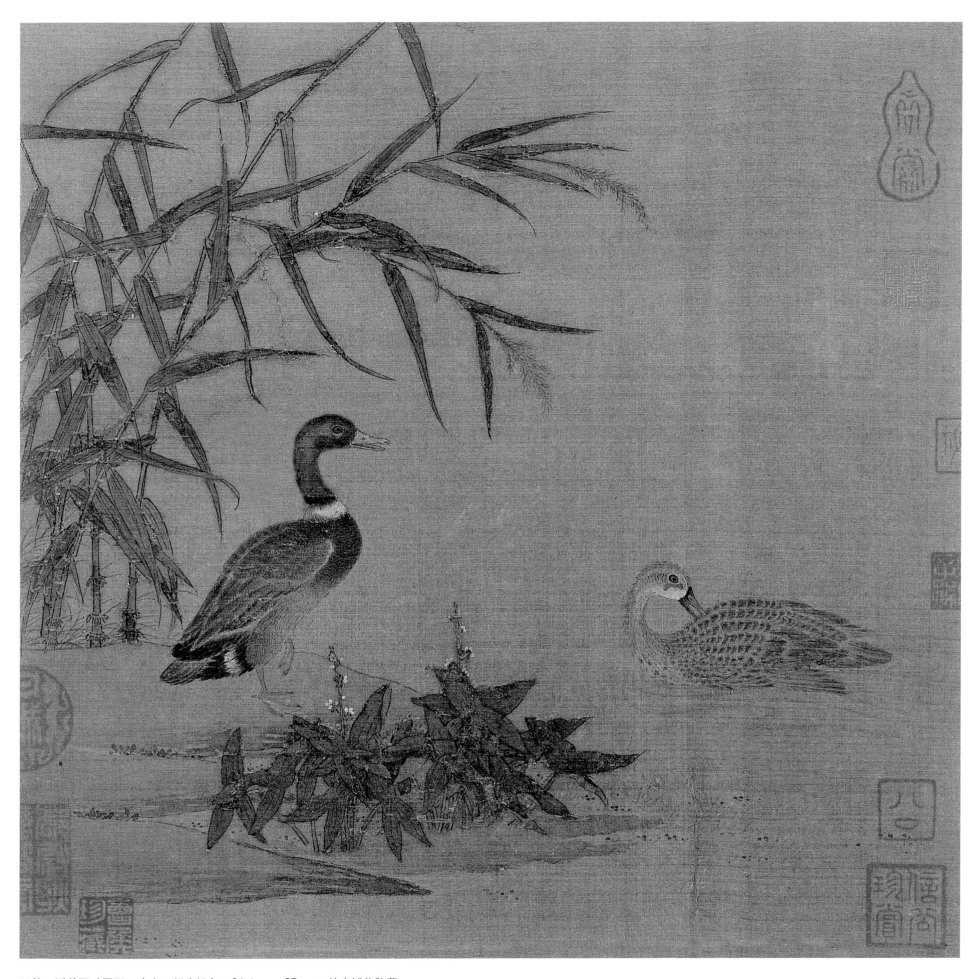

无款　溪芦野鸭图页　南宋　绢本设色　26.4cm×27cm　故宫博物院藏

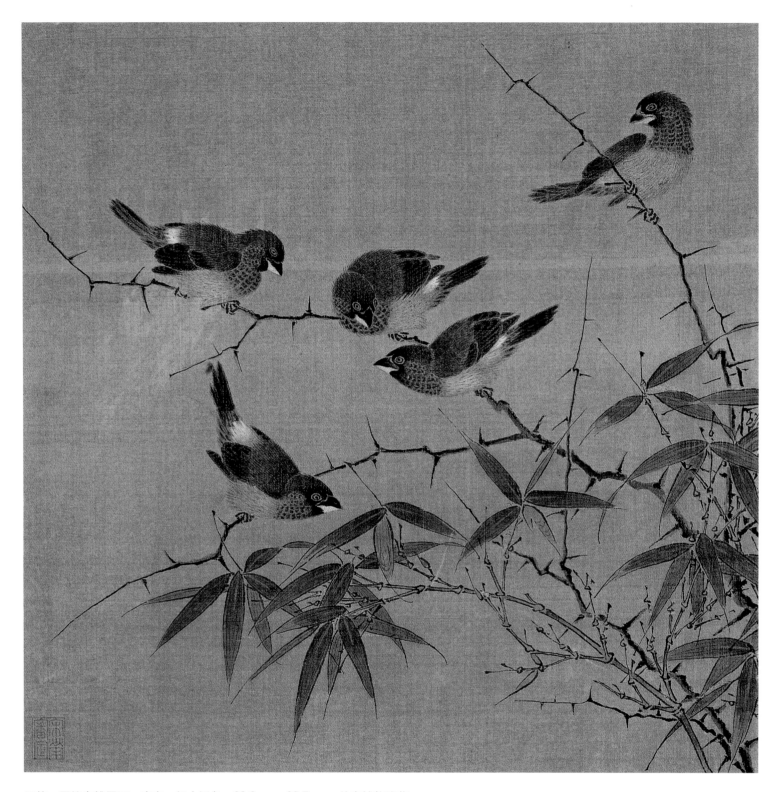

无款 霜篠寒雏图页 南宋 绢本设色 28.2cm×28.7cm 故宫博物院藏

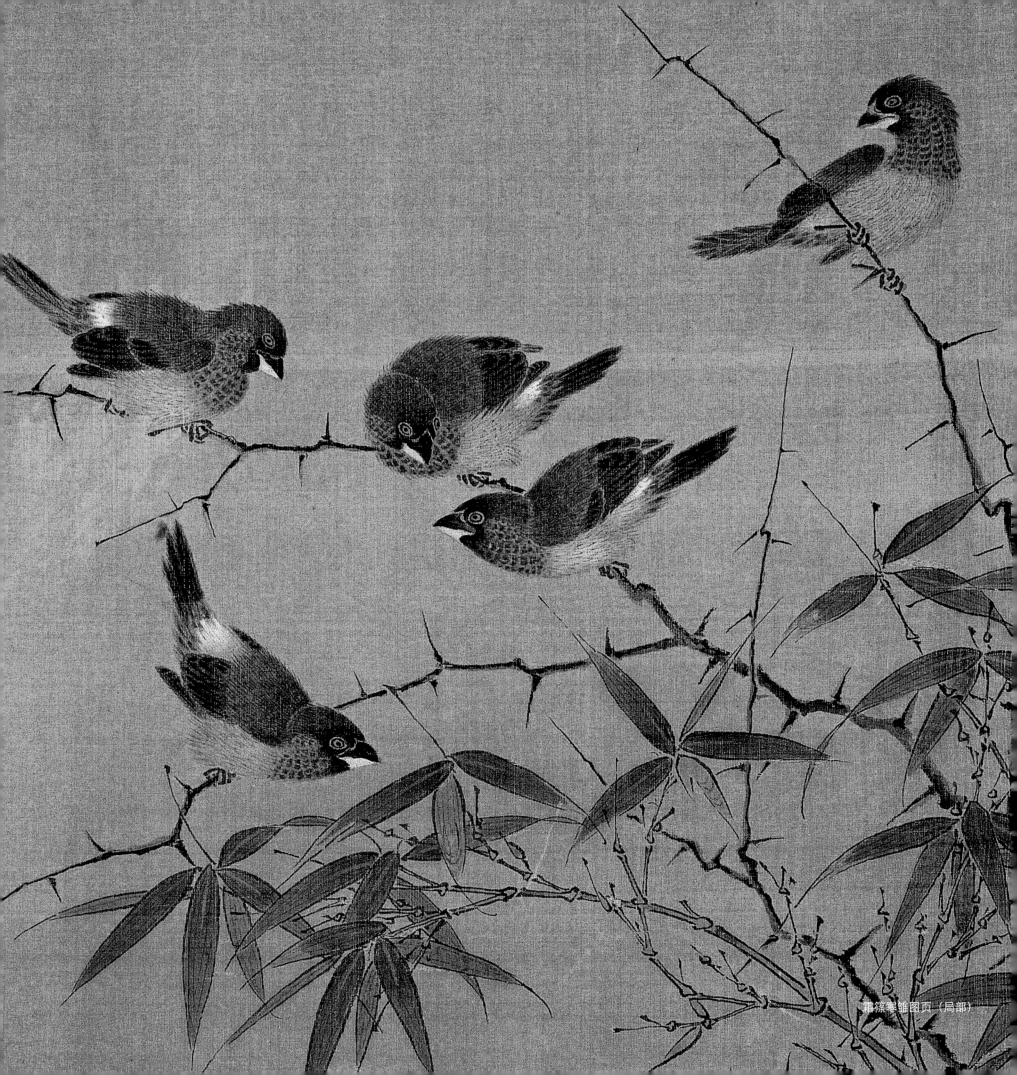

霜篠寒雏图页（局部）

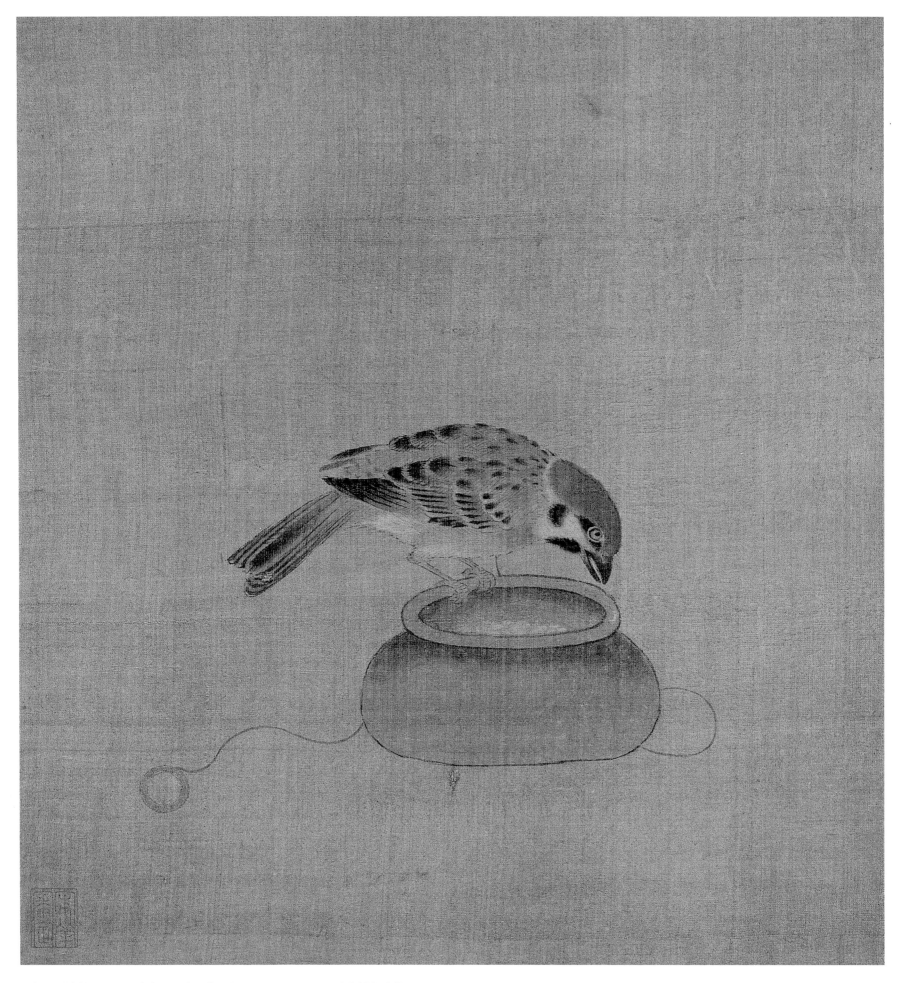

无款　驯禽俯啄图页　南宋　绢本设色　25.7cm×24.1cm　故宫博物院藏

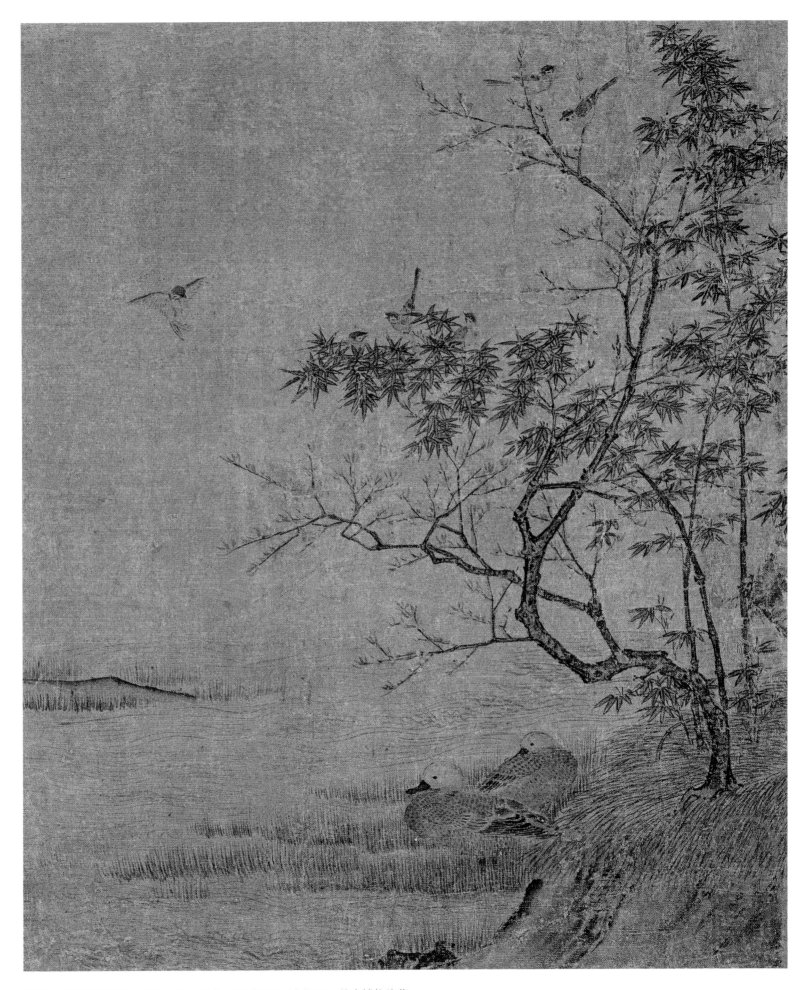

无款　桃竹溪凫图页　南宋　绢本设色　21.2cm×15.7cm　故宫博物院藏

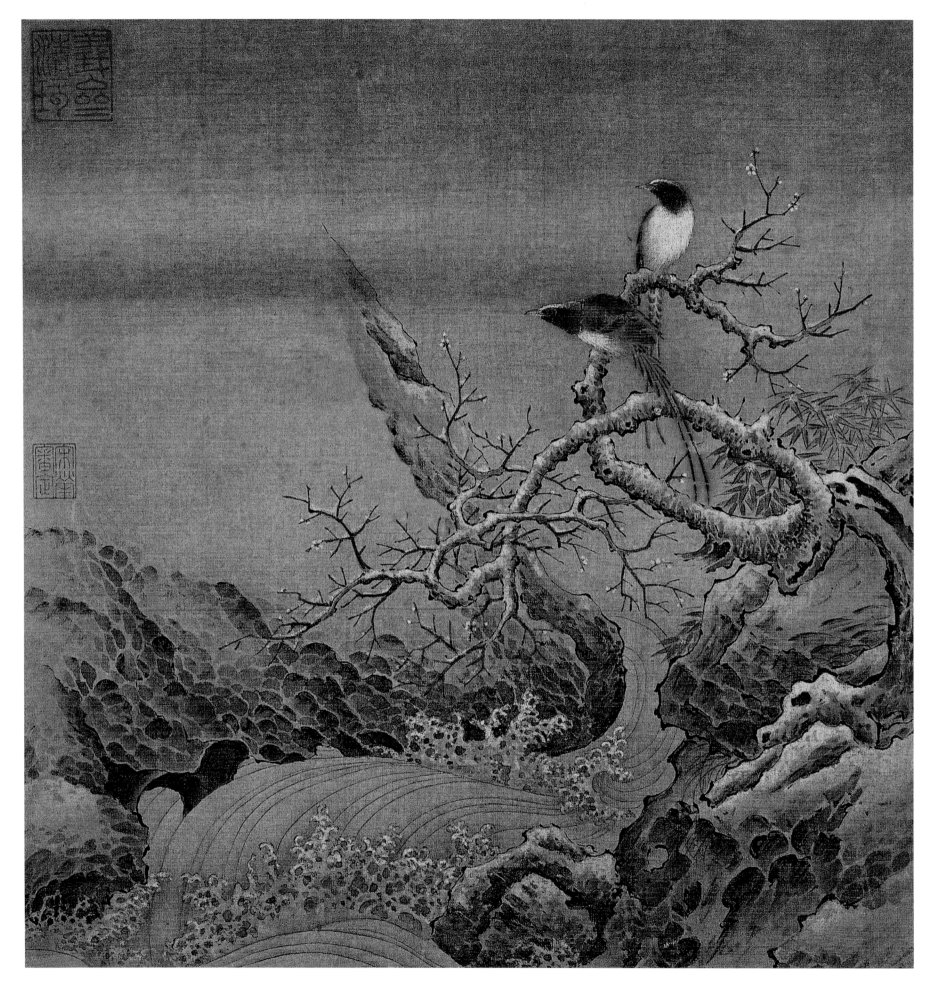

无款　霜柯竹涧图页　南宋　绢本设色　27.5cm×26.8cm　故宫博物院藏

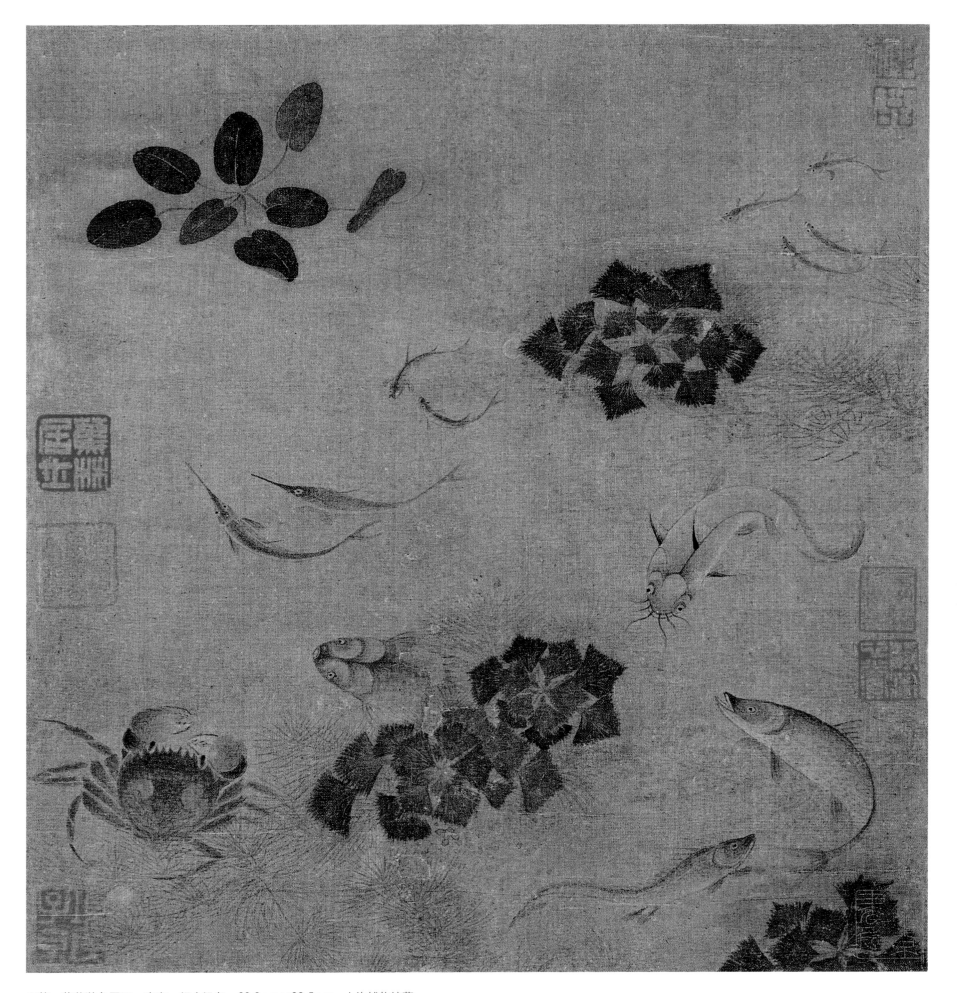

无款　萍藻游鱼图页　南宋　绢本设色　23.2cm×22.5cm　上海博物馆藏

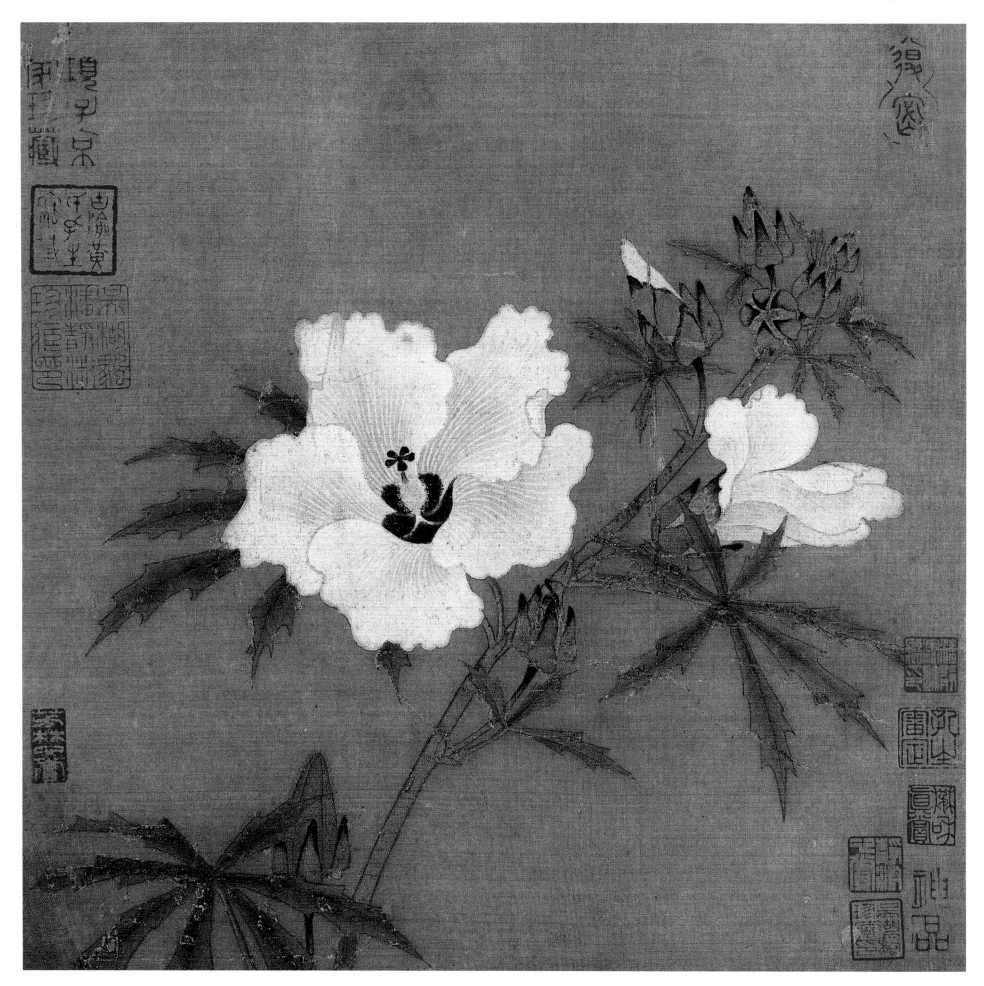

无款　秋葵图页　南宋　绢本设色　25.4cm×25.7cm　上海博物馆藏

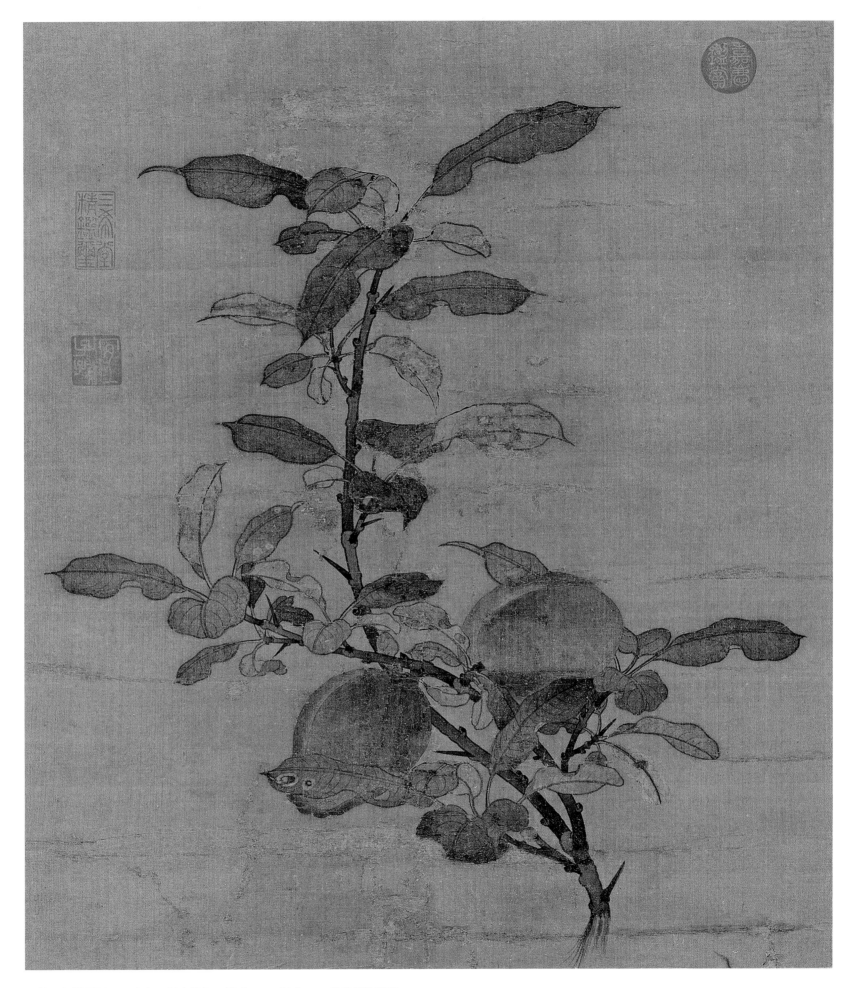

无款　析枝果图页　南宋　绢本设色　52.8cm×46.6cm　故宫博物院藏

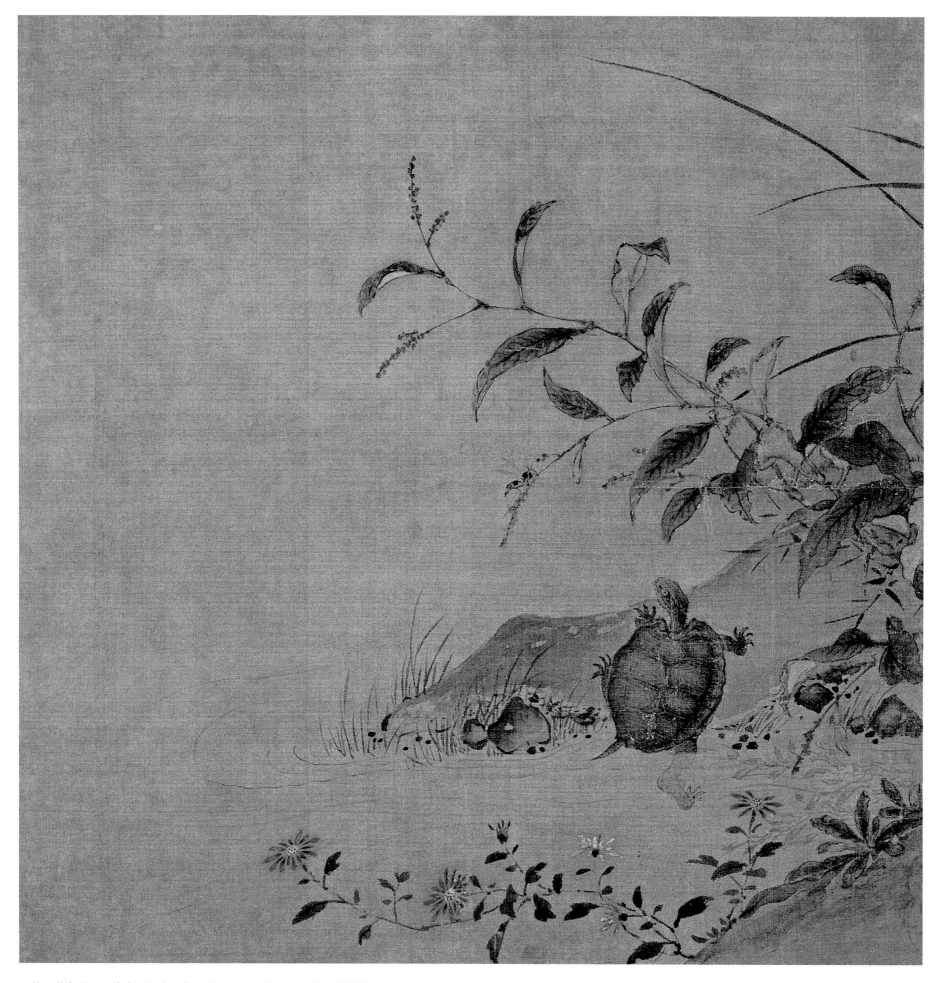

无款 蓼龟图页 南宋 绢本设色 28.4cm×28cm 故宫博物院藏

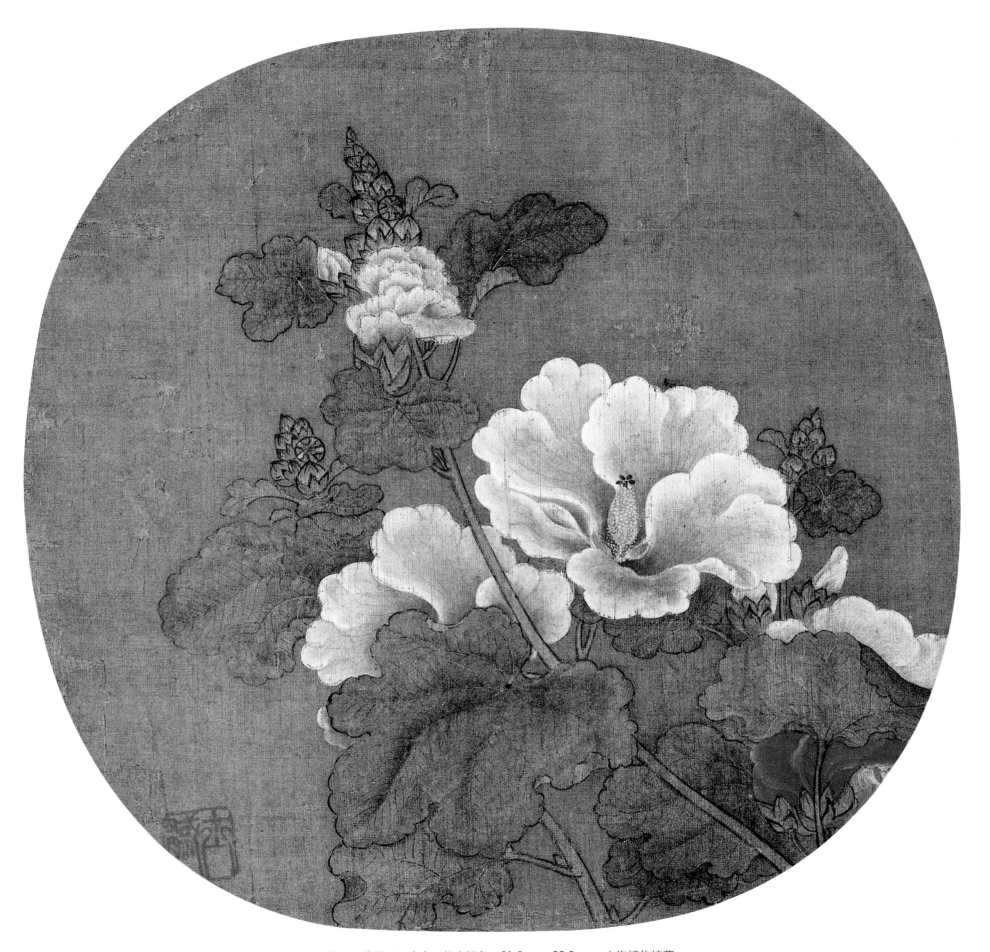

无款　蜀葵图页　南宋　绢本设色　21.5cm×22.8cm　上海博物馆藏

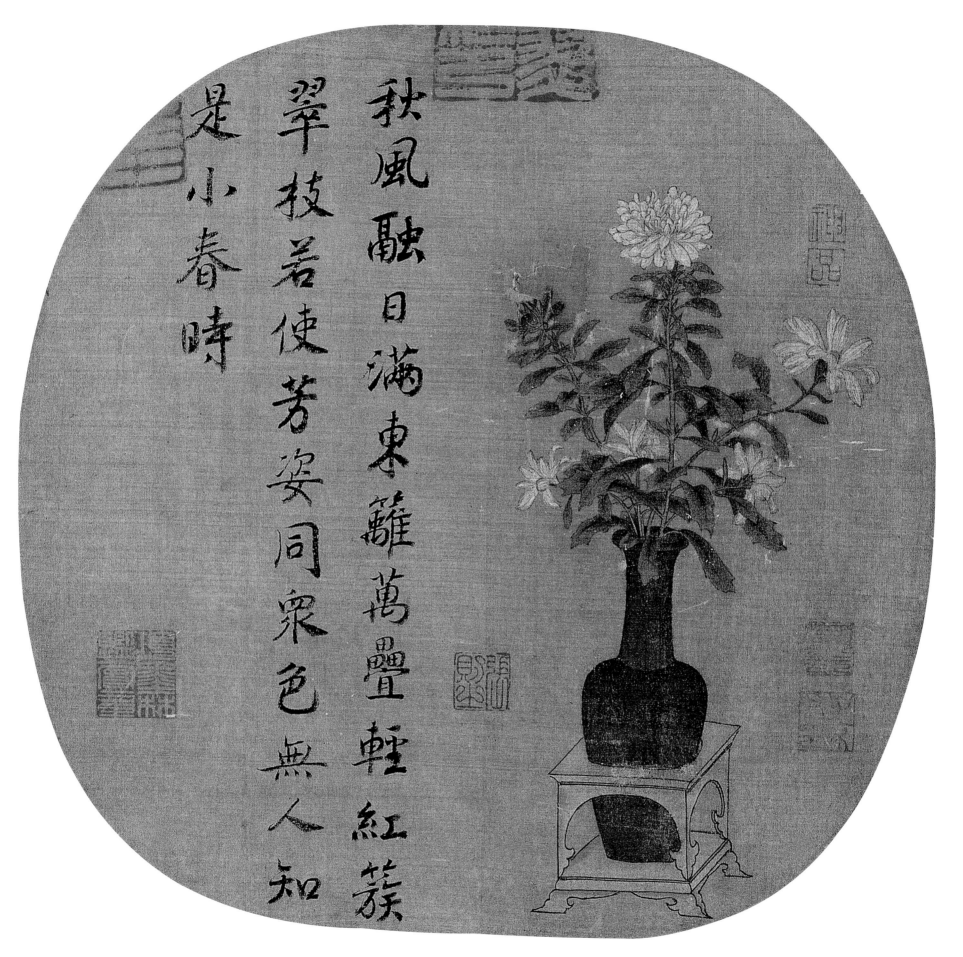

秋風融日滿東籬
萬疊輕紅簇
翠枝若使芳姿同眾色無人知
是小春時

无款　胆瓶秋卉图页　南宋　绢本设色　26.5cm×27.5cm　故宫博物院藏

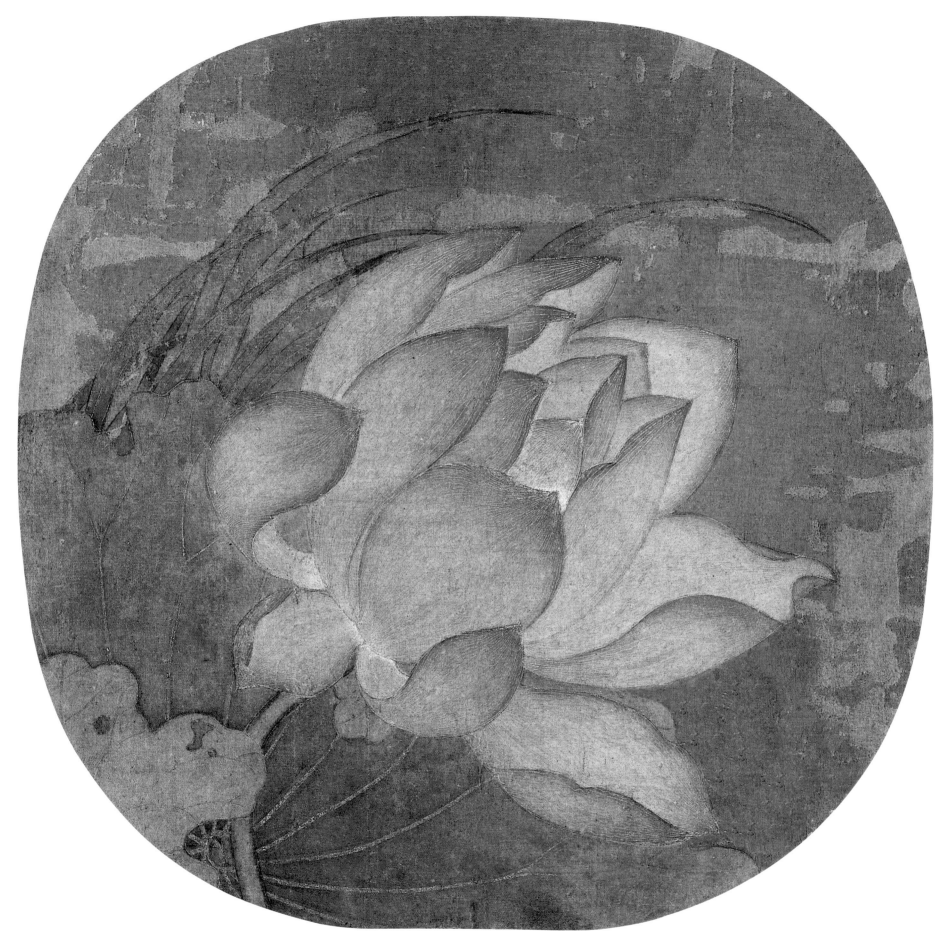

无款　荷花图页　南宋　绢本设色　24.8cm×25.5cm　上海博物馆藏

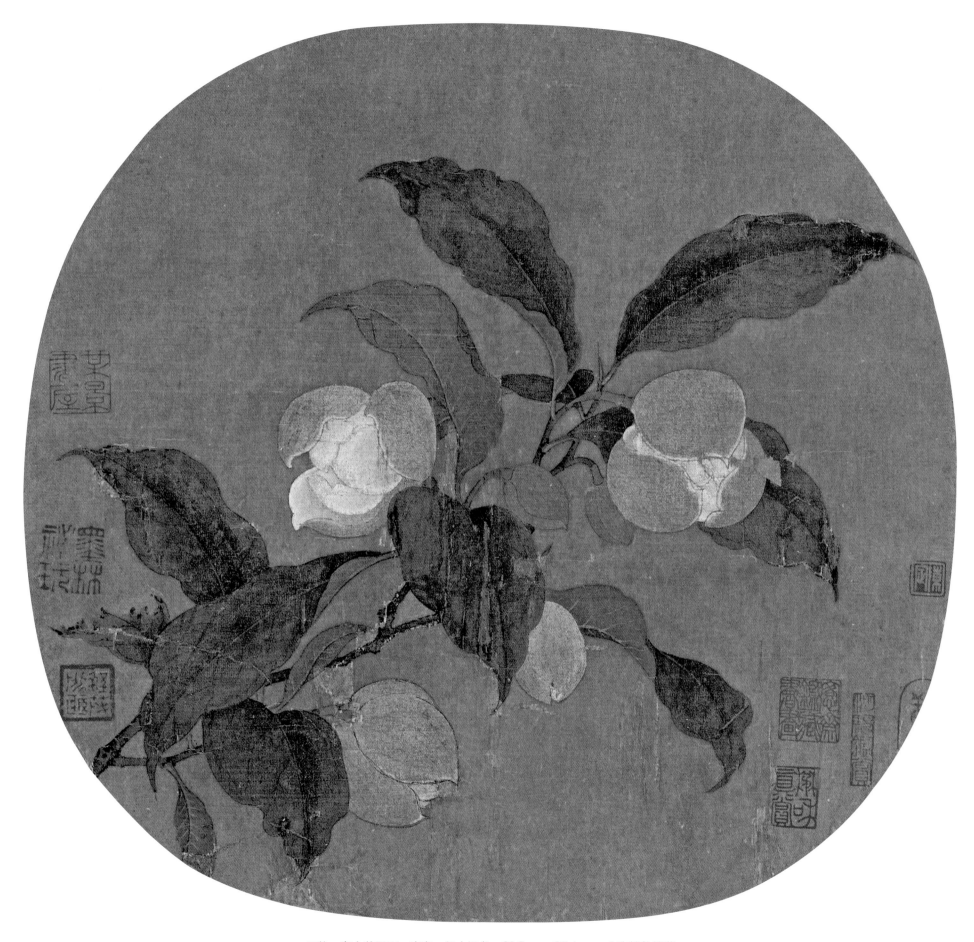

无款　夜合花图页　南宋　绢本设色　23.9cm×25.4cm　上海博物馆藏

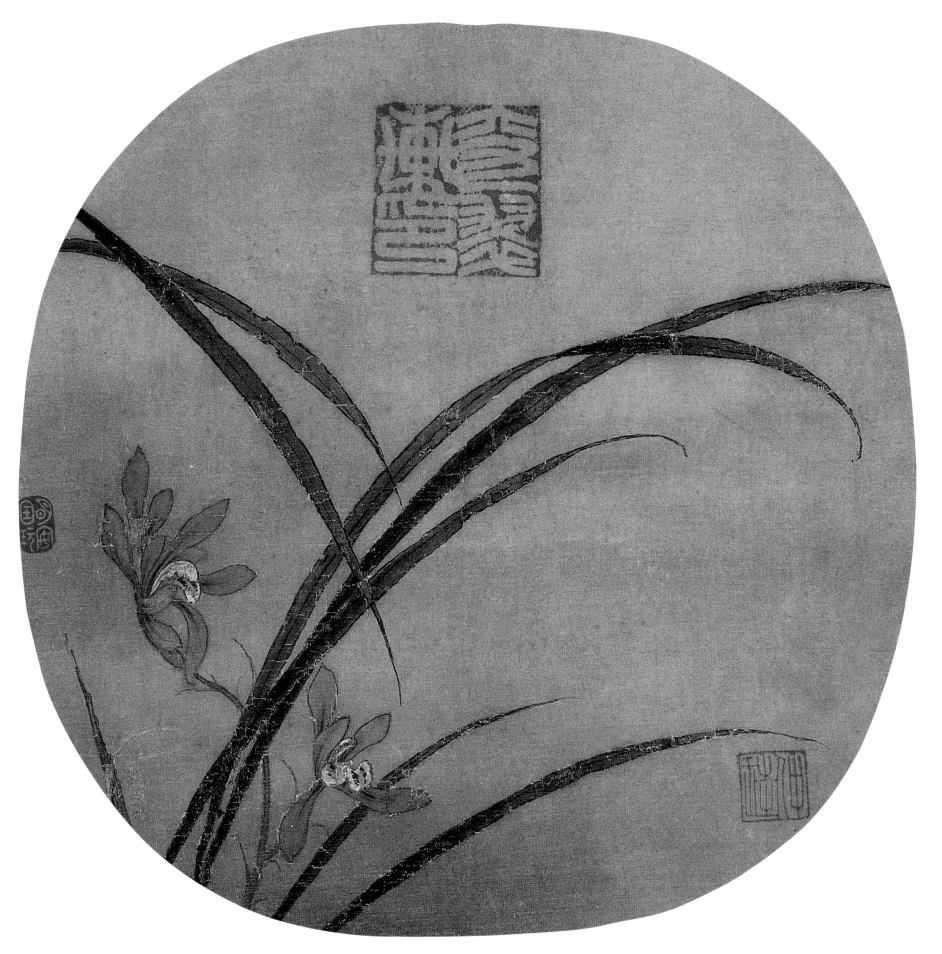

无款 秋兰绽蕊图页 南宋 绢本设色 25.3cm×25.8cm 故宫博物院藏

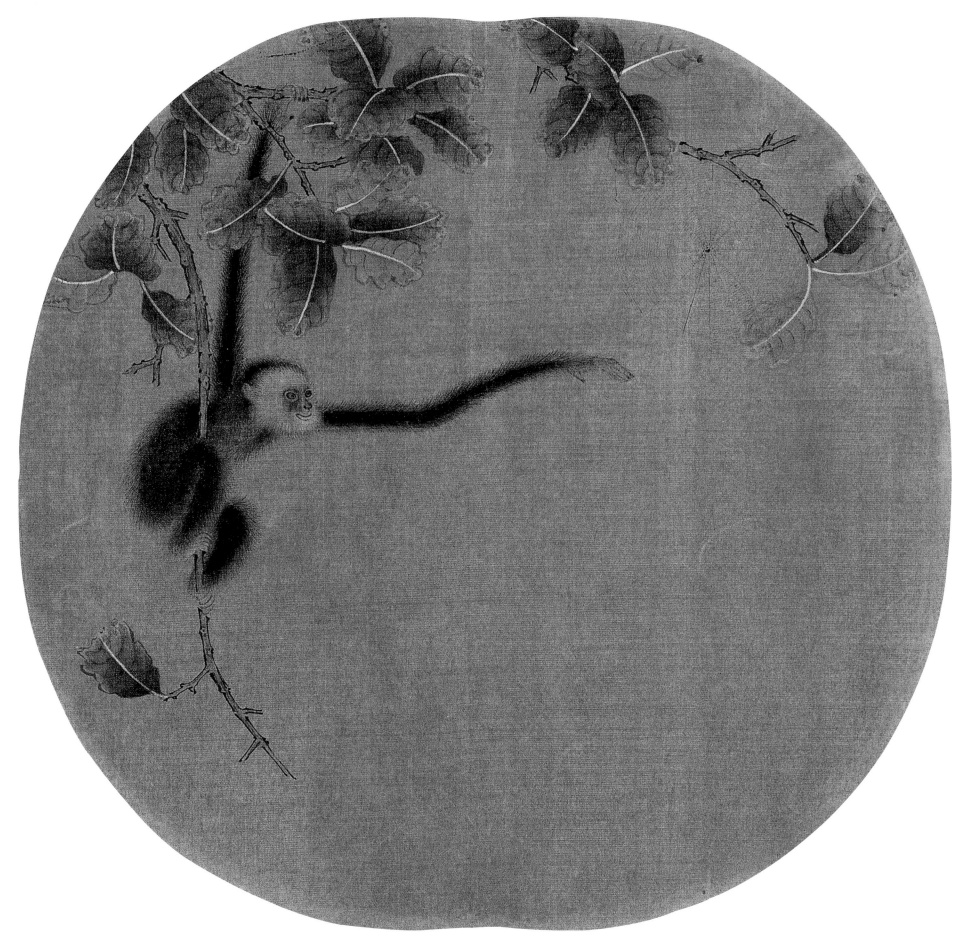

无款　蛛网撄猿图页　南宋　绢本设色　23.8cm×25.2cm　故宫博物院藏

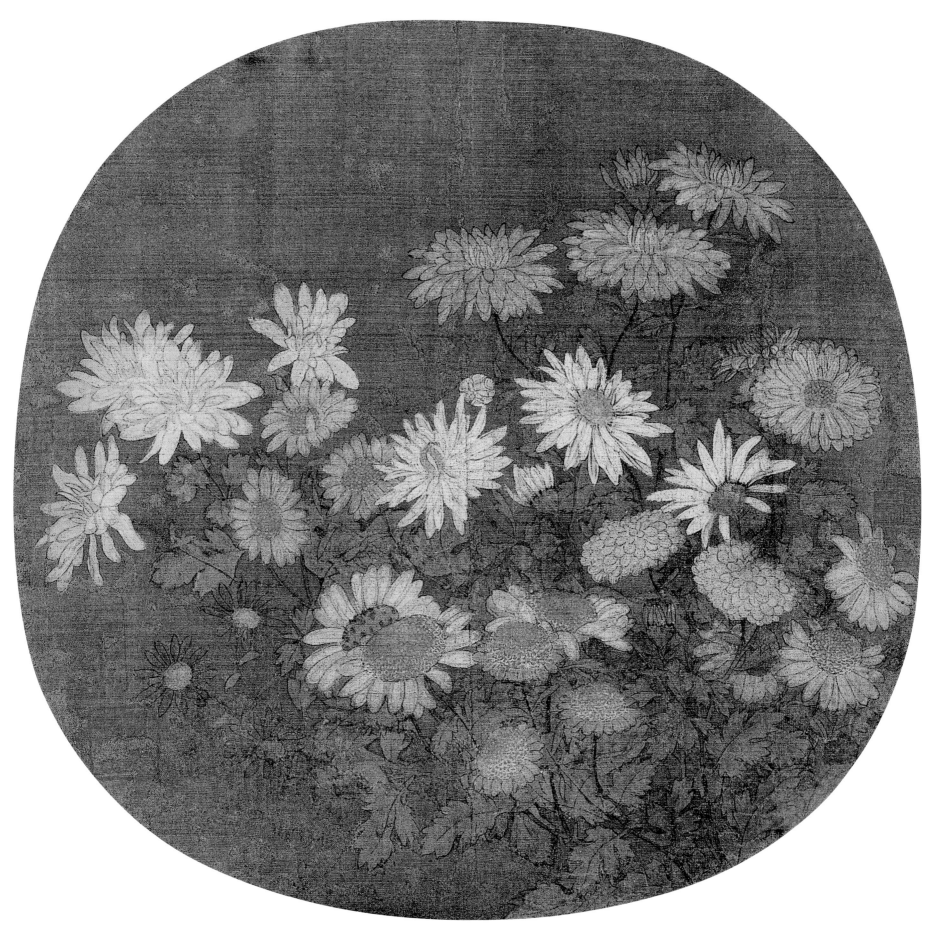

无款　丛菊图页　南宋　绢本设色　24cm×25.1cm　故宫博物院藏

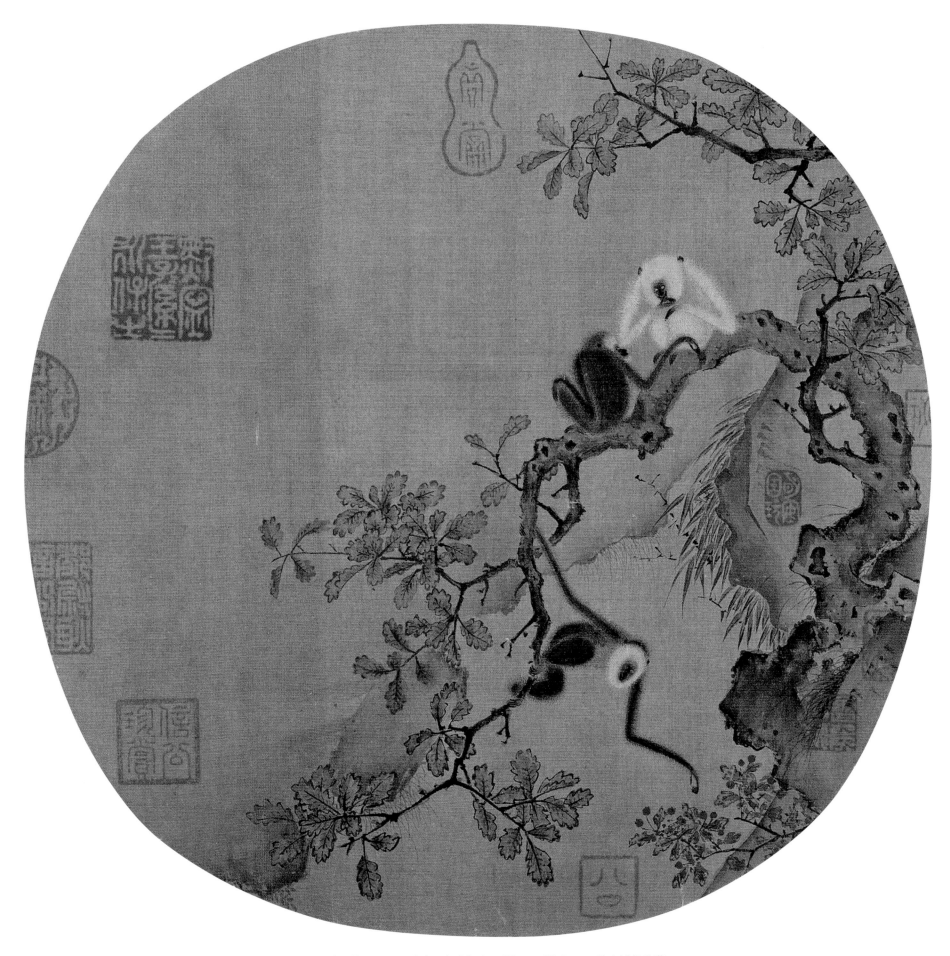

无款　猿猴摘果图页　南宋　绢本设色　25cm×25.6cm　故宫博物院藏

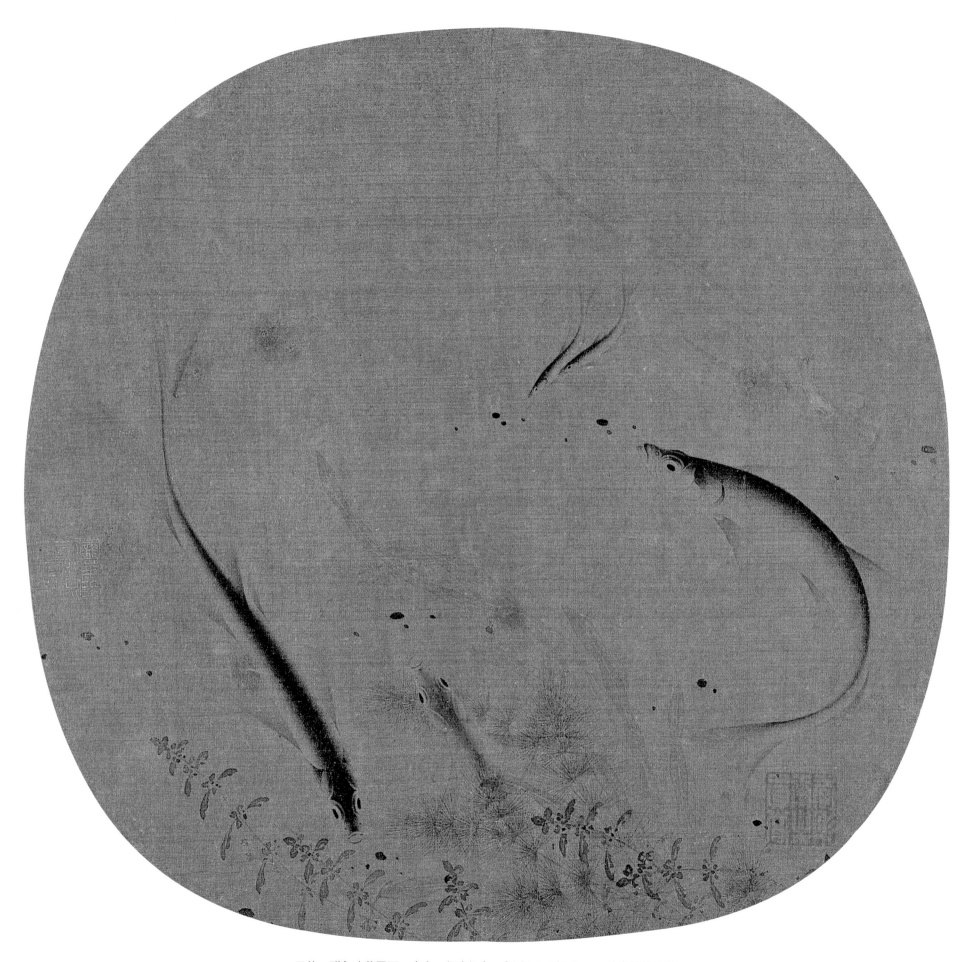

无款　群鱼戏藻图页　南宋　绢本设色　24.5cm×25.5cm　故宫博物院藏

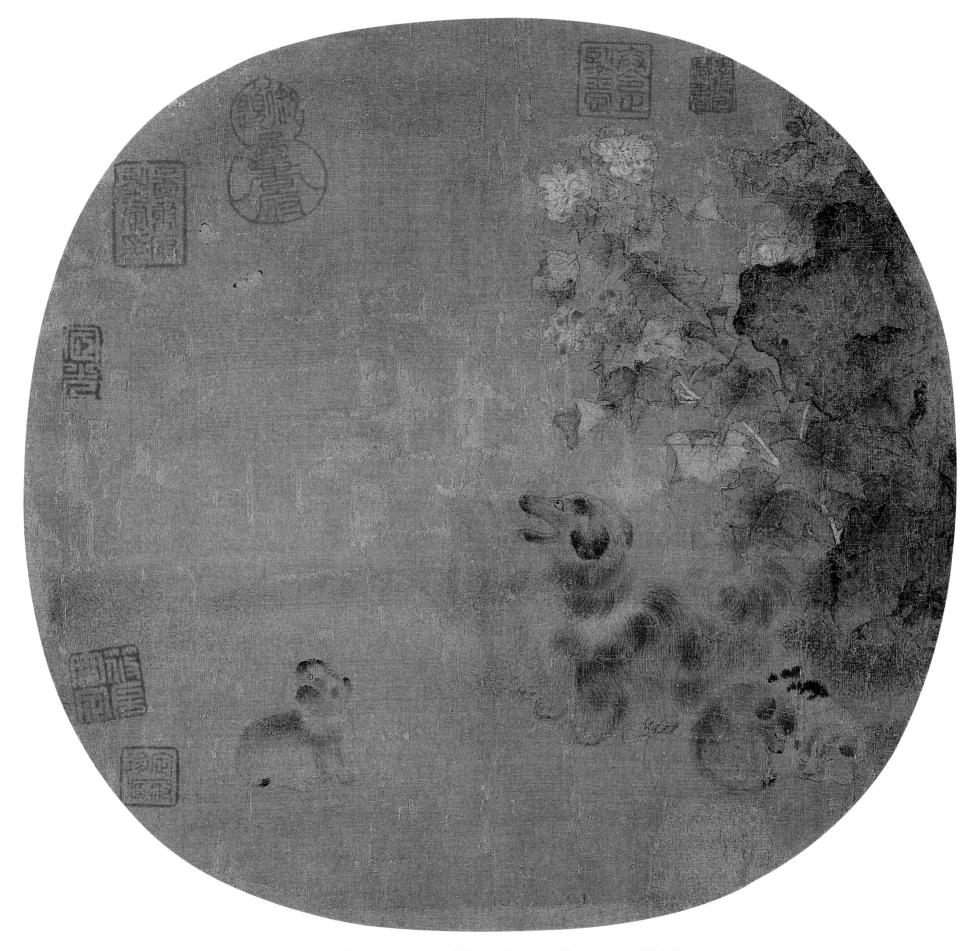

无款　秋庭乳犬图页　南宋　绢本设色　24.2cm×25.4cm　上海博物馆藏

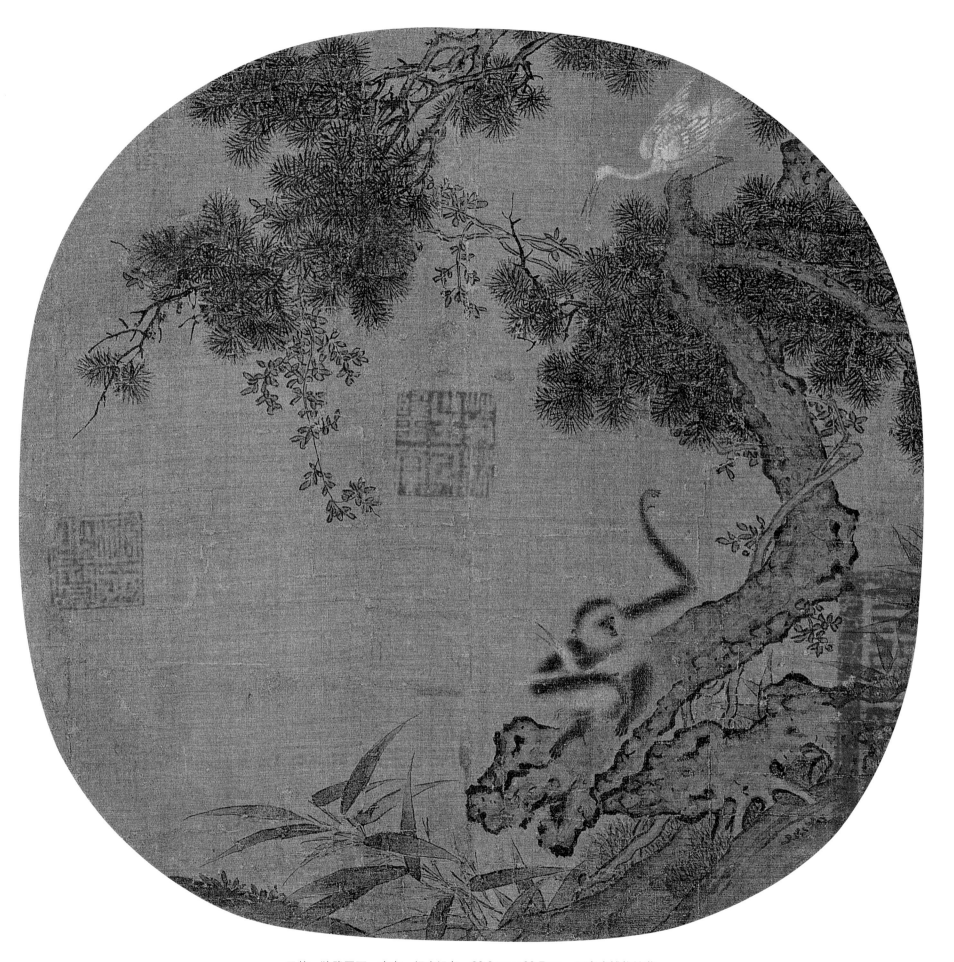

无款　猿鹭图页　南宋　绢本设色　23.3cm×23.7cm　辽宁省博物馆藏

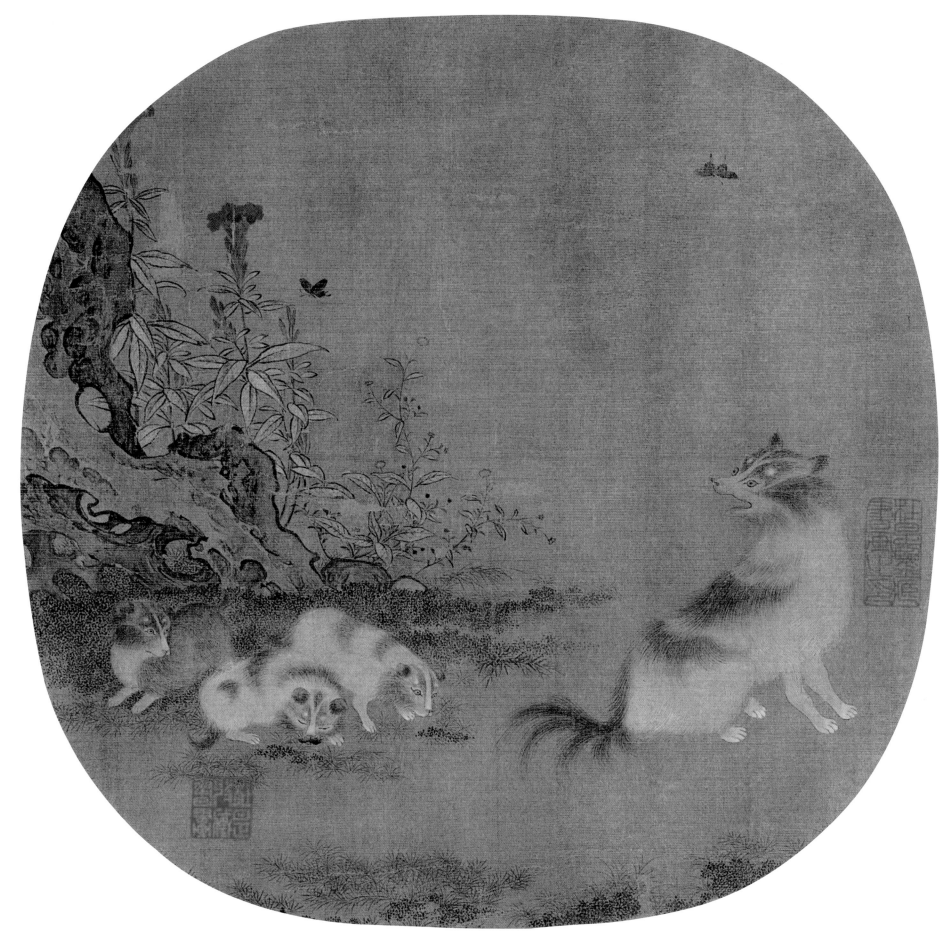

无款　鸡冠乳犬图页　南宋　绢本设色　24.5cm×25.5cm　河北省博物馆藏

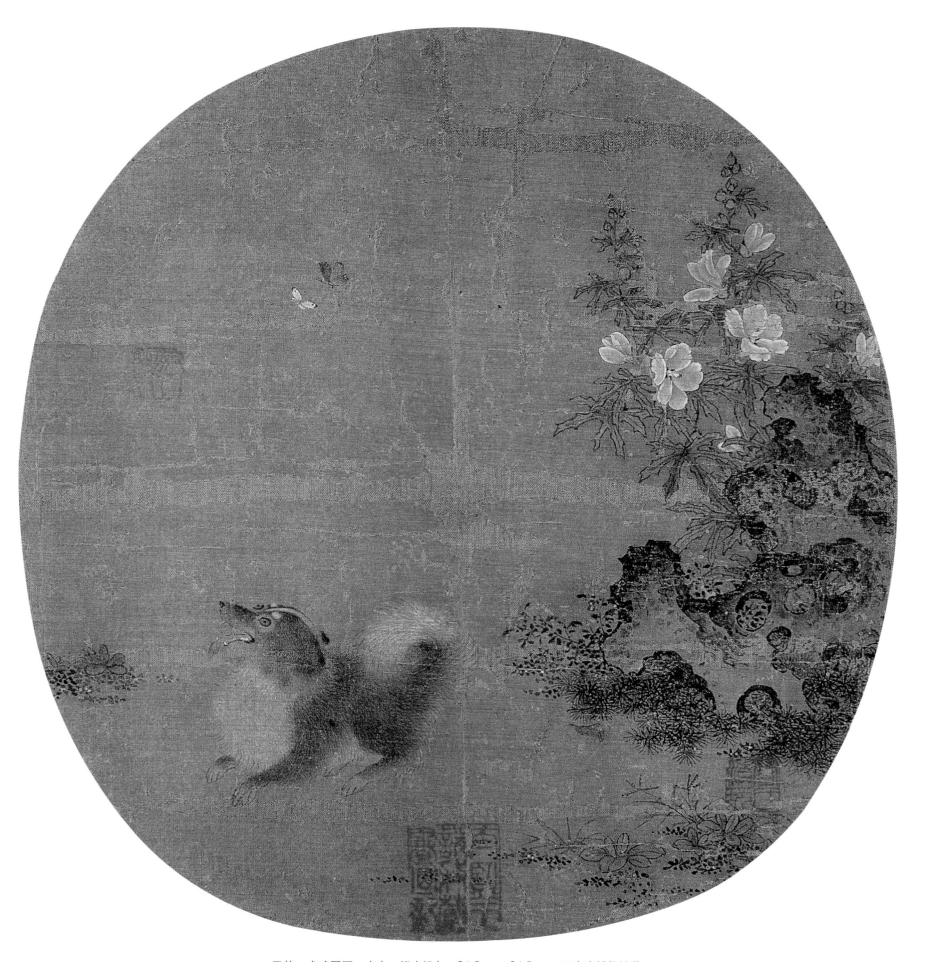

无款　犬戏图页　南宋　绢本设色　24.5cm×24.5cm　辽宁省博物馆藏

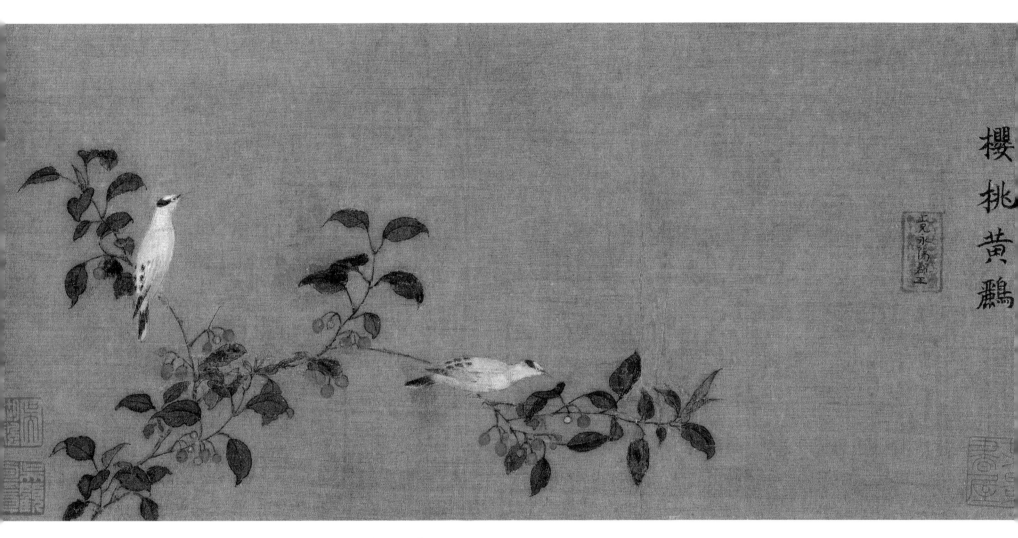

无款　樱桃黄鹂图页　南宋　绢本设色　12.1cm×26.1cm　上海博物馆藏

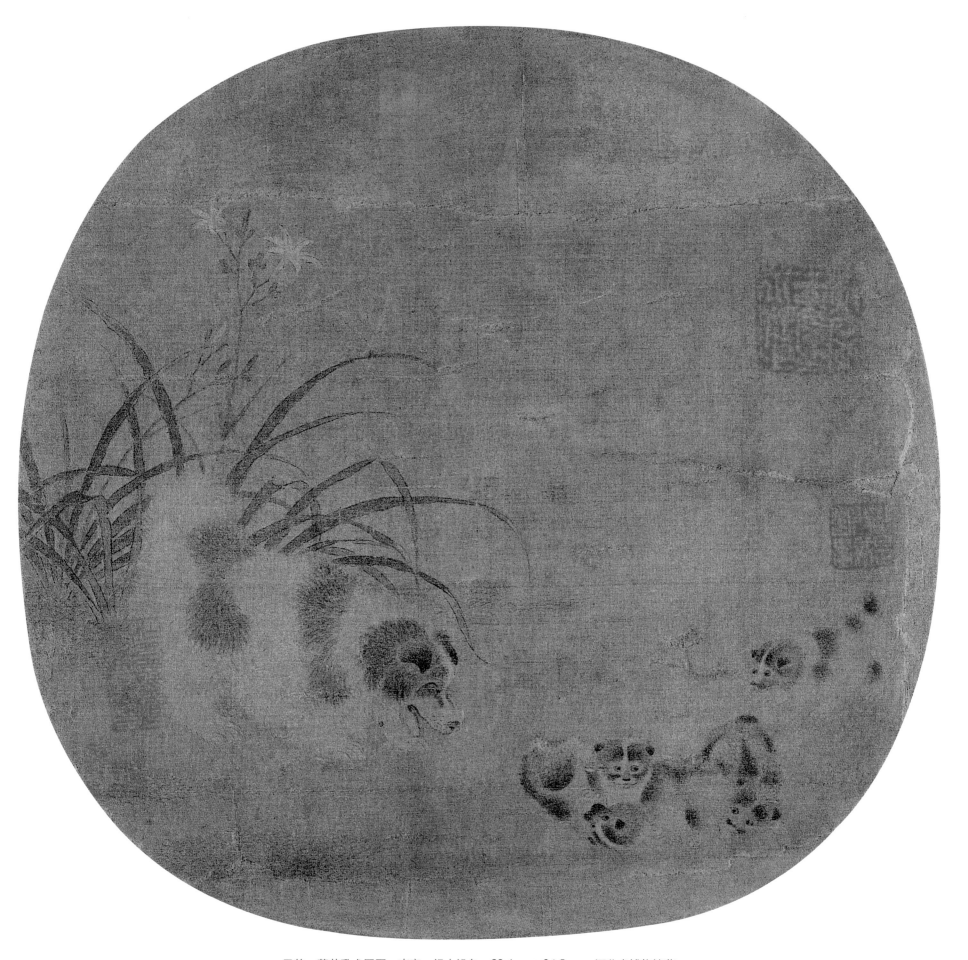

无款　萱花乳犬图页　南宋　绢本设色　23.6cm×24.5cm　河北省博物馆藏

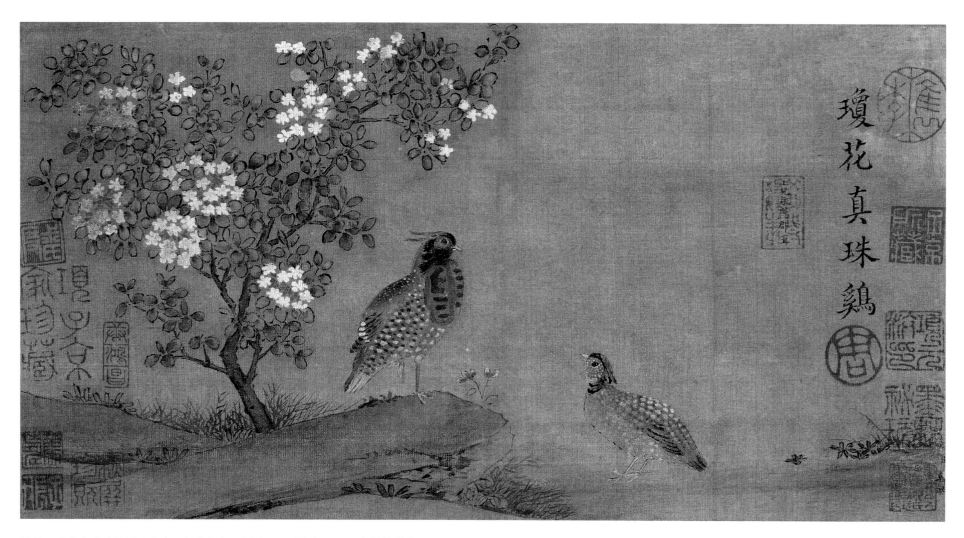

无款　琼花真珠鸡图页　南宋　绢本设色　13.8cm×22.3cm　重庆博物馆藏